immer dabei: DIE TASCHE

Herausgegeben von Inez Florschütz
in Zusammenarbeit mit Leonie Wiegand

immer dabei:

DIE TASCHE

arnoldsche

DEUTSCHES LEDERMUSEUM

Inhalts verzeichnis

Gruß wort

Kaum ein anderer Gegenstand aus der Menschheitsgeschichte ist so vielseitig, nützlich und beliebt; jeder von uns besitzt mindestens eine davon und trägt sie nahezu täglich bei sich: die Tasche. Das Deutsche Ledermuseum in Offenbach rückt dieses kulturwissenschaftlich hochinteressante Objekt in seiner Ausstellung **immer dabei: DIE TASCHE** in den Mittelpunkt seiner Untersuchungen. Über 200 Exponate aus drei Jahrtausenden erschließen uns die Geschichte und die Entwicklung dieses weltweit verwendeten Gebrauchsgegenstandes, bringen uns zum Staunen und manchmal zum Schmunzeln.

Insbesondere der thematische Exkurs **immer dabei: MADE IN OFFENBACH** ist innerhalb dieser Schau für die Dr. Marschner Stiftung interessant. Seit langem sind wir in dieser Stadt verwurzelt und durch die Verbindung zum Modehaus M. Schneider stets präsent, daher möchten wir vornehmlich der Offenbacher Stadtgesellschaft durch unser Engagement zur Seite stehen. Hierbei ist es für uns entscheidend, verlässlich, sinnvoll sowie zukunftsträchtig zu unterstützen.

Das Deutsche Ledermuseum als eine weltweit einzigartige Institution ist ein wichtiger Teil der kulturellen Prägung der Stadt am Main und im Speziellen auch hierdurch für die Dr. Marschner Stiftung förderungswürdig. Permanente Projekte wie **DAS IST LEDER! Von A bis Z** oder temporäre Highlights wie **STEP BY STEP: Schuh.Design im Wandel** und **DER HANDSCHUH: Mehr als ein Mode-Accessoire** haben uns zusammengeschweißt.

Auch **immer dabei: DIE TASCHE** wird uns lange in Erinnerung bleiben – schon allein durch diesen wunderbaren Katalog, der sich unter anderem in seinem Bildmaterial direkt aus der Ausstellung und seinen Exponaten speist.

Für diese wertvolle Arbeit ebenso wie für ihr unermüdliches Engagement möchten wir uns bei der Direktorin des Deutschen Ledermuseums, Frau Dr. Florschütz, und ihrem Team vielmals bedanken.

Hansjörg Koroschetz
Vorstand Dr. Marschner Stiftung

1 Beutel mit medizinischem Instrument, Ägypten, um 1000 v. Chr.

Leder, Bronze | Beutel: H: 6,5 cm, B: 4 cm, T: 1,3 cm; Instrument: L: 6,5 cm, B: 2,5 cm, T: 0,5 cm | Inv.-Nr. 4746; Provenienz: Ankauf von Prof. Carl Schmidt, Berlin, 1934

Einleitung

Seit Jahrtausenden für den Menschen – immer dabei: DIE TASCHE

Taschen sind aus unserem heutigen Leben nicht wegzudenken, sie sind nicht nur ein modisches Accessoire, sondern auch ein vielfältiger Nutzartikel. In ihren unterschiedlichen Formen und Funktionen sind sie uns hilfreich, können uns schmücken und verraten sehr oft etwas über sozialen Status, unser Alter sowie unsere persönlichen Vorlieben für Geschmack und Stil.

Aber Taschen können noch viel mehr sein: Die verstorbene Queen Elizabeth II. hat durch die Positionierung ihrer Tasche stumme Botschaften über ihre Stimmungslagen an ihre Hofdamen gesendet. Befand sich die Tasche baumelnd am linken Arm, war für die Majestät alles gut. Wechselte die Position der Tasche auf die rechte Seite oder wurde sie auf einem Tisch abgestellt, hieß das: Demnächst sollte das Gespräch bitte beendet werden – das war die Aufforderung für ihre Vertrauten, die Verabschiedung der Queen einzuleiten. Kritisch wurde es, wenn sie ihre Tasche links neben sich auf dem Boden abgestellt hatte. Das signalisierte ihren engsten Mitarbeiterinnen und Mitarbeitern, dass sie schnellstmöglich die Begegnung mit ihrem Gegenüber beenden wollte.

Queen Elizabeth II. mit einer Tasche der Londoner Traditionsmarke Launer

Doch wenden wir uns einem Thema zu, das in den letzten Jahren an Aktualität gewonnen hat. In einem Artikel unter der Überschrift „Männer tragen wieder Handtaschen. Damit emanzipieren sie sich auch von den Frauen" war in der Neuen Zürcher Zeitung im September 2024 zu lesen, dass auch Männer vermehrt zur Tasche greifen. Ein interessantes Phänomen, das wir uns etwas näher anschauen wollen, denn die Entwicklung der Tasche war über Jahrtausende vom gesellschaftlichen Wandel und technischen Errungenschaften, aber auch stark von Veränderungen in der Kleidermode abhängig.

Werfen wir also zunächst einen Blick in die Geschichte und fragen, wie das alles mal begonnen hat. Wann das wohl älteste Accessoire der Menschheit erfunden wurde, kann nicht genau

2 Beutel, Ägypten, koptisch, 6. Jh.

Ziegenleder, Schälarbeit |
H: 50 cm, B: 21 cm, T: 3 cm |
Inv.-Nr. 3509; Provenienz:
Ankauf von Prof. Carl Schmidt,
Berlin, 1929

datiert werden, doch als der Mensch Gegenstände von einem Ort zum anderen mitnahm, begann die Geschichte der Tasche und begleitete die menschliche Evolution. Es ist davon auszugehen, dass sich der Mensch seit Urzeiten Behältnisse aus einem Stück Leder, Fell oder Pflanzenfasern zusammenfügte, um Nahrung, Werkzeuge etc. zu transportieren. Bereits aus der Antike sind Darstellungen bekannt, die Männer mit einem um die Taille gebundenen Beutel zeigen. Es handelte sich um eine Art Ledersäckchen, das durch einen Kordelzug geschlossen wurde und hauptsächlich beim Militär und in der Kaufmannschaft Verwendung fand. Auffällig ist, dass es immer Männer waren, die diese taschenähnlichen Behältnisse aus einem praktischen Zweck trugen.

Blickt man auf die Geschichte von Taschen in Europa, so zeigt sich, dass es im Mittelalter wichtige Impulse für die weitere Entwicklung gab und Taschen eine immense Verbreitung fanden. Ein charakteristisches Merkmal der Zeit war die taschenlose Kleidung sowohl für Männer als auch für Frauen – das verstärkte das Bedürfnis nach Tragebehältnissen, um Dinge wie Geld, Papiere oder ein Amulett bis hin zum eigenen Besteck mitnehmen zu können. Im Spätmittelalter kam es immer mehr zu einer Differenzierung der Taschenformen nach dem jeweiligen Verwendungszweck. So gab es Almosentaschen, Pilgertaschen, Jagd- und Falknertaschen sowie Reliquienbeutel aus Leder oder Stoff. Sie alle wurden zu einem wichtigen Accessoire und oft auch Prestigeobjekt. Neben Beuteln gab es Gürteltaschen, die am Gürtel direkt oder mit einem Band an diesem befestigt wurden, um dort Habseligkeiten zu verstauen. Neben Klerus und Bürgertum waren es hauptsächlich Kaufleute, die reich verzierte Gürteltaschen gut sichtbar trugen. Diese prächtig gestalteten Exemplare waren auch ein Statussymbol und können damit als eine Art Vorläufer unserer heutigen It-Bags gelten. Jedoch soll hier nicht verschwiegen werden, dass auch Frauen Gürteltaschen, meistens an einem vom Gürtel herabhängenden Riemen, trugen.

Im Laufe des 16. Jahrhunderts verliert die Tasche durch den Wandel der Mode sowohl für Männer als auch Frauen zumindest

erst einmal an Bedeutung. Bei den Männern konnte es eine integrierte Tasche im Wams oder der Hosensack in der Pluderhose sein. Damit verschwand bei ihnen in der Folgezeit der Gebrauch von mitgeführten Taschen oder fand nur noch in bestimmten Ausformungen Verwendung.

Nun machen wir einen zeitlichen Sprung: Ab Mitte des 19. Jahrhunderts versachlichte sich die Herrenmode zusehends, sie wurde nüchterner und zurückhaltender. In die Männerbekleidung wurden zahlreiche, zumeist so wie wir es heute auch kennen Innentaschen eingearbeitet und machten damit die Tasche als eigenständiges Accessoire für den Mann überflüssig. So wurde sie bis auf spezifische Typen wie Arbeits- oder Sporttasche fast ausschließlich ein weibliches Accessoire.

Bevor wir in die Gegenwart schauen, ist aber noch eine Erfindung bemerkenswert: Wohl bedingt durch die zunehmende Freiheit im Kleidungsstil, kam es in den 1970er Jahren zu einer kleinen modischen Revolution: das Auftauchen der sogenannten Handgelenktasche für den Herrn, die sich allerdings nicht lange halten konnte. Aber bedenkt man die vielen Kleinigkeiten wie Geldbörse, Schlüssel, Papiertaschentücher, Feuerzeug, Zigaretten oder Pfeife etc., die auch ein Mann bei sich trägt, war diese Variante vielleicht keine so schlechte Lösung.

Jacob Elordi mit der Tasche *Padded Cassette* von Bottega Veneta

Und wie sieht es heute beim Gebrauch von Taschen in Bezug auf Männer aus? Damit kehren wir zu der Ausgangsthese zurück, dass Männer wieder vermehrt Taschen tragen. Gegenwärtig haben sie, auch bedingt durch Unisextendenzen in der Mode, mehr Möglichkeiten, ein Tragebehältnis auszuwählen. Anzuführen sind: Umhängetaschen, Rucksäcke, Hip Bag, Laptoptasche, Messenger Bag oder Turnbeutel. Auf den Laufstegen werden in den letzten Jahren zunehmend Männer gesehen, die Taschen, Bauchtaschen etc. – gerne crossbody – tragen. Der Schauspieler Jacob Elordi (*1997) (bekannt aus Netflix Produktionen) oder der Sänger Harry Styles (*1994) zeigen sich öfters mit (Hand-)taschen. Dieser Trend wird allgemein aufgegriffen. Hauptsächlich jüngere Männer benutzen Taschen, vorzugsweise Bauch- oder Umhänge-

taschen. Aber auch Luxus-Handtaschen oder Kopien dieser als Statussymbol sind zu sehen. Trendanalysen verweisen darauf, dass sich das Tragen von Taschen – seien es Handtaschen oder Crossbodymodelle – bei den Männern fortsetzen wird. Und zwar nicht aufgrund der in Modekreisen so oft prognostizierten Auflösung der Geschlechtergrenzen, sondern aufgrund des Klimawandels. Durch die steigenden Temperaturen wird die Kleidung leichter werden und damit verbunden wohl auch wieder taschenloser – bei Männern wie bei Frauen. Das erinnert ein wenig an die taschenlose Kleidermode des Mittelalters. Wir dürfen also gespannt sein, wie die Entwicklung in den folgenden Jahrzehnten weitergeht.

Ausstellung und Publikation – immer dabei: DIE TASCHE
In der Sammlung des Deutschen Ledermuseums befinden sich etwa 1.700 Taschen aus Europa, dazu kommen noch circa 500 Taschen bzw. Tragebehältnisse aus den ethnologischen Sammlungsbereichen. Da die Sammlung zum jetzigen Zeitpunkt noch nicht komplett digital erfasst ist, können wir den gesamten Umfang nicht exakt benennen. Jedoch ist die Vielfalt mit Beuteln, Handtaschen, Rucksäcken, Clutchs, Bauchtaschen, Sporttaschen, Einkaufskörben, Shoppern, Pochettes, Messenger Bags, Gürteltaschen und noch einiges mehr gegeben. Wie in den meisten Museumsarchiven sind auch diese Exponate zumeist materielle Zeugnisse der Ober- und Mittelschicht. Alltagsgegenstände der Unterschicht, zu denen auch im Allgemeinen die Tasche zählen kann, sind aufgrund des materiellen und finanziellen Mangels bis zum Verschleiß verwendet worden und damit kaum in Sammlungen zu finden.

Im Zuge der Vorbereitungen für die Ausstellung haben wir hunderte von Taschen ausgepackt und begutachtet, um zu entscheiden, welche in die Ausstellung kommen sollen. Ein nicht immer leichter Vorgang, der sich über mehrere Monate zog. Am Ende zeigen wir mit 225 Objekten die bisher umfangreichste Ausstellung an Exponaten wie auch an bespielter Fläche, die wir

in den letzten Jahren erarbeitet haben. Bis auf wenige Leihgaben sind fast ausschließlich alle Exponate aus unserer vielfältigen Sammlung. Gezielte Ergänzungen bzw. bewusste Kontextualisierungen erfahren unsere Objekte mit Arbeiten von Studierenden des Studiengangs Accessoire Design der Hochschule Pforzheim, die für das Taschendesign von morgen stehen können. Im Vorfeld haben sich die Studierenden mit den historischen Taschen des Deutschen Ledermuseums auseinandergesetzt und sich für ihre Entwürfe inspirieren lassen.

Mit Ausstellung und Publikation **immer dabei: DIE TASCHE** bietet das Deutsche Ledermuseum Einblicke in die facettenreiche, vorwiegend europäische Kulturgeschichte der Tasche, die mit außereuropäischen Beispielen aufgrund der international aufgestellten Sammlung ergänzt werden. Die Ausstellung beginnt mit einer Gegenüberstellung zweier (Damen-)Taschen, die die Mode und den Zeitgeist der jeweiligen Objekte widerspiegelt und deren zeittypische Inhalte offen dargelegt werden. Bei dem einen Exemplar handelt es sich um eine Reisehandtasche aus der Mitte des 19. Jahrhunderts, die im Vergleich zu einem Shopper aus dem Jahre 2024 steht. Diese Installation soll prägnant die Veränderung des Verhaltens ihrer Nutzerinnen und Nutzer sowie ihrer Rollen in der Gesellschaft aufzeigen (siehe S. 14 und 15). Im weiteren Verlauf der Ausstellung werden ansatzweise chronologisch in zwölf Kapiteln Themen wie Gürteltasche, Taschen beim Einkaufen oder zum Reisen, Taschen im Alltag, unterschiedliche Materialien, Offenbacher Lederwaren sowie Designer- und Luxustaschen behandelt.

All dies bietet einen umfassenden Überblick zu dem wohl ältesten Accessoire der Menschheit: der Tasche. Wir hoffen, dass wir unsere Begeisterung und Freude für das Thema mit Ausstellung und Publikation **immer dabei: DIE TASCHE** weitergeben und mit Ihnen teilen können.

Dr. Inez Florschütz
Direktorin des Deutschen Ledermuseums

Taschen-Modenschau im
Deutschen Ledermuseum, 1962

Ausstellungsansicht
Reisehandtasche, Deutschland, um 1850, mit Inhalt

Ausstellungsansicht
Shopper, *Porter Tote Medium*, Vee Collective, Vietnam, 2024, mit Inhalt

immer dabei:

dabei:

AM GÜRTEL

16

Während heutzutage Taschen zumeist über die Schulter, crossbody über den Oberkörper oder in der Hand getragen werden, war die bevorzugte Trageweise über Jahrhunderte hinweg die Befestigung am Gürtel.[1] Bedingt durch das Fehlen von eingenähten Innentaschen in der Kleidung, stellte die Gürteltasche sowohl bei Männern als auch Frauen vor allem im europäischen Mittelalter eine gebräuchliche Weise dar, um Wertsachen und Notwendiges mit sich führen zu können.[2]

In der Folge bevorzugten Männer Gürteltaschen, die zunächst mit Schlaufen, später mit Ösen direkt am Gürtel befestigt wurden (Nr. 4). Frauen hingegen favorisierten Beutel und Taschen, die an langen Riemen oder Ketten vom Gürtel herabhingen (Nr. 6).[3] Ebenso waren trapezförmige, sogenannte Almosentaschen beliebt, die von Männern wie Frauen genutzt wurden.[4] Seit Ende des 14. Jahrhunderts wurde die Taschenöffnung um einen runden Metallring montiert, der an der Vorderseite der Tasche hing und durch den man in sie hineingreifen konnte.[5] Diese Konstruktionsweise herrschte lange vor und wurde sowohl für mehrteilige Doppeltaschen (Nr. 5, 8) als auch für Jagdtaschen (Nr. 16), die sich aus der klassischen Gürteltasche der Männermode ableiteten, verwendet.

War der Gebrauch von Taschen im Mittelalter in allen Gesellschaftsschichten geläufig, fungierte ihre Ausgestaltung nunmehr als Distinktionsmerkmal. Dekorative Exemplare dienten vor allem dem Bürgerstand als Symbol für Wohlstand und soziale Stellung.[6] Durch die offene Trageweise waren sie allerdings leichte Beute für die sogenannten Beutelschneider, die mittelalterlichen Taschendiebe.[7]

Mit dem Aufkommen integrierter Taschen in der Männerbekleidung Ende des 16. Jahrhunderts verloren Gürteltaschen, abgesehen von ihrer Nutzung bei der Jagd, an Bedeutung. In der Frauengarderobe hingegen blieben um die Taille getragene Taschen in zahlreichen Variationen über Jahrhunderte hinweg erhalten. Besonders im 18. und 19. Jahrhundert waren bei Frauen aus dem Bürgertum und der Arbeiterklasse in deutschsprachigen Ländern

Peter Jakob Horemans, Clemens August von Bayern als Falkner, 1732, Öl auf Leinwand, Schloss Falkenlust Brühl

[1] Seit prähistorischen Zeiten ist das Mitführen von Gegenständen um die Taille gebunden eine verbreitete Transportmethode. Bereits die in den Ötztaler Alpen gefundene Gletschermumie Ötzi aus der Kupfersteinzeit (ca. 3.300 v. Chr.) trug u. a. einen Gürtel aus Kalbsleder mit aufgenähter Tasche, in der kleine Werkzeuge aufbewahrt wurden. Vgl. Gouédo 2005, S. 178. Die Verwendung von an die Taille gehängten Behältnissen lässt sich in Europa bis in die Bronzezeit und in China bis zur Shang-Dynastie (ca. 1600–1046 v. Chr.) zurückverfolgen. Vgl. Savi 2020, S. 14.
[2] Gürtel dienten ursprünglich nicht dazu, Kleidung am Körper zu fixieren, sondern vor allem als Transporthilfe. Bereits der archaische Mensch befestigte an ihnen verschiedene Gegenstände.

Nach Loschek wurde dem Gürtel in verschiedenen Kulturen darüber hinaus eine magische Schutzfunktion zugeschrieben und sollte Unheil abwehren. Siehe dazu Loschek 1993, S. 54 ff.
[3] Vgl. Pietsch 2013, S. 18 sowie S. 20. Siehe für verschiedene Taschenvarianten und Befestigungsmöglichkeiten am Gürtel im späten europäischen Mittelalter etwa Goubitz 2009.
[4] Vgl. immer dabei: FÜRS GELD, S. 63 dieser Publikation sowie ausführlich zur Almosentasche Wentzel 1934.
[5] Vgl. Pietsch 2013, S. 19.
[6] Ab Ende des 16. Jh. trug die höhere Gesellschaft Beutelchen mit duftenden Kräutern, im Englischen als Sweet Bags bekannt. Ursprünglich hatten sie eine praktische Funktion, da ihnen eine desinfizie-

rende Wirkung nachgesagt wurde, die vor Ansteckung mit Seuchen schützen und Körpergerüche überdecken sollte. Später avancierten sie zu dekorativen Accessoires, die erneut sichtbar von Frauen am Taillenband getragen wurden. Vgl. Pietsch 2013, S. 21 und S. 73 sowie Wilcox 2017, S. 20. Duftbeutel dieser Art sind ebenfalls aus dem asiatischen Raum überliefert (Nr. 56).
[7] Um Wertsachen sicher zu verwahren, trugen Männer auf Reisen ab dem 17. Jh. gürtelartige Schlauchbeutel, sogenannte Geldkatzen, aus denen sich später die Bauchranzen (Nr. 11) entwickelten. Siehe dazu etwa Pietsch 2013, S. 22 sowie Kapitel immer dabei: FÜRS GELD, S. 64 dieser Publikation.

und den Niederlanden Bügel- oder Gürteltaschen aus Leder oder Stoff verbreitet (Nr. 12, 13).[8] Im *Frauenzimmer-Lexicon* von 1715 wird unter dem Stichwort „Tasche" eine solche beschrieben:

> *„Tasche, Ist ein länglicht runder aus Brocard, Sammet, Plisch, Damast, Estoff oder andern Zeuge geneheter und an einen silbernen oder stählernen Bügel oder Schloß geheffteter Beutel, den das Frauen-zimmer vermöge des daran befindlichen Hackens oder Rings von vornher an die Hüfften zu hengen, und ihr Ausgebe-Geld darinnen zu verwahren pfleget. Sie werden insgemein unten am Ende mit allerhand goldnen oder silbernen Quastlein und Drotteln gezieret."*[9]

Neben am Rockbund oder Taillenband befestigten Taschen waren bei Frauen unter der Kleidung verborgene Umbindetaschen, auch Untertaschen, in Gebrauch. Dieser Taschentyp entstand Ende des 17. Jahrhunderts und blieb bis ins 19. Jahrhundert ein wesentlicher Bestandteil der Frauengarderobe.[10] Die um die Hüfte gebundenen Taschen wurden zumeist paarweise verwendet und waren über Eingriffsschlitze an den Seiten des Oberrocks zugänglich. Sie bestanden aus zwei an einem Band angenähten flachen, länglichen oder birnenförmigen Stofftaschen mit mittig platzierten, vertikalen Öffnungen. Die aus Baumwolle, Leinen oder Seide gefertigten intimen Kleidungsstücke wurden häufig von den Frauen selbst genäht, konnten aber gleichermaßen käuflich erworben werden.[11] Sie waren meist mit floralen Stickereien und teils mit den Initialen der Besitzerin verziert. Frauen aller Gesellschaftsschichten nutzten die geräumigen Taschen, um persönliche Habseligkeiten aufzubewahren.[12] Überdies kamen robustere Varianten aus Leder zum Einsatz; bei Krünitz heißt es unter dem Stichwort „Tasche" 1842 dazu:

> *„Eine solche Tasche wird auch noch jetzt getragen, besonders von Leder, welche weit dauerhafter ist, und besonders von den Frauen getragen wird, welche auf den Jahr- und Wochenmärkten mit Waaren zum Verkaufe sitzen, um das Geld hinein zu thun; so auch von Obst-verkäuferinnen, Gärtnerinnen, Frauen der Fischer, Schlächter etc. Auch auf dem Lande wird eine solche Tasche von den Ausgeberinnen etc. getragen."*[13]

[8] Vgl. Pietsch 2013, S. 22, S. 112 und S. 198.
[9] Corvinus 1715, Sp. 1981.
[10] Vgl. etwa Pietsch 2013, S. 150 sowie Eijk 2004, S. 75. Eine Ausnahme bildet die Mode zur Zeit des Directoire und frühen Empire (1795–1810). Siehe dazu Kapitel *immer dabei: ZUM MITNEHMEN*, S. 83 dieser Publikation. Auch wenn die Kleidung im Laufe des 19. Jh. zunehmend mit Innentaschen ausgestattet wurde, blieben Umbindetaschen bis ins 20. Jh. gebräuchlich. Frauenzeitschriften empfahlen diese besonders aus Sicherheitsgründen für Reisen und boten Schnittanleitungen zur eigenen Herstellung an. Vgl. Eijk 2004, S. 75. Siehe ausführlich zu Umbindetaschen Burman und Fennetaux 2020.
[11] Vgl. Burman und Fennetaux 2020, S. 75 f.
[12] Vgl. Savi 2020, S. 16.
[13] Krünitz 1842, Bd. 180, S. 276.

In der zweiten Hälfte des 19. Jahrhunderts erlebten metallene Gürtelgehänge, sogenannte Châtelaines[14], geprägt vom Historismus und inspiriert von spätmittelalterlichen Moden, eine Blütezeit. Am Taillenband sichtbar eingehakt, verbanden die Utensilienhalter dekorative und funktionale Aspekte und reflektierten die Rolle der Frau im Haushalt sowie ihre gesellschaftliche Stellung.[15] Von einer Spange hingen mehrere Ketten, an denen verschiedene Gegenstände wie Schere, Fingerhut, Augengläser, Notizbüchlein, Taschenmesser oder Geldbörse fixiert waren.[16] Meist aus Gold, Silber oder Stahl gearbeitet, wurden sie in unterschiedlichen Varianten für den Alltag und den Abend gefertigt, wobei die an den Ketten befestigten Objekte austauschbar waren.[17] Der Begriff Châtelaine wurde später ebenso für Täschchen verwendet, die oft mit einem eigenen Gürtel in abgestimmtem Material und Farbe um die Taille getragen wurden.[18] Anfang des 20. Jahrhunderts verloren sie mit dem Aufkommen der Handtasche an Bedeutung und kamen allmählich außer Mode.

Mit der Bauchtasche, auch Hip Bag (Nr. 109, 198), feierte die um die Hüfte geschnallte Tasche in der zweiten Hälfte des 20. Jahrhunderts ihr Comeback. Ursprünglich in den 1980er Jahren vor allem für sportliche Zwecke entworfen, avancierte sie zu einem vielseitigen Accessoire, das heute überwiegend crossbody getragen wird. Dennoch spielen gängige Gürteltaschen immer wieder eine Rolle (Nr. 106).[19] Im Sommer 2024 erlebten sie im Miniaturformat bei Modehäusern wie Chanel, Saint Laurent und CELINE ein Revival. An der Hüfte getragen, dienen die Täschchen eher der Zierde als der Aufbewahrung persönlicher Gegenstände. Bereits Ende der 1990er und zu Beginn der 2000er Jahre waren solche Gürteltäschchen im Trend (Nr. 154) gewesen, bevor sie nun wieder ihren Weg in die aktuellen Kollektionen fanden.

Tobias Stimmer, Bildnis der Elsbeth Lochmann, Frau des Jacob Schwytzer, 1564, Öl auf Lindenholz, Kunstmuseum Basel

[14] Der Begriff Châtelaine kam erst im 19. Jh. auf. Laut Blanc wurde im 14. Jh. die Bezeichnung Demi-ceint für einen Gürtel verwendet, an dem mit Ketten unterschiedliche Gegenstände befestigt waren. Vgl. Blanc 2005, S. 218. Eijk verweist darauf, dass solche Accessoires im französischen und englischen Sprachgebrauch bis ins 19. Jh. als Equipages bezeichnet wurden. Vgl. Eijk 2004, S. 59.
[15] Die Châtelaine geht auf das europäische Mittelalter zurück und war ursprünglich ein Symbol für die Schlüsselgewalt der Frau, insbesondere der Burgherrin. Schlüssel wurden sichtbar mit langen Ketten am Rockbund befestigt, um Macht und Autorität zu demonstrieren. Vgl. Heil 2008 II, S. 46 sowie Eijk 2004, S. 59. Gürtelgehänge wurden über die Jahrhunderte immer dekorativer und entwi-ckelten sich zu funktionalen wie repräsentativen Statussymbolen. Siehe dazu vom 16. bis 19. Jh. ebd. sowie Foster 1982, S. 9 für das 17. und 18. Jh.
[16] Siehe für verschiedene Ausführungen etwa Holzach 2008.
[17] Für den Abend waren zumeist Fächer, Parfum- oder Riechsalzfläschchen, Tanzbüchlein, Opern-glas und ein Spiegel an Halterungen angebracht. Vgl. Eijk 2004, S. 59 und Heil 2008 II, S. 46.
[18] Vgl. Wilcox 2017, S. 69.
[19] Ikonisch ist ebenfalls die Bum Bag, die Vivienne Westwood 1996 für Louis Vuitton in limitierter Auf-lage entwarf. Als Hommage an die viktorianische Mode und die Turnüre wurde die um die Hüfte geschnallte Tasche über dem Gesäß getragen. Siehe etwa Anderson 2011, S. 72.

Beutel werden unter anderem nach der Art ihres Verschlusses unterschieden. Bei diesem Zugbeutel fungiert der Zugriemen zugleich als Verschluss und als Tragriemen. Die Vorderseite des Exemplars zieren drei aufgemalte Wappen, die Jahreszahl 1586 und die nicht mehr in Gänze leserliche Aufschrift „... der Stadt fr. Zöllen". ←

3 Geldbeutel, deutschsprachiger Raum, datiert 1586

Leder, Bemalung | H: 31 cm, B: 23 cm, T: 2 cm | Inv.-Nr. 3610; Provenienz: Ankauf von der Antiquitätenhandlung E. Kahlert & Sohn, Berlin, 1929

Der aus Leder gefertigte Korpus der Tasche ist in Falten gelegt und an einem silbernen Bügel befestigt. Im Inneren unterteilt ein Innenbügel mit Trennwand die Tasche in zwei Fächer. Ein Löwenkopf und zwei flankierende menschliche Köpfe mit spiralförmig eingerollten Hörnern zieren den Metallbügel. Solche Bügeltaschen wurden von Männern unmittelbar am Gürtel befestigt getragen; zwei an der Rückseite angebrachte ovale Ösen ermöglichten das Durchziehen des Gürtels. →

4 Gürteltasche, Europa, Mitte des 16. Jh.

Leder, Silber | H: 23 cm, B: 22,5 cm, T: 7 cm | Inv.-Nr. 1535; Provenienz: Ankauf von der Antiquitätenhandlung Eugen Seligmann-Kopp, Frankfurt am Main, 1922

5 Gürteltasche (Teil einer Doppeltasche), Deutschland, 16. Jh.

Leder, Metall, Textil, Seide | ohne Anhänger: H: 29 cm, B: 23 cm, T: 17 cm | Inv.-Nr. 2555; Provenienz: Ankauf von der Antiquitätenhandlung E. Kahlert & Sohn, Berlin, 1927

Ausstellungsansicht
immer dabei: AM GÜRTEL

Im späten 15. und 16. Jahrhundert waren lederne Geldbeutel mit aufgesetzten kleinen Zugbeuteln bei Frauen des Bürgerstands weit verbreitet. In verschiedene Teile aufgeteilt, bot der Beutel die Möglichkeit, Münzen unterschiedlicher Währungen getrennt voneinander aufzubewahren. Er wurde an einem langen Riemen am Rock herabhängend getragen. Zierbommeln, Fransen und Perlen schmücken dieses voluminöse Exemplar, das aus einem großen, zweigeteilten Hauptfach sowie sechs kleineren, angesetzten Zugbeuteln besteht. →

6 Geldbeutel, Europa, 16. Jh.

Leder, Kalblederbesatz mit Firnis, Metallfaden, Seide, Glasperlen | H: 15 cm, D: ca. 20 cm | Inv.-Nr. 18931; Provenienz: Ankauf von Kunsthändler Saeed Motamed, Frankfurt am Main, 2. Hälfte 20. Jh.

Vom Gürtel herabhängende Taschen waren im 16. Jahrhundert bei Frauen beliebt. Die hier gezeigte Gürteltasche ist eine mehrteilige Doppeltasche und besteht aus zwei in der Größe variierenden Taschen, die an ihren runden Metallbügeln durch ein Gelenk miteinander verbunden sind. Jede der Taschen ist in zwei Beutel unterteilt und mit einer Vielzahl von weiteren Zugbeuteln und aufgesetzten Täschchen ausgestattet. Insgesamt bieten 35 Segmente Platz zum Verwahren von Münzen und persönlichen Gegenständen. Auf einer der Innenseiten ist das Monogramm S M S gestickt. →

7 Gürteltasche, Europa, Anfang des 16. Jh.

Seide über Leder, Garn, Eisen | ohne Gürtelhaken: H: 31,5 cm, B: 31 cm, T: 5 cm | Inv.-Nr. 9483; Provenienz: Ankauf von der Kunst- und Ethnographica-Handlung Julius Konietzko, Hamburg, 1950

8 Gürteltasche (Doppeltasche), Deutschland, spätes 16. Jh. / Anfang des 17. Jh.

Leder, bestickt, Metall | ohne Gürtelhaken: H: 27 cm, B: 28 cm, T: 15 cm | Inv.-Nr. 8688; Provenienz: Ankauf von der Kunsthandlung Walther Hauth, Frankfurt am Main, 1942

9 Gürteltasche (Trachtentasche), Deutschland, um 1875

Obermaterial: Leder, Metall (vmtl. Messing, versilbert);
Futter: Textil | ohne Gürtelhaken und Kette: H: 13 cm,
B: 12,5 cm, T: 2,5 cm | Inv.-Nr. 18796; Provenienz: unbekannt

10 Gürteltasche zu einem Messgewand, Europa, 18. Jh.

Cordovan, versilbert, geprägt, teilweise gefirnisst, teilweise
bemalt, Seide, Garn, Lahnfaden, Metall | ohne Schlaufen und
Quasten: H: 19,5 cm, B: 20,5 cm, T: 2 cm | Inv.-Nr. 10946;
Provenienz: unbekannt

In der bäuerlichen Männermode des 18. Jahr-
hunderts, vor allem in Bayern und Teilen
Österreichs, kamen Bauchgurte mit einge-
nähten Beuteln, sogenannte Ranzen, auf.
Während die frühen Gürtel mit Metallstiften
geschmückt waren, setzte sich im 19. Jahr-
hundert die Federkielstickerei durch. Neben
einer floralen Musterung sowie flankierenden
Löwen ziert diesen Ranzen das zweite bayeri-
sche Königswappen, das zwischen 1806 und
1835 Gültigkeit besaß. Auf der Rückseite be-
finden sich zwei keilförmige schlauchartige
Lederbeutel, die jeweils mit einem Zugband
als Verschluss ausgestattet sind. →

11 Trachtengürtel (Bauchranzen) mit dem Wappen des Königreichs Bayern, Bayern, 1. Hälfte des 19. Jh.

Leder, Federkielstickerei, Kupferlegierung | L: 103 cm, B: 16 cm, T: 2,5 cm | Inv.-Nr. 9865; Provenienz: Ankauf von Antiquitätenhändler Ludwig Bretschneider, München, 1952

Aus den Bügeltaschen des 18. Jahrhunderts, die mithilfe eines Hakens am Rockbund eingesteckt wurden, entwickelten sich im 19. Jahrhundert Gürteltaschen. Diese am Gürtel befestigten Taschen waren vor allem bei Frauen aus dem Kleinbürgertum und der Arbeiterklasse weit verbreitet. Häufig dekorierten Garn- oder Federkielstickereien die Taschenvorderseiten. Zu den beliebtesten Motiven zählten neben Blumenranken die Initialen der Besitzerinnen sowie Jahreszahlen. ←

12 Gürteltasche (Trachtentasche), Süddeutschland, datiert 1802

Leder, Stickerei (Garn, Lahnfaden), Messing, ziseliert | mit Gürtelhaken: H: 36,5 cm, B: 21,5 cm, T: 4,5 cm | Inv.-Nr. 10577; Provenienz: Ankauf von der Kunsthandlung Joseph Fach, Frankfurt am Main, 1956, mit Mitteln der Jubiläumsspende der GOLD-PFEIL Ludwig Krumm A.G.

13 Bügeltasche (Trachtentasche), Niederlande, um 1780

Plüsch, applizierte Goldborte (Lahn), Silber, ziseliert, Leder | ohne Gürtelhaken und Aufhängung: H: 28 cm, B: 20 cm, T: 3,5 cm | Inv.-Nr. 11277; Provenienz: Ankauf von Frau Auf der Heyde, Bremen, 1962, mit Mitteln der Jubiläumsspende der GOLD-PFEIL Ludwig Krumm A.G.

14 Jagdtasche, Persien, um 1800

Leder, Blinddruck, Punzierung, Applikation mit Stickerei | H: 26 cm, B: 20 cm, T: 7 cm | Inv.-Nr. 10785; Provenienz: Ankauf von Kunsthändler Saeed Motamed, Frankfurt am Main, 1958

15 Jagdtasche, Europa, 2. Hälfte des 18. Jh.

Rauleder, Metall, Textil, Stickerei | H: 26 cm, B: 26 cm, T: 5 cm | Inv.-Nr. 685; Provenienz: Ankauf von Antiquitätenhändler Siegfried Lämmle, München, 1918

16 Falknertasche (Doppeltasche), Europa, 16. / 17. Jh.

Ripsgewebe, Seide, Samt, teilweise wattiert und gesteppt, Metallstickerei, Metall, Leder | H: 52 cm, B: 40,5 cm, T: 7 cm | Inv.-Nr. 1529; Provenienz: Ankauf von der Kunsthandlung Julius Böhler, München, 1916

Typisch für Jagd- und Falknertaschen des europäischen Adels im 16. und 17. Jahrhundert waren große, trapezförmige Taschenbeutel, die an ovalen Metallbügeln angebracht waren und am Gürtel getragen wurden. Die hier gezeigte Doppeltasche setzt sich aus zwei Beuteln zusammen. Während die Vorderseite von floralen Stickereien geziert wird, ist die Rückseite eher schlicht gehalten. Falknertaschen fanden bei der Beizjagd, bei der mithilfe von abgerichteten Greifvögeln gejagt wird, Verwendung. In ihnen wurden Köder, Jagdzubehör und -besteck mitgeführt. ↑

immer dabei:

dabei:

BEIM EINKAUF

32

Erste Tragebehältnisse wurden aus pflanzlichen oder tierischen Materialien hergestellt und dienten vor allem dem Transport von Lebensmitteln.[1] Bereits in frühen Hochkulturen waren geflochtene Körbe aus Zweigen, Ruten oder Baumrinden für die Aufbewahrung und den Transport von Gegenständen gebräuchlich (Nr. 18).[2] Sie stellten lange einen unverzichtbaren Verpackungs- und Transportbehälter für Waren und Handelsgüter, insbesondere Lebensmittel, dar. Krünitz beschreibt 1788 die im Haushalt verwendeten Körbe wie folgt:

„Die Arm= oder Hand=Körbe, haben einen Bügel oder Henkel, dabey man sie an den Arm hängen, oder in oder an der Hand tragen kann. Sie sind ein von weißen oder untermischten schwarzen Ruthen länglich und rund zusammen geflochtenes Behältniß, obenher mit einem großen Spriegel oder Deckel versehen, worin Fleisch und andere Sachen von dem Markte in die Küchen getragen werden."[3]

Im 19. Jahrhundert fungierten sie nicht nur als Marktkörbe, sondern auch als Modeartikel zum Verwahren von Nähutensilien sowie persönlichen Gegenständen.[4] Ab Mitte des 20. Jahrhunderts erlebten sie vor allem in den Sommermonaten ein Revival, oft auch aus synthetischen Materialien gefertigt. Zur Blütezeit der Flower-Power-Bewegung machte die Schauspielerin und Sängerin Jane Birkin (1946–2023) den Weidenkorb in den frühen 1970er Jahren erneut populär und setzte damit ein modisches Statement.[5] Körbe wurden so zu mehr als nur praktischen Einkaufshilfen.

Aus Bayern und Österreich sind aus dem 18. und 19. Jahrhundert zudem Korbtaschen überliefert, die neben klassischen Körben in ländlichen Regionen zum Lebensmitteltransport genutzt wurden. Die als Zöger, auch Zecker, Zegerer oder Zecher, bekannten Behältnisse bestanden aus Strohgeflecht mit stabilisierenden und zugleich dekorativen Lederbesätzen. Zwei Grundformen werden unterschieden: die querrechteckige Henkeltasche (Nr. 19) und die zylindrische Deckeltasche (Nr. 17), beide oft reich verziert.[6]

Mit der Industrialisierung und der damit einhergehenden Urbanisierung im 19. Jahrhundert wandelte sich auch die euro-

Kostüme, Halbinsel Walcheren, J. Enklaar, nach Ludwig Gottlieb Portman, nach Daniël de Keyser, 1803

[1] Es wird angenommen, dass zunächst in der Natur vorgefundene Behältnisse mit Hohlraum wie Hörner, Muscheln, Blüten sowie zu einer Spitztüte gedrehte Pflanzenblätter – dafür waren keine Werkzeuge nötig – genutzt wurden. Haltbarere und wertvollere Beutel waren aus Tierblase oder -darm, später aus Pergament und Leder gefertigt. Vgl. Schmidt-Bachem 2001, S. 27 f. sowie Heil 2008 I, S. 9.
[2] Die Korbflechterei ist ein altes Handwerk, dessen Anfänge Tausende von Jahren zurückliegen. Aufgrund der Materialität haben sich nicht viele frühe Beispiele erhalten. Aus Ägypten stammen etwa Exemplare, die eine beeindruckende Flechtkunst belegen und auf 3000 v. Chr. datiert werden. Vgl. Schmidt-Bachem 2001, S. 27 sowie Will 1978, S. 12.

Siehe für Flechtarbeiten in verschiedenen Kulturen ebd., S. 57–61.
[3] Krünitz 1788, Bd. 44, S. 483.
[4] Bei Krünitz heißt es weiter zu den verschiedenen Körben unter dem Stichwort Tragekorb, die im 19. Jh. Verwendung fanden: „Von diesen Körben sind die Formen sehr verschieden; sowohl von dem Tragekörbchen einer feinen Dame, welches das Schnuptuch, das Strickzeug, die Börse, Schlüssel etc. enthält, bis zu dem großen Marktkorbe zum Einkaufe der Küchenprodukte, weil auch diese Körbe der Mode unterworfen sind, wenn auch nicht in dem Grade, als die feinen Handkörbchen, die oftmals ganz verschwinden, und einer Tragetasche von Leder, einem Strickbeutel von Tapisseriearbeit etc. Platz machen müssen, bis sie dann wieder unter

einer andern gefälligeren Form auftauchen, wofür die Korbmacher sorgen, oder doch wenigstens die erfindungsreichen Köpfe ihrer Genossen." Krünitz 1845, Bd. 186, S. 584.
[5] Siehe dazu Anderson 2011, S. 58.
[6] Siehe dazu Pietsch 2013, S. 178 f.

päische Konsumkultur. Der steigende Bedarf an Lebensmitteln in den stetig wachsenden Städten, die industrielle Massenfertigung sowie der zunehmende Import von Produkten führten zu einer Ausdifferenzierung der Einkaufsmöglichkeiten und dem Entstehen von Fachgeschäften.[7] Während zuvor die Kundschaft eigene Behältnisse und Verpackungen zum Einkauf mitbrachte, gingen die Geschäfte fortan dazu über, Tüten für den Warentransport zur Verfügung zu stellen.[8] Die anfangs schmucklosen, zumeist in Buchbindereien, aber auch in Waisenhäusern und Gefängnissen hergestellten Exemplare waren in Deutschland ab der Mitte des 19. Jahrhunderts vermehrt mit dem Aufdruck des Geschäftsnamens versehen.[9] Dadurch avancierten sie zu einem einfachen, aber effektiven Werbemittel.

Um die Jahrhundertwende etablierte sich ein neues, spontaneres Einkaufsverhalten. In den europäischen Großstädten luden seit einigen Jahrzehnten Kaufhäuser und Boulevards zum Shoppen ein. Neben Lebensmitteln galt es, vor allem Textilien und Modewaren effizient zu verpacken.[10] „Papiertragetaschen mit an derselben befestigtem, über den Arm reichendem Trageband"[11] wurden 1906 in Ludwigsburg unter der Markenbezeichnung *Handfrei* eingeführt. Sie ergänzten das bisherige Repertoire der in der Hand getragenen Papiertüten und eigneten sich für den gesamten Einzelhandel.[12]

Die Papiertragetasche hielt sich bis in die zweite Hälfte des 20. Jahrhunderts, bevor sie von der Plastiktüte Konkurrenz bekam und vorübergehend verdrängt wurde. Nach dem Zweiten Weltkrieg brachte die Umstrukturierung des Einzelhandels vermehrt Selbstbedienungsläden nach amerikanischem Vorbild hervor, die das Einkaufsverhalten nachhaltig veränderten. Kunden wählten ihre Produkte nun eigenständig aus und waren für den Transport selbst verantwortlich. An den Kassen wurden kostenlos zunächst Papier-, später Plastiktüten bereitgestellt. Letztere waren belastbarer und wasserdicht, was sie besonders effizient machte. In den 1960er Jahren setzten sich Plastiktüten als Einweg-Massenprodukt im Lebensmittelbereich in West-

[7] Siehe auch Heil 2008 I, S. 10.

[8] Für einzelne, vor allem lose und trockene Kleinwaren drehten die Verkäufer schon seit dem Mittelalter Spitztüten aus Altpapier, zumeist aus Buchseiten. Mit dem erhöhten Konsumaufkommen im 19. Jh. stieg der Bedarf an vorgefertigten Papiertüten, dies vor allem aus Zeitgründen. Vgl. Heil 2008 I, S.10. Siehe für ausführliche Informationen zur Entwicklung von Tüten und Tragetaschen in Deutschland Schmidt-Bachem 2001.

[9] Vgl. Heil 2008 I, S. 10. Die Papierfirma Bodenheim & Co in Allendorf begann 1854 Tüten mit Namen zu bedrucken, um eine Verbindung zwischen Produkt und Verkäufer herzustellen. Die Idee des Werbeaufdrucks war erfolgreich und wurde kontinuierlich ausgebaut. Ab den 1890er Jahren zierten auch Fotografien und naturalistische Darstellungen von Laden und Inhaber die Tütenflächen. Siehe dazu ebd.

[10] Diese wurden zunächst personal- und zeitintensiv mit Packpapier eingeschlagen und mit Bindfäden zu Päckchen verschnürt. Vgl. Schmidt-Bachem 2001, S. 190.

[11] Beschreibung der am 13. Juni 1906 unter der Nummer 283523 Gebrauchsmusterschutz erteilten Tragetasche *Handfrei* der Papierwarenfabrik Carl Ganter, zitiert nach Schmidt-Bachem 2001, S. 191.

[12] Vgl. ebd. 1902 kamen bereits in Wien Papiertüten mit Trageschnur und verschiedenen Verschlüssen auf. Vgl. ebd., S. 190.

[13] Vgl. Heil 2008 I, S. 12 sowie Schmidt-Bachem 2001, S. 198. Die meisten Kunststofftragetaschen werden aus Polyethylen auf Erdölbasis gefertigt. Bis Mitte der 1960er Jahre dominierten PE-Tüten in Hemdchenform, bevor sie 1965 in der BRD von stabileren Tragetaschen mit Reiterband abgelöst wurden. Siehe dazu Lang 2021 I, S. 20.

[14] Siehe zur Plastiktüte als Werbemittel und Designobjekt etwa Lang und Thomson 2021. Insbesondere hochwertige, zumeist beschichtete und strukturierte Papiertragetaschen von Luxuslabels erfüllen bis heute einen doppelten Zweck: Sie fungieren nicht nur als Werbefläche für die Marke, sondern auch als Statussymbol für die Kundschaft. Auf Online-Plattformen wie ebay hat sich ein Zweitmarkt für die prestigeträchtigen Einkaufstüten gebildet, die zum Sammelobjekt geworden sind.

deutschland vollends durch.[13] Wie ihre Papierpendants dienten sie nicht nur als Tragehilfe, sondern auch als Werbemittel für die ausgebenden Geschäfte.[14]

Mit wachsendem Umweltbewusstsein und infolge der Ölkrise 1973 geriet der expansive Kunststoffverbrauch und mit ihm die Plastiktüte als Sinnbild der Wegwerfgesellschaft zunehmend in die Kritik. Ab den späten 1970er Jahren wurden Alternativen wie Jutetaschen (Nr. 24) populär. Dennoch blieben Plastiktüten nach wie vor weit verbreitet, wurden jedoch vermehrt kostenpflichtig. Im Zuge der EU-weiten Bemühungen zur Reduktion von Plastik-müll wurde 2022 die Ausgabe bestimmter Typen von Einweg-Tragetaschen in Deutschland gesetzlich verboten.[15] An den Kassen werden sie durch Baumwollbeutel (Nr. 23), Mehrwegtaschen aus Kunstfasern oder erneut von Papiertüten ersetzt. Aber auch diese werden aufgrund ihrer Öko-Bilanz mittlerweile verstärkt kritisch gesehen und haben ihren positiven ökologischen Ruf verloren, da sie etwa in der Produktion einen hohen Ressourcenverbrauch aufweisen.[16]

Indessen ist die umweltfreundlichste und ressourcenscho-nendste Methode, wiederverwendbare Taschen oder Einkaufsnetze zu nutzen und stets mitzuführen. Idealerweise bestehen diese aus recycelten Materialien oder stammen aus ökologischer Land-wirtschaft. Entscheidend ist der Verzicht auf Einweg-Tüten, gleich ob aus Papier oder Plastik. Lokale Projekte wie *#ReUseMe* in Frankfurt am Main unterstützen diesen Ansatz durch Taschen-Tausch-Stationen, an denen intakte Tragetaschen, ungeachtet des Materials, gespendet und weiterverwendet werden können. Solche Initiativen reduzieren das Müllaufkommen durch Tüten und fördern einen öffentlichkeitswirksamen Wiederverwendungs-Kreislauf.[17]

Taschen-Tausch-Station, Frankfurt am Main, 2025

[15] Bereits in den 1970er Jahren wurden Plastik-tüten in Supermärkten nicht mehr kostenlos ausgeteilt. In den 2010er Jahren zogen weitere Branchen nach und boten Tüten nur noch gegen eine Gebühr an der Kasse an. Seit 1. Januar 2022 dürfen leichte Einweg-Plastiktüten nicht mehr ausgegeben werden. Ausgenommen von dem Verbot sind dickwandige Mehrwegtüten sowie sehr dünne Tüten, in denen meist Obst oder Fleisch verpackt werden. Das Verbot umfasst auch sogenannte Bio-Plastiktüten aus biologisch abbaubaren Kunststoffen, die sich anders als ihr Name suggeriert, nicht in der Natur abbauen oder recyceln lassen (Nr. 20). Vgl. BMUV 2023 und Ver-braucherzentrale 2024.
[16] Studien seit den 1980er Jahren belegen, dass

die Ökobilanz von Papier-, Plastik- und Baumwoll-beuteln stark von der Häufigkeit der Wiederver-wendung abhängt. Papier- und Baumwollbeutel müssen deutlich öfter genutzt werden, um gegenüber Plastiktüten ökologisch besser ab-zuschneiden. Dies wurde schon 1986 in einer der ersten Studien festgestellt. Vgl. Lang 2021 II, S. 70. Um die Bilanz bei Baumwollbeuteln, die in der Produktion einen hohen Wasserverbrauch ver-ursachen, zu verbessern, ist die Verwendung von zertifizierter Bio-Baumwolle (GOTS) ratsam. Diese schließt synthetische Pestizide und Dünger aus. Vgl. Nürnberger 2018. Auch Papiertüten sind nicht immer nachhaltig, da sie oft nicht aus Recycling-papier bestehen und in der Herstellung erhebliche Mengen an Holz, Energie, Wasser sowie Chemikalien

erfordern. Vgl. NABU o. J.
[17] Die Taschen-Tausch-Stationen in Gestalt von Regalen und Körben sind vor allem vor Einzel-handelsgeschäften in den Stadtteilen Bornheim, Bockenheim, Sachsenhausen und Innenstadt aufgebaut. Siehe für mehr Informationen zu dem Projekt Lust auf besser leben o. J.

Aus dem bayerischen und österreichischen Raum sind Markttaschen, auch Zöger genannt, überliefert, die vor allem von Bäuerinnen verwendet wurden. Charakteristisch für diese Henkeltaschen ist ihre querrechteckige Formgebung sowie der aus Strohgeflecht gearbeitete und mit Lederstreifen benähte Korpus (Nr. 19). Applizierte Jahreszahlen, Initialen sowie Herz- und Blumenformen bestimmten das Dekor der häufig nach den Lebensmitteln und Waren, die in ihnen transportiert wurden, benannten Speck- oder Butterzögern. Neben den länglichen Modellen hat sich ein zweiter zylindrisch geformter Typ erhalten, der ebenfalls aus Korbgeflecht oder wie in diesem Fall in Gänze aus Leder gefertigt wurde. ←

17 Butterzöger, Oberbayern, datiert 1859

Leder, Applikationen | ohne Henkel: H: 26 cm, B: 20,5 cm, T: 16,5 cm | Inv.-Nr. 11067; Provenienz: Ankauf von J. B. Goldberger, Freilassing, 1960, mit Mitteln der Jubiläumsspende der GOLD-PFEIL Ludwig Krumm A.G.

18 Henkelkorb mit Deckel, Franken, Deutschland, 2. Hälfte des 19. Jh.

Leder und Pergament über Korbgeflecht, appliziert, unterlegt, umwickelt und geflochten, Metallstickerei | H: 42 cm, B: 41 cm, T: 30 cm | Inv.-Nr. 1978; Provenienz: Ankauf von der Antiquitätenhandlung J. Ch. Wohlbold, Nürnberg, 1918

19 Markttasche (Zöger), Innviertel, Österreich, datiert 1823

Strohgeflecht, Applikationen aus Leder, Textil, Metallfolie und
Borte | ohne Henkel und Quasten: H: 27 cm, B: 56,5 cm,
T: 9 cm | Inv.-Nr. 5870; Provenienz: Ankauf von der
Kunsthandlung Walther Hauth, Frankfurt am Main, 1937

20 Tüte, *BIO BAG*, o. O., 2020er Jahre

Die blaue IKEA-Tasche ist in Millionen Haushalten weltweit zu finden. 1996 von Marianne und Knut Hagberg entworfen, war *FRAKTA*, schwedisch für „verfrachten", ursprünglich für den sicheren Heimtransport der Möbelhaus-Einkäufe gedacht. Aus leichtem, strapazierfähigem Polypropylen gefertigt und mit Henkeln in zwei Längen versehen, lässt sie sich bequem in der Hand oder über der Schulter tragen. Heute wird die kultige Tragetasche vielfältig als Wäschekorb, Strandtasche, Umzugshelfer oder als Transporttasche für den Hund im New Yorker Nahverkehr genutzt. Es gibt sie mittlerweile in zahlreichen Varianten und Sonderkollektionen. 2017 erregte eine blaue Ledertasche des Modehauses Balenciaga Aufsehen, die dem IKEA-Klassiker optisch sehr ähnelte. ↑

21 Offene Tragetasche, *FRAKTA*, Maria und Knut Hagberg (Entwurf) für IKEA, Vietnam, nach 1990

Polypropylen | ohne Henkel: H: 35 cm, B: 55 cm, T: 37 cm | ohne Inv.-Nr.

22 Tragetasche, *Simply*, Bree Collection, Isernhagen, 2003

Rindleder, gesteppt | H: 32 cm, B: 23 cm, T: 11 cm | Inv.-Nr. 19545; Provenienz: Schenkung der Fa. Bree Collection, Isernhagen, 2003

Die 2010er Jahre brachten den Stoffbeutel als hippes Mode-Accessoire hervor, der insbesondere bei der jüngeren Generation die Handtasche ersetzte. Bei diesem Exemplar handelt es sich um die Tragetasche der Münchner Buchhandelskette Hugendubel. Das Mitte der 1960er Jahre entworfene Design blieb bis heute unverändert und ist Teil der Corporate Identity. Die Schriftzeichen haben keine sinnstiftende Bedeutung; sie erzeugen lediglich die Illusion einer gotischen Schrift, die von einem roten Wachssiegel geziert wird. International bekannt wurde der ikonische Stoffbeutel, als eine Journalistin der New York Times 2019 über ihn als It-Piece berichtete. →

23 Stoffbeutel, Hugendubel, o. O., 2024

Baumwollgewebe, bedruckt | ohne Henkel: H: 42 cm, B: 38 cm | ohne Inv.-Nr.

Ende der 1970er Jahre führte die Fair-Trade-Organisation GEPA den Jutebeutel in Deutschland als Alternative zur Plastiktüte ein und machte ihn populär. Der Slogan der Taschen *Jute statt Plastik* prägte eine ganze Generation und schuf ein größeres Bewusstsein für ökologische und soziale Fragestellungen. Die Einkaufstaschen entstammen der Zusammenarbeit der GEPA mit Frauenkooperativen in Bangladesch, wo die Taschen von Produzentinnen genäht wurden. Schnell stieg sie zum Kultobjekt wie auch zum Symbol für eine nachhaltige Lebenseinstellung auf. ←

24 Tragetasche, *Jute statt Plastik*, hergestellt für GEPA, Bangladesch, (nach) 1978

Jutegewebe, bedruckt | H: 35 cm, B: 28 cm, T: 7 cm | Leihgabe von GEPA – The Fair Trade Company

immer dabei:

AUF REISEN

42

Taschen werden weltweit genutzt, um Gegenstände über weite Strecken zu transportieren oder das auf Reisen Nötige mitzunehmen. Die Entwicklungen im Taschendesign waren und sind daher eng mit den Fortschritten im Transportwesen verbunden. Jedes Verkehrsmittel – Kutsche, Schiff, Eisenbahn, Automobil oder Flugzeug – beeinflusste in spezifischer Weise die Gestaltung von Taschen und Gepäckstücken, was sich sowohl funktional als auch ästhetisch bis heute niederschlägt.[1]

Im 19. Jahrhundert veränderte das Aufkommen neuer Transportmittel das Reisen grundlegend. Technische Errungenschaften wie das Dampfschiff und insbesondere die Eisenbahn revolutionierten das Reisen nachhaltig. Sie machten erstmals einem breiteren Personenkreis zugänglich, was zuvor vor allem ein Privileg wohlhabender Männer gewesen war. Die erste deutsche Eisenbahnstrecke wurde 1835 zwischen Nürnberg und Fürth in Betrieb genommen; in den Folgejahren entstand ein großes Verkehrsnetz in ganz Europa.[2] Mit der wachsenden Mobilität ging der steigende Bedarf an praktikablem Reisegepäck einher.[3] Während Truhen und sodann Koffer im Gepäckwagen der Eisenbahn verstaut wurden, brauchte man handliche Taschen, die mit in das Abteil genommen werden konnten, um etwa wichtige Unterlagen und Papiere, aber auch Wechselkleidung, Nachtwäsche und Toilettenzubehör bei sich zu haben.[4] Diese Taschen mussten leicht und sicher verschließbar sein, da sie von den Reisenden selbst getragen wurden und Schutz vor Diebstahl bieten sollten.

Ein Taschentyp, der diesen Anforderungen entsprach, war eine textile Reisetasche (Nr. 32), die auf Pierre Godillot zurückgeht. Er entwarf 1826 eine leichte Bügeltasche aus Leinen, die üblicherweise bestickt wurde. Das praktische und kostengünstige Gepäckstück erfreute sich bis in die zweite Jahrhunderthälfte sowohl in Europa als auch in den USA großer Beliebtheit.[5] Bei Krünitz heißt es unter dem Stichwort „Tasche (Reise-)" 1842 dazu:

„Man hat jetzt auch Reisetaschen von stark gewirkten Teppichzeuge, in der Gestalt eines schmalen, 2 Fuß hohen und 1½ Fuß breiten Sackes, mit einem Bügel, der durch ein Vorlegeschloß und eine Kramme ver-

Berthold Woltze, Der lästige Kavalier, 1874, Öl auf Leinwand, Privatbesitz

[1] Im Folgenden wird die historische Reisetasche als Vorgänger der Damenhandtasche anhand der Ausstellungsexponate betrachtet. Siehe für eine ausführliche Darstellung zur Entwicklung des Reisegepäcks etwa Großmann 2010 und Gottfried 2008.
[2] Vgl. Pietsch 2013, S. 272.
[3] Dies hatte ebenfalls Einfluss auf die Mode; es entstand die spezielle Reisegarderobe, zu der neben Reisemänteln und -kleidern auch die Reisetaschen gehörten. Vgl. Gall 1970 II, S. 17 f.
[4] Vgl. Kregeloh 2010 II, S. 69.
[5] Siehe Chatelle 2005 I sowie Eijk 2004, S. 111. In den USA avancierte die Carpet Bag in Folge der Umwälzungen des amerikanischen Bürgerkriegs (1861–1865) sowie der darauffolgenden Wiederaufbauzeit (1865–1877) zum Symbol einer Nation in Bewegung. Ebenso etablierte sich die negativ konnotierte Bezeichnung ‚carpet-bagger' für aus dem Norden in den Süden Immigrierende. Siehe dazu Anderson 2011, S. 10 und Foster 1982, S. 53.

schlossen werden kann. Dergleichen Reisetaschen sind sehr bequem, um sie auf der Post, einem Wagen oder zu Schiffe mitzunehmen, indem man darein die Kleidungsstücke und Wäsche, die man mitnehmen will, packen kann.“ [6]

Die Modelle konnten entweder käuflich erworben oder selbst gefertigt werden. Dazu wurde ein Stramingewebe nach Mustervorlagen mit Wollfäden bestickt (Nr. 31), während Leinen- oder Baumwollstoffe als Futter dienten.[7] Die Fertigstellung der Tasche übernahm zumeist ein lokaler Sattler, der sie mit ledernen Seitenkeilen, einem Henkel und einem Metallbügel ausstattete.[8] Manche Varianten verfügten zusätzlich über ein separates, unter dem Taschenboden angesetztes Fach aus Holz oder Leder, um Kleidungstücke knitterfrei transportieren zu können.[9]

Mitte des 19. Jahrhunderts wurden strapazierfähige Reisetaschen aus Leder immer populärer. Die länglichen Varianten mit großem metallenen Maulbügel und kurzem Tragegriff erinnern optisch an die gleichzeitig aufkommende Doktortasche (Nr. 131). Meist aus braunem oder schwarzem Rindleder gefertigt, wurden diese ab den 1870er Jahren in großer Stückzahl produziert und hauptsächlich von Männern, auch für berufliche Zwecke, benutzt.[10]

Für Frauen gab es kompaktere Varianten der Rahmen- oder Bügeltasche, die speziell an ihre Bedürfnisse angepasst waren. Die Taschen verfügten über praktische Details wie aufgesetzte Vortaschen für Fahrkarte, Portemonnaie und persönliche Papiere (Nr. 33). Den vermehrt allein reisenden Frauen ermöglichten sie, wichtige Dokumente sicher und jederzeit griffbereit zu verstauen. Einige Modelle waren mit eingearbeiteter Inneneinrichtung für nützliche Hilfsmittel wie Knopfhaken für Schuhe und Handschuhe sowie Maniküre- und Nähutensilien (Nr. 79) ausgestattet. Viele dieser zweckgebundenen Necessaire-Täschchen ließen nur wenig Raum für andere Gegenstände (Nr. 28). Für die Herausbildung der Damenhandtasche spielen die robusten ledernen Bügeltaschen eine essenzielle Rolle, da sie schon bald nicht mehr nur auf Reisen, sondern auch im Alltag Verwendung fanden.

La Mode Artistique, Gustave Janet, 1880–1889

6 Krünitz 1842, Bd. 180, S. 280.
7 Im englischen Sprachraum werden sie auch als Berlin Woolwork bezeichnet. Viele der Mustervorlagen aus Zeitschriften, Magazinen und Haushaltsbüchern stammten von Verlagen aus Berlin, die sich seit Beginn des 19. Jh. auf diese spezialisiert hatten. Siehe dazu Wilcox 2017, S. 64 ff. sowie Kregeloh 2010 II, S. 70. Laut Kregeloh waren zur Zeit des Biedermeiers vor allem Tier- und Pflanzenmotive sowie Szenerien beliebt, während in der zweiten Hälfte des Jahrhunderts Motive mit Reisesujets (Nr. 31) en vogue waren. Siehe dazu auch ebd., S. 70. In der Sammlung des Deutschen Ledermuseums befinden sich mehrere solcher Taschen.
8 Vgl. Foster 1982, S. 53 sowie Pietsch 2013, S. 274.

9 Vgl. Kregeloh 2010 II, S. 69.
10 Vgl. ebd., S. 73.

In den 1880er Jahren kamen lederne Reisetaschen mit langem Schulterriemen auf. Ähnlich wie die handgetragenen Exemplare hatten sie ein kleines Format; weiterhin galt es als Zeichen gesellschaftlichen Rangs, nur wenig bei sich tragen zu müssen (Nr. 80).[11] Auch Männer nutzten Umhängetaschen zur sicheren Aufbewahrung von Papieren und Geld.[12]

Im Laufe der Zeit wurde das Reisegepäck zunehmend spezialisierter, und viele Reisetaschen wurden durch andere Gepäckstücke ersetzt. Dennoch sind sie (Nr. 182), trotz der wachsenden Popularität von Trolley-Koffern, etwa für Kurz- und Dienstreisen weiterhin in Gebrauch. Besonders als Weekender stellen sie eine beliebte Wahl für Kurzaufenthalte mit ein bis zwei Übernachtungen dar. Als Prototyp kann die bereits in den 1930er Jahren eingeführte *Keepall* von Louis Vuitton (Nr. 145) angesehen werden. Mittlerweile in verschiedenen Größen erhältlich, kann die *Keepall* auch als Handgepäck mit in das Flugzeug genommen werden.

Ein Taschentyp, der im Kontext der Mobilität noch Erwähnung finden sollte, ist die Satteltasche. Klassischerweise am Sattel des Reittiers wie Pferd (Nr. 25, 159) oder Kamel (Nr. 36) befestigt, erleichtert sie den Transport von Werkzeugen, Lebensmitteln, Kleidung und anderen Gegenständen. Diese Taschen werden häufig paarweise eingesetzt (Nr. 26) und sind zumeist aus robustem Leder gefertigt, wobei sie je nach Herkunft auch aufwendig verziert sein können. Auf die Welt der Mode hatte die Satteltasche allerdings mit Ausnahme der markanten *Saddle Bag* (Nr. 152) aus dem Hause Christian Dior wenig Einfluss.

Journal des Dames et des Modes, Costumes Parisiens, 1913

[11] Vgl. Wilcox 2017, S. 77. Sie waren teilweise zu Beginn des 20. Jh. ebenfalls mit Necessaire-Einrichtungen versehen. Vgl. Kregeloh 2010 II, S. 74.
[12] Vgl. ebd.

Ausstellungsansicht
immer dabei: AUF REISEN

Das Lederhandwerk in Marokko weist eine lange Tradition auf. Kunstvolle, in der Technik der Handstickerei verzierte Lederwaren sind auch heute noch begehrt. Die Besonderheit dieser Satteltasche, die ursprünglich dem Transport von Gegenständen diente, liegt in der aufwendigen Gestaltung des Taschen-inneren. Die Klappen der einzelnen Innen-fächer sind reich bestickt und ausgeschnittene Lederpartien kunstvoll mit farbigem Samt unterlegt. ↑

25 Satteltasche (Jebira), Figuig, Marokko, Anfang des 20. Jh.

Leder, geprägt, gefärbt, ausgeschnitten, Lederauflage, Samt, unterlegt, Woll- und Metallstickerei (Lahnfaden, Kantillen, Pailletten), Metall | geschlossen: H: 39 cm, B: 27,5 cm, T: 5 cm | Inv.-Nr. 9840; Provenienz: Ankauf von der Kunsthändlerin Martha Günther, München, 1951

26 Satteltaschen der Blackfoot, Plains, Nordamerika, 1880/1907

Leder, Glasperlenstickerei (Lazy Stitch), Eisenblechhülsen mit Pferdehaarbüscheln, Textilfaden | H: 34,5 cm, B: 54,5 cm, T: 11 cm | Dauerleihgabe des Weltkulturen Museums, Frankfurt am Main, Inv.-Nr. 08433a, 08433b

27 Extragroße Tasche, o. O., 2017

Kunststoff | H: 53 cm, B: 60 cm, T: 28 cm | ohne Inv.-Nr.

Als nützliche Begleiter auf Bahnreisen wurden kleinformatige, lederne Reisetaschen mit Inneneinrichtung bei Frauen im letzten Drittel des 19. Jahrhunderts immer gefragter. Im Inneren des hier gezeigten Necessaire-Täschchens befinden sich hochwertige Näh-utensilien aus Elfenbein sowie ein kleines Notizbuch. Die Außenseiten weisen kunst-volle Verzierungen in der Technik der Blind-pressung auf, einer beliebten Methode zur Ledergestaltung. Der Name der einstigen Besitzerin, Johanna Schmidt, ist in Gold auf die Vorderseite geprägt. ↑→

28 Necessaire-Täschchen mit Zubehör für Johanna Schmidt, vmtl. Europa, um 1875

Tasche: Leder, Blindpressung, Handvergoldung, Metall, Samt, Papier; Inhalt: Elfenbein, Metall | geschlossen ohne Henkel: H: 14,5 cm, B: 16 cm, T: 2,5 cm | Inv.-Nr. 10549; Provenienz: unbekannt

29 Reisehandtasche mit Unterteil in Form eines Schmuckkoffers, vmtl. Deutschland, 1950/60

Obermaterial: Krokodilleder, Metall; Futter: Krokodilleder, Leder, Samt | ohne Henkel: H: 24 cm, B: 31 cm, T: 14 cm | Inv.-Nr. 16927; Provenienz: Schenkung von Grita Dirksen, Bad Homburg vor der Höhe, 1995

30 Reisehandtasche mit Einrichtung, Goldpfeil für Elizabeth Arden, Offenbach am Main, um 1940

Obermaterial: Schweinsleder, Metall; Futter: Leder, Textil | ohne Henkel: H: 25 cm, B: 36 cm, T: 16 cm | Inv.-Nr. T1571; Provenienz: Schenkung aus dem Goldpfeil-Archiv, 1970er Jahre

31 Reisetasche, Europa, 2. Hälfte des 19. Jh.

Obermaterial: Glasperlen- und Gobelinstickerei auf Stramin, Leder, Metall; Futter: Textil | H: 32 cm, B: 44 cm, T: 26 cm | Inv.-Nr. 7016; Provenienz: Ankauf von der Fa. Alte Kunst, Berlin, 1939

Mitte des 19. Jahrhunderts kamen Reisetaschen aus flächig besticktem Stramin in Europa und den USA in Mode. Die im Englischen auch als Carpet Bag (Teppichtaschen) bezeichneten Taschen stellten vor allem bei Zugreisen ein begehrtes und kostengünstiges Gepäckstück mit wenig Eigengewicht dar, das nach auszuzählenden Stickvorlagen auch selbst gefertigt werden konnte. Während die Rückseite dieser Tasche in einem grafischen Muster gehalten ist, ziert die Vorderseite der französischsprachige Schriftzug „Bon Voyage" („Gute Reise"). ↑

32 Reisehandtasche, Deutschland, um 1850

Obermaterial: Gobelinstickerei auf Stramin, Metallperlen, Leder, Messing; Futter: Leder | ohne Henkel: H: 24 cm, B: 27 cm, T: 7,5 cm | Inv.-Nr. 10776; Provenienz: unbekannt

Schwarze Textiltaschen, mehrfarbig bedruckt mit dem Namen der Stadt, für die sie stehen, sind seit den 2010er Jahren omnipräsent. Boaz Avrahami, Gründer der Marke Robin Ruth, traf mit seinen Städtenamentaschen den Geschmack vieler Touristen. Heute umfasst das Sortiment neben verschiedenen Taschenmodellen auch weitere Accessoires wie Kappen, Handschuhe und Schlüsselanhänger – immer im stadtbezogenen Design. →

34 Tragetasche, Fa. Robin Ruth, China, 2010/20er Jahre

Obermaterial: Baumwollgewebe, bedruckt, Kunststoff, Metall; Futter: Synthetik | ohne Henkel: H: 24 cm, B: 27 cm, T: 11,5 cm | ohne Inv.-Nr.

33 Reisehandtasche, Europa/USA, um 1880

Obermaterial: Leder, Ziersteppung, Goldprägung, Metall; Futter: Leder | ohne Henkel: H: 18,5 cm, B: 30 cm, T: 11 cm | Inv.-Nr. 7857; Provenienz: Ankauf von Dr. Pusch, Langen, 1940

Solche sackartigen Taschen dienen Frauen der Tuareg zur Aufbewahrung persönlicher Gegenstände und werden auf Reisen vom Kamel seitlich getragen. Die Tasche wird über die schlauchartige Öffnung an der Breitseite befüllt; die seitlichen Schlaufen können bei Bedarf zum Verschließen mit einem Schloss genutzt werden. Charakteristisch für diesen Taschentyp sind die farbenfrohe Gestaltung und das flächendeckende Dekor mit geometrisch-abstrakten Mustern aus bemalten, bestickten und applizierten Schmuckelementen sowie der reiche Fransenbehang und die Zierbänder. →

35 Korantasche der Mandinka, Westafrika, vor 1927

Obermaterial: Leder, Punzierung, Schäldekor, geflochten; Futter: Textil | H: 11,5 cm, B: 16,5 cm, T: 4,5 cm | Inv.-Nr. 3097; Provenienz: Ankauf von der Ethnographica-Handlung J. F. G. Umlauff, Hamburg, 1927

36 Packsack der Tuareg für Frauen, Agadez, Niger, vor 1977

Leder, Riemchen- und Baumwollstickerei, Bemalung, Schäldekor, Metall, handgeschmiedet | mit Fransen: H: 110 cm, B: 88 cm, T: 7 cm | Inv.-Nr. 12577; Provenienz: Ankauf in Agadez, Niger, auf einer Expedition durch Dr. Gisela Völger für das Deutsche Ledermuseum, Offenbach am Main, 1977/78

37 Geldbörse mit Ansicht der Russisch-Orthodoxen Kirche in Wiesbaden, vmtl. Deutschland, 2. Hälfte des 19. Jh.

Blech (Kupferlegierung), Glas, bemalt, Leder, Pappe | H: 7 cm, B: 9,5 cm, T: 2 cm | Inv.-Nr. 939; Provenienz: Ankauf von der Antiquitätenhandlung S. Seligsberger Witwe, Würzburg, 1917

38 Gürteltasche für die Reise mit Netsuke in Form eines Etuis für Kompass und Sonnenuhr, Japan, Meiji-Zeit, Ende des 19. Jh.

Bedrucktes Hirschleder (Somegawa), Kupferlegierung (Shakudô), mit Schwarzlack bemalt, Seidenschnur, Holz, Eisen | D: 15 cm | Inv.-Nr. 11324; Provenienz: Ankauf von Kunsthändler Saeed Motamed, Frankfurt am Main, 1962

In vielen Museumssammlungen haben sich Souvenir-Brieftaschen aus Konstantinopel, dem heutigen Istanbul, erhalten, die im 18. Jahrhundert in großer Stückzahl für Reisende gefertigt wurden. Gemein ist ihnen neben der Kuvertform der gestickte, unter der Lasche oder auf der Taschenrückseite angebrachte Schriftzug „Constantinopel" sowie die Jahreszahl des Kaufdatums. Die meisten Modelle sind aus rotgefärbtem Leder mit Metallstickerei gearbeitet. Das Besondere bei dem hier gezeigten ist nicht nur das seidene Obermaterial, sondern auch das auf der Rückseite gestickte Wappen Maria Theresias von Österreich (1717–1780). Möglicherweise handelt es sich um eine Sonderanfertigung für sie. Solche Brieftaschen wurden für gewöhnlich von Männern verwendet. ↑

39 Brieftasche mit dem Wappen Maria Theresias, Konstantinopel, Osmanisches Reich, datiert 1741

Seide, Stickerei (Metallstickerei, Nadelmalerei), Leder | H: 10 cm, B: 18 cm, T: 1,5 cm | Inv.-Nr. 11108; Provenienz: Ankauf von der Kunsthandlung Joseph Fach, Frankfurt am Main, 1960, mit Mitteln der Jubiläumsspende der GOLD-PFEIL Ludwig Krumm A.G.

immer dabei:

FÜRS GELD

62

Die europäische Entwicklung des Geldbeutels[1] ist eng mit der des Geldes verbunden. Sein Aussehen und die Art, wie er getragen wurde, korrespondiert sowohl mit seinem Inhalt – Münzen, Scheine oder heutzutage Kreditkarten – als auch mit den jeweiligen Moden. Je nach Epoche variierten Größe, Material und Design.

Mit dem Aufkommen eines bargeldorientierten Handels entstand der Bedarf an Behältnissen zur Aufbewahrung und zum Transport von Münzgeld. Anfangs wurde dieser mit Säckchen und Zugbeuteln (Nr. 3) gedeckt, die jedoch zugleich auch anderen kleinen Wertgegenständen Platz boten. Erst allmählich bildete sich der Geldbeutel als Behältnis eigens für Zahlungsmittel heraus, das in mitgeführten Taschen oder eingearbeiteten Gewandtaschen aufbewahrt wurde.[2]

Aus Antike und Mittelalter sind Beutel überliefert, die aus einem in Falten gelegten Lederstück mit Randlochung für Zugbänder bestehen. Mit Riemen zusammengezogen wurden diese am Gürtel befestigt, in der Hand getragen oder um den Hals gehängt.[3] Außer solchen einfachen Modellen gab es auch mehrteilige Geldbeutel (Nr. 6), die das Separieren verschiedener Münzen erleichterten. Im Heiligen Römischen Reich etwa existierten noch keine einheitlichen Währungen, sodass zahlreiche regionale Münzsorten parallel im Umlauf waren.[4] Eine Sonderform bildet hierbei der Stielbeutel, der sich aus mehreren an einem stielförmigen Tragegriff befestigten Zugbeuteln zusammensetzt und vor allem beruflich von Geldwechslern und Kaufleuten verwendet wurde, um verschiedene Münzwerte geordnet und griffbereit zu haben.

Ein weiterer Geldbeuteltyp des Mittelalters ist die Almosentasche, auch Aumônière genannt. Ursprünglich genutzt, um Almosen für Bedürftige mitzuführen, wurde sie später als Geldbeutel und schließlich als Alltagstasche genutzt. Hergestellt aus Leder oder hochwertigen Textilien, oft kunstvoll verziert, wurde sie von Männern und Frauen am Gürtel oder mit einem Umhängeriemen getragen.[5] Neben ihrer praktischen Funktion stand die Aumônière für Barmherzigkeit und diente in wohlhabenden Kreisen auch als Statussymbol.

Marinus van Reymerswaele, Der Geldwechsler und seine Frau, erste Hälfte des 16. Jh., Öl auf Holz, Musée des Beaux-Arts de Valenciennes

[1] Auch Geldbörse genannt. So heißt es etwa bei Furetière 1690, Bd. 1: „Börse, kleines Behältnis aus Leder, wo hinein man das Geld legt, das man bei sich tragen möchte, entweder in der Tasche oder am Gürtel." Zitiert nach Pietsch 2013, S. 73.
[2] Die komplexe Historie des Geldbeutels kann an dieser Stelle nur beispielhaft skizziert werden. Die Ausführungen orientieren sich an den in der Publikation abgebildeten Objekten. Siehe für ausführliche Informationen Joannis 2019, Heinze 2018 sowie für die kulturgeschichtliche Bedeutung des Geldbeutels in Literatur und Kunst etwa Chatelle 2005 II.
[3] Siehe für spätmittelalterliche Geldbeutel Goubitz 2009, S. 61–69. Die hauptsächlich niederländischen archäologischen Funde können für Beutel in Europa verallgemeinert werden.
[4] Vgl. Pietsch 2013, S. 41.
[5] Siehe dazu Müller 2008, S. 41 sowie Wentzel 1934 und Heinze 2018.

Mit dem Wandel der Kleidermode im 16. und 17. Jahrhundert und dem Aufkommen von Gewandtaschen sowie unter dem Kleid getragenen Umbindetaschen wurden die Geldbörsen kleiner.[6] Auch wenn sie fortan nicht mehr sichtbar am Körper getragen, sondern in Taschen verstaut wurden, waren die zunächst als Zugbeutel, später häufig schildförmig gearbeiteten Börsen kostbare Objekte.[7]

Im 17. und 18. Jahrhundert nutzten Männer rückseitig an Bauchgurten eingearbeitete, schlauchartige Beutel, um Geld körpernah tragen zu können. Diese Geldgürtel, auch Geldkatzen genannt, waren vor allem bei Reisenden, Händlern und Kaufleuten beliebt.[8] Aus den schlichten, funktionalen Gürteln entwickelten sich später im süddeutschen, vor allem bayerischen Raum, die reich verzierten Trachtengürtel, die auch als (Bauch-)Ranzen (Nr. 11) bekannt sind.

Stets waren neben ledernen Geldbeuteln auch textile, teilweise aufwendig mit Seiden- oder Metallstickerei verzierte Beutel (Nr. 44, 45) in Gebrauch.[9] Besonders im 18. und 19. Jahrhundert herrschte eine Vielfalt an textilen Exemplaren in Gestalt von gestrickten und gehäkelten Beuteln und Börsen (Nr. 43), die zumeist von Frauen selbst gefertigt wurden.[10] Als dekorative Accessoires wurden sie gleichermaßen von Frauen in der Hand wie von Männern in den Kleidertaschen verwahrt getragen.[11] Eine außergewöhnliche Form bilden die heute als Geldstrumpf bezeichneten schlauchförmigen Börsen (Nr. 48), die insbesondere im 19. Jahrhundert populär waren und häufig als Freundschafts- und Liebesgeschenke fungierten.[12] Sie wurden nach Anleitungen aus Frauenzeitschriften gearbeitet und waren bis Anfang des 20. Jahrhunderts weit verbreitet:

„Trotz den Porte-Monnaies, welche durch die Fabriken in so zahlloser Menge verbreitet sind, behaupten doch auch die von geschickten weiblichen Händen gefertigten Börsen ihr altes Recht und haben besonders am Spieltisch noch nichts von ihrer einstigen Herrschaft verloren.“ [13]

Die zunehmende Verarbeitung von Leder und die Erfindung neuer Verschlusssysteme im 19. Jahrhundert beeinflussten die

Anleitung für eine gestrickte Geldbörse, Der Bazar, 1857, Nr. 16

[6] Männer verstauten ihre Börsen etwa im Ärmel oder in Hosentaschen. Vgl. Loschek 2011, S. 484. Frauen nutzten Umbindetaschen sowie verborgen am Taillenband befestigte Geldbeutel, die über Eingriffschlitze in den Gewändern erreichbar waren. Vgl. Heinze 2018.

[7] Ebenso waren gefüllte Geldbeutel beliebte Geschenke, insbesondere bei Verlobungen und Hochzeiten. Einen solchen speziellen Typ stellte die Brautbörse, auch Bourse de mariage, die als Teil der Mitgift überreicht wurde, dar. Der seit dem Mittelalter bestehende Brauch erlebte vor allem im 17. Jh. seine Blütezeit und brachte exquisite Börsen, teilweise mit Bildnissen des Brautpaars versehen, hervor. Siehe dazu ebd. sowie Pietsch 2013, S. 118 f.

[8] Vgl. Pietsch 2013, S. 172, Gall 1970 I, S. 2 f. sowie Müller 2008, S. 42.

[9] Textile Beutel wurden in einer Fülle von Techniken gefertigt und variantenreich verziert. Siehe für einen guten Überblick für die Zeit ab dem Mittelalter bezüglich genähter, gewirkter sowie geknüpfter, gehäkelter und gestrickter Geldbörsen etwa Heinze 2018. Bei Stradal und Brommer 1990, S. 142 ist ein koptischer, gehäkelter Geldbeutel abgebildet.

[10] Siehe auch das Kapitel *immer dabei: FÜR SELBSTGEMACHTES*, S. 75 dieser Publikation.

[11] Vgl. Wilcox 2017, S. 47.

[12] Vgl. Heinze 2018.

[13] *Der Bazar* 8, 1862, Nr. 33, S. 249, zitiert nach Pietsch 2013, S. 52.

Evolution des Portemonnaies[14] erheblich.[15] Vor allem Produkte aus Offenbach am Main mit seiner wachsenden Lederwarenindustrie spielten hierbei in Deutschland eine wichtige Rolle.[16] Zu Beginn des Jahrhunderts kamen Ziehharmonikakonstruktionen mit leichtem Federspringverschluss in Mode,[17] denen ab den 1850er Jahren lederne Rahmenportemonnaies (Nr. 42) folgten.[18] Auch das Innenleben der in ihren Dimensionen verhältnismäßig kleinen Portemonnaies erfuhr eine Ausdifferenzierung. Sie wurden mit einem verschließbaren Münzfach sowie Fächern für Notizzettelchen und Visitenkarten untergliedert und hatten damit eine Funktion inne, die bislang der separat mitgeführten Brieftasche[19] (Nr. 39, 41) zukam.

Mit der Etablierung des Papiergeldes als gesetzliches Zahlungsmittel zu Beginn des 20. Jahrhunderts setzte sich das Überschlagportemonnaie mit kleinem Münzfach und lang gestrecktem Fach für die Banknoten durch. In den folgenden Jahrzehnten kam die klappbare sogenannte Herrengeldbörse, auch Brieftasche auf, die in der Regel in der Gesäßtasche oder Sakko-Innentasche getragen wird.

Moderne Geldbörsen variieren heute in Format und Material, wobei exklusive Lederarten, synthetische oder recycelte Werkstoffe gleichermaßen Verwendung finden. Verschlussmechanismen wie Reiß- und später Klettverschlüsse erweiterten im Laufe der Zeit das Angebot.

In der Mitte des 20. Jahrhunderts beeinflussten neue Zahlungsmethoden wie die Einführung der Kreditkarte die Innenaufteilung der Portemonnaies nachhaltig. Steckfächer für genormte Karten wie EC- und Kreditkarten, aber auch Krankenversicherungskarten, Führerschein, Personalausweis und viele andere mehr, wurden zunehmend zum Standard und sind mittlerweile in nahezu allen Modellen vorhanden. Digitale Geldbörsen auf Smartphone oder -uhr ergänzen heutzutage das bargeldlose Zahlungsrepertoire, eine Entwicklung, die es ermöglicht, vollständig auf physische Geldbörsen zu verzichten.

[14] Das aus dem Französischen abgeleitete Kunstwort für ‚Geld tragen' war ab Mitte des 19. Jh. in Deutschland gebräuchlich. Vgl. Gall 1970 I, S. 1.
[15] Massé nennt für den Zeitraum von 1847 bis 1901 in Frankreich 598 registrierte Erfindungspatente, die das Portemonnaie betreffen. Vgl. Massé 2019, S. 48. Allein 35 von 38 Patenten im Jahr 1852 betreffen modifizierte Verschlussmechanismen. Ebd., S. 52.
[16] Vgl. Gall 1970 I, S. 4 ff.
[17] Neben Leder wurden auch exklusive Obermaterialien wie Elfenbein, Schildpatt oder Emaille für die kleinen Börsen verwendet. Siehe dazu Müller 2008, S. 43 sowie Gall 1970 I, S. 5.
[18] Siehe dazu ausführlich bei Gall 1970 I, S. 6 f.
[19] Unter einer Brieftasche wurde seit dem 17. Jh.

Folgendes verstanden: „Brieftasche, ist eine Art Behältnis oder Börse, die aus Leder und manchmal aus Stickerei ist, die Geschäftsleuten dazu dient, ihre Papiere, Notizen und Wechsel in ihre Taschen zu stecken, um zu verhindern, dass sie verloren oder zerknüllt werden." Furetière 1690, Bd. 3, zitiert nach Pietsch 2013, S. 87.

40 Täschchen mit Freimaurermotiven, Deutschland, um 1870

Obermaterial: Glas- und Metallperlenstickerei auf Stramin; Futter: Textil | H: 12,5 cm, B: 24 cm, T: 1,5 cm | Inv.-Nr. 12088; Provenienz: Ankauf von Kunsthändler Saeed Motamed, Frankfurt am Main, 1970

Brieftaschen, in denen, wie der Name besagt, ursprünglich Briefe und persönliche Papiere verwahrt wurden, kamen im 17. Jahrhundert auf. Die zumeist kunstvoll bestickten und verzierten kleinen Taschen in Kuvertform wurden gleichermaßen von Frauen und Männern verwendet. Ab dem 19. Jahrhundert waren sie sodann auch für das Mitführen von Banknoten gebräuchlich. Die Fläche unter dem Überschlag wird bei der hier gezeigten Brieftasche von floralen Stickereien sowie von dem Buchstaben M geziert (mittlere Abbildung). ←

41 Brieftasche, Europa, 19. Jh.

Seide (vmtl. über Pappe), Tambourstickerei, Pailletten | H: 9,5 cm, B: 15 cm, T: 1,5 cm | Inv.-Nr. 6890; Provenienz: Schenkung von Margrit Heyne, Offenbach am Main, 1939

42 Geldbörse mit Rahmen, Fa. Hermann Lehmann, Offenbach am Main, um 1850

Obermaterial: Leder, gepresst, Stahl; Futter: Leder, Goldprägung, Papier | geschlossen: H: 7,3 cm, B: 10 cm, T: 1,8 cm | Inv.-Nr. 1358; Provenienz: Schenkung der Fa. Hermann Lehmann, Offenbach am Main, vor 1930

43 Bügelbörse, deutschsprachiger Raum, 1. Hälfte des 19. Jh.

Strickarbeit mit eingearbeiteten Glas- und Metallperlen, Metall, Textil | H: 13 cm, B: 9,2 cm, T: 3,2 cm | Inv.-Nr. 715;
Provenienz: Ankauf von der Antiquitätenhandlung Hermann Hahn, Köln, 1917

Mit der Offenbacher Industrieausstellung 1845, der Einführung des Metallrahmens sowie neuer Verschlusskonstruktionen erfuhr die Geldbörse eine bedeutende Weiterentwicklung. Das Rahmenportemonnaie war durch die Kombination von robustem Leder und formstabilen Rahmen gekennzeichnet, die mit einem metallenen Bügelverschluss sicher verschlossen werden konnten. Das reiche Pressdekor dieser Offenbacher Portefeuille-Arbeit ahmt barocke Muster nach. Im mit rotgefärbtem Leder ausgekleideten Inneren befinden sich mehrere Fächer für Münzen, Visitenkarten, Papiergeld, ein Notizbuch sowie ein kleiner Bleistift. ←

44 Beuteltasche, Türkei oder Persien, Ende des 18. Jh. /
Anfang des 19. Jh.

Obermaterial: Textil, Silberstickerei; Futter: Textil | H: 25 cm,
B: 20 cm, T: 2 cm | Inv.-Nr. 18994; Provenienz: unbekannt

45 Beutel, Großbritannien, 18. Jh.

Textil, Gobelinstickerei (Petit-Point-Stich), Metallstickerei (Lahnfaden, Pailletten), Silberborte mit Fransen | H: 16 cm, B: 19 cm, T: 2 cm | Inv.-Nr. 10870; Provenienz: Ankauf von Hermann Baer, London, 1958, mit Mitteln der Jubiläumsspende der GOLD-PFEIL Ludwig Krumm A.G.

46 Geldbeutel mit Allianzwappen, Europa, 17./18. Jh.

Samt, Silberstickerei | H: 7,5 cm, D: 13 cm | Inv.-Nr. 10874;
Provenienz: Ankauf von Hermann Baer, London, 1958,
mit Mitteln der Jubiläumsspende der GOLD-PFEIL Ludwig
Krumm A.G.

Die kleinen, aus Samt gefertigten und mit Silberstickerei verzierten Beutel dienten der Aufbewahrung von Münzen. Am Spieltisch bei Karten- und Wettspielen eingesetzt, konnten sie aufgrund ihres flachen und steifen Bodens auf der Tischplatte abgestellt werden, ohne dass der Inhalt herausfiel. Gestickte Wappen an der Unterseite geben Aufschluss über den Besitzer. Die hier gezeigte blaue Variante schmückt ein Kardinalswappen, während der rote Beutel ein Allianzwappen trägt. ↓←

47 Geldbeutel mit Kardinalswappen, Europa, 17./18. Jh.

Samt, Silberstickerei | H: 3,5 cm, D: 14 cm | Inv.-Nr. 10879;
Provenienz: Ankauf von Hermann Baer, London, 1958,
mit Mitteln der Jubiläumsspende der GOLD-PFEIL Ludwig
Krumm A.G.

Im 19. Jahrhundert kamen gehäkelte und gestrickte Geldstrümpfe in Mode. Der über einen Schlitz in der Mitte zugängliche, schlauchförmige Beutel wurde mit Hilfe von verschiebbaren Metallringen verschlossen. Unterschiedlich geformte sowie verzierte Enden erleichterten das Auseinanderhalten der darin verwahrten Münzen. Die Geldstrümpfe wurden häufig selbst in Handarbeit nach Vorlagen aus Zeitschriften gefertigt, waren aber auch käuflich erhältlich. Eine Besonderheit des hier gezeigten Objekts ist die Gestaltung des einen Endes als eine kleine Tasche mit Überschlag, die mit einem Knopf verschlossen wird.
↓←

48 Geldstrumpf, Europa, um 1820

Häkelarbeit mit eingearbeiteten Metallperlen, Metall | L: 31,5 cm, B: 9 cm, T: 1,6 cm | Inv.-Nr. 1017; Provenienz: Schenkung von Herrn Roennecke, vor 1930

immer dabei:

dabei:

FÜR SELBSTGEMACHTES

74

Das Beherrschen von Handarbeitstechniken galt für Frauen der höheren Gesellschaft bis in das 19. Jahrhundert als Zeichen von Anstand und Kultiviertheit. Zum Aufbewahren ihrer Näh- und Strickutensilien dienten ihnen oft kunstvoll gestaltete Handarbeitsbeutel. Ursprünglich für praktische Zwecke gedacht, verkörperten diese gleichermaßen weibliche Ideale wie Bescheidenheit und Fleiß. Handarbeit wurde als Ausdruck häuslicher Anmut und weiblicher Geschicklichkeit angesehen.[1] Der Beutel war daher mehr als nur ein Gebrauchsgegenstand; er symbolisierte auch die Tugendhaftigkeit und den sozialen Status seiner Besitzerin.[2]

Die Arbeitsbeutel wurden aus edlen Textilien wie Seide, Taft oder Samt – teilweise selbst – gefertigt und konnten farblich sowie stilistisch auf die Kleidung der Trägerin abgestimmt sein. Während im ausgehenden 17. und im 18. Jahrhundert große textile Zugbeutel gebräuchlich waren, wurden im 19. Jahrhundert kleinere Formate geschätzt, die in facettenreichen Varianten hergestellt wurden. Neben noch erhaltenen Handarbeitsbeuteln (Nr. 50, 51) geben zahlreiche Stiche aus Modezeitschriften wie dem *Journal des Dames et des Modes* Aufschluss über die Vielfalt der Objekte. Sie avancierten zum modischen Accessoire und festen Bestandteil der Garderobe, wie dem Eintrag zum „SAC A OUVRAGE" in der Enzyklopädie von Diderot und d'Alembert zu entnehmen ist:

„Arbeitsbeutel, als Begriff der Modewarenhändler, ist eine Art großer Börse, die unterschiedlich verziert und mit Kordeln wie eine Börse verschlossen wird. Früher bedienten sich die Damen ihrer, um die Handarbeiten zu verstauen, mit denen sie sich beschäftigten. Heute sind sie Teil der Kleidung geworden; man geht nicht mehr ohne einen Arbeitsbeutel am Arm aus dem Haus […]."[3]

Auch historische Inserate über verloren gegangene Beutel verdeutlichen, dass diese bei Besuchen und zu gesellschaftlichen Anlässen mitgeführt wurden und ihr Gebrauch nicht auf das häusliche Umfeld beschränkt war. Eine solche Anzeige beschreibt etwa eine „schlichte Saint-Maur-Nähtasche" samt wertvollem Inhalt:

„Am ersten August ging in der Rue de la Croix-des Petits-Champs eine […] Nähtasche verloren, in der sich eine goldene Schere in einem

Anleitung für einen Arbeitsbeutel mit Chenille-Stickerei, Harper's Bazar, 1872

[1] So heißt es etwa im *Critical Dictionary of Court Etiquette, or The Spirit of Former Etiquette and Good Breeding as Compared to Modern Practise* 1818: „Die manuelle Fertigkeit, die diese häusliche Arbeit erfordert, macht eine wahre Frau aus … Eine Frau, die untätig sitzt, nimmt die Haltung eines Mannes an und verliert die Anmut, die sie auszeichnet. Deshalb wurde das Schiffchen erfunden: damit die Frauen, selbst in einer großen Gruppe, mit einer kleinen Aufgabe beschäftigt erscheinen und so eine angemessene Haltung bewahren." Zitiert nach Laverrière 2005, S. 160, übersetzt von der Autorin.
[2] Im 18. Jh. erfreute sich insbesondere die Occhi-Handarbeit, eine Technik, bei der mithilfe eines Schiffchens geknotete Spitzen entstehen, großer

Beliebtheit. Mehrere Portraits zeigen adelige Damen in ihrer kultivierten Rolle beim Ausüben der Zierkunst. Siehe dazu Laverrière 2005, S. 156 f.
[3] Diderot und d'Alembert 1765, Bd. 14, S. 470, zitiert nach Pietsch 2013, S. 155.

Ausstellungsansicht
immer dabei: FÜR SELBSTGEMACHTES

Chagrin-Etui, ein goldenes guillochenverziertes Nadel-Etui, ein goldener Fingerhut in seiner Halterung, zwei Stahlscheren und mehrere Streifen bestickter Musselin befanden."[4]

Neben Nähutensilien boten die Arbeitsbeutel zunehmend auch Platz für kleine persönliche Gegenstände wie Taschentuch, Riechsalz oder Visitenkarten und wurden damit in ihrer Funktion erweitert. „Ich knote nie, aber die Tasche ist praktisch für Handschuhe und Fächer"[5], kommentiert eine Dame die Annehmlichkeit, Dinge mit sich führen zu können.

Im 19. Jahrhundert waren bei den Frauen unterschiedliche Taschentypen gleichzeitig im Gebrauch, wobei verschiedene Stilrichtungen existierten.[6] Auch nach Einführung der Ridicules und Pompadours blieben Arbeitsbeutel, -körbchen und -kästchen bis in die zweite Hälfte des Jahrhunderts hinein beliebt.[7] Außer textilen Zugbeuteln wurden ab dem späten 18. Jahrhundert Modelle modern, an deren unterem Ende ein Körbchen angefügt war (Nr. 49). Eine zeitgenössische Beschreibung ist bei Krünitz unter dem Stichwort „Strickbeutel" zu finden:

Journal des Dames et des Modes, Costumes Parisiens, 1799

„Man betrachtete den Beutel, als den Ballon, und das darunter angebrachte Körbchen, als die Gondel. Diese Strickbeutel dienen nun nicht bloß zur Aufbewahrung des Strickzeuges, sondern auch des Schnupftuches, der Schlüssel und anderer Gegenstände der Toilette und des Haushalts, die man gern mitnehmen, auch verwahren will."[8]

Darüber hinaus gewannen auch Kästchen mit bildhaftem Dekor auf dem Deckel im 19. Jahrhundert an Beliebtheit.[9] Diese waren oft fantasievoll gestaltet, bemalt oder mit Lithografien geschmückt (Nr. 52). Zu den bevorzugten Motiven zählten Ansichten berühmter Gebäude, Portraits von Persönlichkeiten sowie Städteansichten.[10]

Journal des Dames et des Modes, Costumes Parisiens, 1823

[4] *Annonces, affiches et avis divers*, 7. August 1766, zitiert nach Laverrière 2005, S. 155, übersetzt von der Autorin.
[5] Coke 1769, Bd. 3, S. 162, zitiert nach Foster 1982, S. 33, übersetzt von der Autorin.
[6] Siehe dazu Pietsch 2013, S. 282 f.
[7] Siehe dazu Kapitel *immer dabei: ZUM MITNEHMEN*, S. 85 dieser Publikation.
[8] Krünitz 1840, Bd. 175, S. 175, 693 f.
[9] Diese entwickelten sich zu einem frühen Geschenk- und Souvenirartikel des Offenbacher Ledergewerbes. Siehe dazu Gall 1974, 1.62.
[10] In der Sammlung des Deutschen Ledermuseums befinden sich etwa Modelle mit Ansichten aus Kassel, München, Wien, Leipzig, Berlin und Frankfurt. Siehe dazu ebd. und Heil 2008 II, S. 46.

Ende des 18. Jahrhunderts kamen freistehende Körbchen mit eingearbeiteten Zugbeuteln in Mode. Die untere Partie konnte fantasievoll gestaltet sein; es haben sich schiff- und vasenförmige Beispiele, aber auch Objekte wie das hier gezeigte mit einer lyraförmigen Basis erhalten. →

49 Handarbeitsbeutel in Form einer Lyra, vmtl. Wien, Österreich, um 1830

Leder, Blindpressung, Messing, Seide | H: 26 cm, B: 16 cm, T: 6 cm | Inv.-Nr. 11208; Provenienz: Ankauf von der Kunsthandlung Joseph Fach, Frankfurt am Main, 1961, mit Mitteln der Jubiläumsspende der GOLD-PFEIL Ludwig Krumm A.G.

50 Beutel, Europa, um 1840

Seide, Textil über Pappe, Textilapplikation | ohne Zugband:
H: 19 cm, B: 18 cm, T: 6 cm | Inv.-Nr. 8801; Provenienz: Ankauf
von der Kunsthändlerin Martha Günther, München, 1942

Mit der Zeit wandelte sich die steife, stand-
feste Unterpartie zu angedeuteten Korbformen
wie bei diesem Beutel, dessen Zugbänder
zugleich als Verschluss und als Tragriemen
fungieren. →

51 Handarbeitsbeutel, Europa, 1. Hälfte des 19. Jh.

Textil, Stickerei (Plattstich, Nadelmalerei, Knötchenstich),
applizierte Kordel aus Lahnfaden, Metallperlen | ohne Zugband:
H: 25 cm, B: 20 cm, T: 7 cm | Inv.-Nr. 731; Provenienz: Ankauf von
der Antiquitätenhandlung R. Riesser, Frankfurt am Main, 1918

Neben textilen Taschen und Beuteln waren auch portable Kästchen und Körbchen im Gebrauch. Der Deckel des hier gezeigten Exemplars ist mit aufgedruckten Ansichten des Frankfurter Römers und der Hauptwache geschmückt. Runde Aussparungen an den Seitenwänden des Kästchens erleichterten die Aufbewahrung langer Stricknadeln. ←↓

52 Handarbeitskästchen mit Ansichten des Frankfurter Römers und der Hauptwache, Frankfurt am Main, um 1830

Leder, Metallplättchen, Lithografien | H: 8,5 cm, B: 21 cm, T: 10 cm | Inv.-Nr. 4968; Provenienz: Ankauf von Gross, Frankfurt am Main, 1935

immer dabei:

ZUM MITNEHMEN

82

„Die Taillen der Damen sind zu den Schultern aufgestiegen"[1], kommentierte 1796 die britische Zeitung *Chester Chronicle* die modischen Entwicklungen des späten 18. Jahrhunderts und beschrieb damit ein Hauptmerkmal der vorherrschenden *Mode à la grecque*[2]. Diese von antiken Vorbildern inspirierte Frauengarderobe zeichnete sich durch körperbetonte Chemisenkleider aus leichtem Musselin mit hoher Taille, freizügigem Dekolleté und kurzen Ärmeln aus und dominierte das weibliche Erscheinungsbild der gehobenen Gesellschaft in den ersten beiden Jahrzehnten des 19. Jahrhunderts. Die schmale Silhouette ließ weder das Tragen von Umbindetaschen unter der Kleidung noch das Befestigen von Bügel- und Gürteltaschen am Rockbund zu, wodurch Alternativen für die Mitnahme persönlicher Gegenstände notwendig wurden. Bereits Ende des 18. Jahrhunderts war es üblich geworden, den textilen Arbeitsbeutel als modisches Accessoire auch außerhalb des Hauses zu nutzen, um kleine Toilettenartikel und andere Utensilien zu verstauen.[3] Die taschenlose Kleidermode begünstigte sodann eine kreative Vielfalt kunstvoll gestalteter und handgefertigter Beutel und Täschchen, die nun an Seidenschnüren, Ketten oder Kordeln, teilweise an einem Metallbügel befestigt, in der Hand getragen wurden.[4]

Die als Pompadour, Ridicule oder im englischsprachigen Raum als Indispensables („Unentbehrlichen") bekannten Modelle gelten unter anderen als Vorläufer der modernen Handtasche, obgleich sie noch nicht als solche bezeichnet wurden.[5] Dennoch markieren sie einen Wendepunkt im Taschendesign und etablierten die handgetragene Tasche als modischen Begleiter. So heißt es treffend 1804 in der *Imperial Weekly Gazette*: „Während die Männer ihre Hände in den Taschen tragen, haben die Damen Taschen in der Hand."[6]

Die Modelle des 19. Jahrhunderts zeichnen sich durch eine bemerkenswerte Bandbreite an verwendeten Materialien, Dekorationstechniken und Herstellungsweisen aus. Parallel existierende Stilrichtungen prägten ihr Aussehen und spiegelten sowohl den modischen Geschmack ihrer Zeit als auch die handwerklichen

Journal des Dames et des Modes, Costumes Parisiens, 1806

Journal des Dames et des Modes, Costumes Parisiens, 1820

[1] *Chester Chronicle* 1796, zitiert nach Wilcox 2017, S. 52, übersetzt von der Autorin.
[2] Die Frauenmode zur Zeit des Directoire und frühen Empire (1795–1810) wurde auch als *Antike Mode, Robe à la romaine* sowie später aufgrund der transparenten Stoffe auch als *Nackte Mode* bezeichnet. Siehe für weitere Informationen Loschek 2011, S. 226.
[3] Siehe dazu Kapitel *immer dabei: FÜR SELBSTGEMACHTES*, S. 75 ff. dieser Publikation.
[4] Siehe zu den verschiedenen Ridicule-Moden Wilcox 2017, S. 52 ff.
[5] Die Begriffe werden teilweise synonym verwendet und beschreiben nicht immer klar voneinander abgrenzbare Taschentypen. Gemein ist ihnen ihr Ursprung in den Arbeitsbeuteln des späten 18. Jh. und die typische Trageweise in der Hand. Pompadour bezeichnete urspr. im letzten Viertel des 18. Jh. aus Seide gefertigte, mit Blumenmustern bedruckte Stoffbeutel, die nach der Marquise de Pompadour (1721–1764) benannt wurden. Später wurde die Bezeichnung auf andere zierliche, textile Beutel ausgeweitet, unabhängig vom verwendeten Material oder der Verzierungsart. Vgl. Loschek 2011, S. 409. Das Ridicule, auch dt. Ridikül, abgeleitet vom franz. Wort ridicule („lächerlich") als Verunstaltung des Begriffs réticule („Netz"), fand ebenfalls im späten 18. Jh. Verwendung. Urspr. bezeichnete es in Netzarbeit (engl. netting) oder aus gestrickter Seide gefertigte Arbeitsbeutel. Im 19. Jh. entwickelte sich der Begriff weiter und beschrieb zunehmend Beutel- taschen mit Zugbändern, die später aus unterschiedlichsten Materialien hergestellt wurden. Vgl. Pietsch 2013, S. 204, Loschek 2011, S. 425, Foster 1982, S. 33 f. sowie Wilcox 2017, S. 74.
[6] *Imperial Weekly Gazette* 1804, zitiert nach Wilcox 2017, S. 52, übersetzt von der Autorin.

Fähigkeiten der Trägerinnen wider, die viele dieser Accessoires zunächst selbst anfertigten. Ähnelten frühe Beispiele noch den großen rechteckigen Arbeitsbeuteln, wurden sie mit der Zeit kleiner und nahmen ausgefallenere Formen an.[7]

Besonders raffinierte Designs brachten runde und polygonale Modelle (Nr. 53) hervor. Stabilere Varianten, die mit Kartoneinlagen versteift waren, orientierten sich in ihrer Form an Muscheln (Nr. 55), antiken Amphoren oder Lyren (Nr. 54). Kurzzeitig erfreuten sich sogenannte Maroquinbeutel großer Beliebtheit, die mit feinen Metallplättchen verziert oder mit Intarsien aus kostbarem Schildpatt und Perlmutt (Nr. 64) versehen waren.[8]

Die textilen Ridicules und Bügeltäschchen, häufig aus Seide (Nr. 62) oder Samt (Nr. 72) genäht, konnten auf die Garderobe der Trägerinnen abgestimmt sein und wurden nicht selten aus demselben Stoff gefertigt wie das restliche Kleidungsensemble. Ihr aufwendiges Dekor umfasste Seiden- und Metallfadenstickereien, applizierte Pailletten (Nr. 61) und Spitzen. Besonders begehrt waren perlenverzierte Beutel.[9] Die Muster reichten von horizontalen Bändern bis hin zu vollflächigen Strick- (Nr. 70) und Stickarbeiten (Nr. 71). Käuflich erworbene, handkolorierte Mustervorlagen auf gerastertem Patronenpapier boten Inspiration für die Motive. Diese wurden nicht nur für die Perlenstickerei, sondern gleichermaßen für ebenso beliebte Petit-Point-Arbeiten genutzt. Blumen- und Früchtestillleben (Nr. 63), Landschaften und Ruinendarstellungen, Genreszenen sowie Chinoiserien, die eine romantisierte, stereotypisierte Vorstellung des Orients und Asiens (Nr. 57) wiedergaben, fanden Eingang in die Bildprogramme. Mit dem Aufkommen neuer Produktionsverfahren im Zuge der voranschreitenden Industrialisierung ergänzten Täschchen aus Metall (Nr. 66, 74) das Repertoire.

Um 1840 kehrte die Damenmode zu früheren Silhouetten zurück, bei denen die Taille betont und die Röcke voluminöser wurden. Waren keine Taschen in die Kleidung integriert, wurden unter dieser wieder Umbindetaschen getragen.[10] Neben Châtelaines[11] kamen auch nach ihnen benannte kleine Bügeltäschchen, die am

Alexander Bassano, Portrait einer Dame, London, 1875

[7] Vgl. Pietsch 2013, S. 204.
[8] Vgl. Gall 1974, 1.62 sowie Wilcox 2017, S. 56 f.
[9] Die Perlenbeutel wurden zunächst für den privaten Gebrauch, häufig als Geschenke, gefertigt. Im Laufe des Jahrhunderts erfolgte die Herstellung in gewerblicher Handarbeit. Schwäbisch Gmünd entwickelte sich etwa zu einem bedeutenden Zentrum der Perlenstickerei. Siehe dazu Pietsch 2013, S. 222 f.
[10] Vgl. Gall 1974, 1.62.
[11] Siehe *immer dabei: AM GÜRTEL*, S. 19 dieser Publikation.

Gürtel oder Taillenband befestigt wurden, auf.[12] Die häufig mit Klappfronten (Nr. 9) versehenen Modelle blieben bis in die 1870er Jahre weiterhin bei schmal drapierten Röcken in Mode.[13]

Trotz des Wandels der Mode behaupteten sich in der Hand gehaltene Beutel, Bügeltäschchen sowie Arbeitsbeutel; sie blieben bis in das 20. Jahrhundert hinein ein fester Bestandteil der Damengarderobe und fanden insbesondere als Ball- und Brauttäschchen Verwendung.[14]

Gemein ist all diesen Taschenmoden ein geringes Fassungsvermögen, da Frauen des wohlhabenden Bürgertums nur wenige Dinge mit sich führen mussten. Die eleganten Taschen und Beutel wurden vor allem bei Spaziergängen, Besuchen, Abendveranstaltungen und anderen gesellschaftlichen Anlässen getragen und enthielten daher häufig ein Stofftaschentuch, Tanzkarten, Fächer, Visitenkarten, eine Geldbörse, Riechsalz und eventuell ein Notizbüchlein.

Journal des Dames et des Modes, Costumes Parisiens, 1820

[12] Die Entwicklungen im Taschendesign in der zweiten Hälfte des 19. Jh. werden hier lediglich beispielhaft skizziert, da der Fokus dieses Beitrags auf in der Hand getragenen Modellen liegt, um die Vorläufer der modernen Handtasche zu beleuchten. Für detaillierte Informationen zum Taschendesign des 19. Jh. siehe etwa Foster 1982, S. 34–60 und Wilcox 2017, S. 52–83.
[13] Vgl. Wilcox 2017, S. 69. Nach Loschek wurden die Châtelaine-Täschchen zur Krinoline, zur Turnüre sowie zum Cul de Paris getragen. Siehe dazu Loschek 1993, S. 262.
[14] Vgl. Loschek 1993, S. 261, Pietsch 2013, S. 282 sowie Eijk 2004, S. 81.

53 Ridicule, Europa, um 1810

Seidentaft, aufgenähte Metallplättchen, Messing | H: 19 cm, B: 18,5 cm, T: 5,5 cm | Inv.-Nr. 750; Provenienz: Ankauf von der Möbel-, Kunst- und Antiquitätenhandlung Ernst Dauer, Heilbronn, 1918

54 Überschlagtasche in Form einer Lyra, Wien, Österreich, um 1820

Obermaterial: Maroquin über Pappe, Blindpressung, geflochten, Ziernieten, Metall, Seide; Futter: Textil | ohne Trageschnüre: H: 17,5 cm, B: 17,5 cm, T: 6 cm | Inv.-Nr. 6561; Provenienz: Ankauf von der Kunsthändlerin Martha Günther, München, 1936

In der ersten Hälfte des 19. Jahrhunderts kamen, auch bedingt durch die im Zuge der voranschreitenden Industrialisierung verbesserten Produktionsbedingungen, fantasievolle Taschenformen auf. Häufig waren die muschel-, vasen- oder lyraförmigen Modelle aus Leder oder Pappmaché in Form gepresst und mit dünnem Leder oder Samt überzogen. Der lederne Korpus der hier gezeigten Muschel-Tasche hingegen wurde lackiert. ←↑

55 Handtasche in Form einer Muschel, Europa, 19. Jh.

Obermaterial: Leder, geprägt, lackiert, Eisen; Futter: Textil | H: 17,5 cm, B: 18,5 cm, T: 6 cm | Inv.-Nr. 2796; Provenienz: Ankauf von der Antiquitäten- und Kunsthandlung Eugen Brüschwiler, München, 1927

56 Duftbeutel, China, Qing-Dynastie, 19. Jh.

Obermaterial: Seidensatin, Holzperlen, Textilgarn (teilweise Silberlahnfaden), gelegt mit Überfangstichen; Futter: Seide |
H: 11 cm, B: 14,0 cm, T: 5 cm | Inv.-Nr. 9169; Provenienz: Ankauf von Erich Junkelmann, München, 1948

Kleine, mit Kräutern oder duftender Watte befüllte Beutel haben in China eine lange Tradition. Als Talisman sollen sie Unheil abwehren sowie den Tragenden Wohlstand und Glück bringen. Die aufgestickten, dekorativen Motive, wie hier Schmetterling und Fledermaus, symbolisieren diese Wünsche. Duftbeutel wurden von Frauen und Männern an der Kleidung befestigt getragen. Oftmals galten sie als Liebesbeweis und wurden als Zeichen der Zuneigung verschenkt – ein Brauch, der bis heute in China fortbesteht. ←

57 Beutel mit stereotypen Darstellungen, Europa, um 1850

Textil über Leder, Gobelinstickerei (Petit-Point-Stich), Metall | H: 12 cm, D: 14,5 cm | Inv.-Nr. 10904; Provenienz: Ankauf von Dr. Johannes Jantzen, Bad Homburg vor der Höhe, 1959, mit Mitteln der Jubiläumsspende der GOLD-PFEIL Ludwig Krumm A.G.

58 Beutel, Deutschland, um 1870

Klöppelspitze über Baumwoll-Musselin, Seidenband | H: 22 cm, B: 19 cm, T: 2 cm | Inv.-Nr. 19041; Provenienz: Ankauf vom Hanseatischen Auktionshaus für Historica, Bad Oldesloe, 2001

59 Gürteltasche, Europa, um 1900

Obermaterial: Ottomangewebe mit Jacquardmusterung, Messing; Futter: Textil | ohne Gürtelhaken: H: 24,5 cm, B: 19 cm, T: 2 cm | Inv.-Nr. 11637; Provenienz: Ankauf von Kunsthändler Saeed Motamed, Frankfurt am Main, 1965

60 Bügeltasche, Deutschland, um 1910

Obermaterial: Brokat, Metall, vergoldet, durchbrochen, Holz, lackiert; Futter: Textil; Spiegelglas | ohne Tragkette: H: 21 cm, B: 16,5 cm, T: 3,5 cm | Inv.-Nr. 19036; Provenienz: Ankauf vom Hanseatischen Auktionshaus für Historica, Bad Oldesloe, 2001

61 Bügeltasche, Europa, um 1840

Obermaterial: Samt, Metallstickerei (Lahnfaden, Kantillen, Pailletten), Blütenapplikationen aus Blech und vmtl. Horn, Kupferlegierung (vergoldet); Futter: Textil | ohne Tragketten: H: 23,5 cm, B: 18 cm, T: 4 cm | Inv.-Nr. 732; Provenienz: Ankauf von der Antiquitätenhandlung R. Riesser, Frankfurt am Main, 1917

62 Beuteltasche, Europa, um 1835

Seide, bestickt, Kordel, Kupferlegierung | ohne Trageschnur: H: 20 cm, B: 19 cm, T: 1,5 cm | Inv.-Nr. 735; Provenienz: Ankauf von der Antiquitätenhandlung R. Riesser, Frankfurt am Main, 1917

63 Beutel, Europa, um 1880

Glasperlenstickerei auf grobem Textil über Satin, Kordel | ohne Zugband: H: 25,5 cm, B: 17 cm, T: 5,5 cm | Inv.-Nr. 11698; Provenienz: Ankauf von Kunsthändler Saeed Motamed, Frankfurt am Main, 1965

Zu Beginn des 19. Jahrhunderts wurden die ersten Täschchen und Ridicules populär, die an Ketten in der Hand getragen wurden. Dieses Modell zeigt aufwendige Intarsienarbeiten auf Vorder- und Rückseite: In Schildpattflächen sind aus Perlmutt geschnitzte Blumenmotive eingelegt. Handvergoldete, florale Bordüren umranden die Flächen. Der Korpus besteht aus Pappe, die mit Maroquinleder, feinem Ziegenleder, verkleidet ist. Solche Taschen waren aufgrund der verwendeten edlen Materialien und deren komplexer handwerklicher Verarbeitung sehr kostspielige und luxuriöse Accessoires. →

64 Überschlagtasche, vmtl. Frankreich, um 1815

Obermaterial: Maroquin über Pappe, Handvergoldung, Schildpatt mit Perlmuttintarsien, graviert, Eisen; Futter: Textil | ohne Tragketten: H: 18 cm, B: 17 cm, T: 3,5 cm | Inv.-Nr. 12371; Provenienz: Ankauf von Kunsthändler Saeed Motamed, 1976

65 Bügeltasche, Europa, 19. Jh.

Obermaterial: Samt, Perlenstickerei (Metallperlen, Kantillen), Metall, Kordel aus gefädelten Metallperlen; Futter: Seide | ohne Henkel: H: 15 cm, B: 13 cm, T: 5 cm | Inv.-Nr. 694; Provenienz: Ankauf von der Antiquitätenhandlung R. Riesser, Frankfurt am Main, 1918

66 Bügeltasche, Europa, um 1835

Gold, Silber und Kupferlegierung, Glas | ohne Tragkette:
H: 19,5 cm, B: 15 cm, T: 2 cm | Inv.-Nr. 1045; Provenienz:
Ankauf von der Antiquitätenhandlung R. Riesser,
Frankfurt am Main, 1920

67 Beutel, vmtl. Osmanisches Reich, um 1830

Obermaterial: Textil, applizierter Goldfaden, zwei Glasperlen,
Kordel; Futter: Textil | ohne Trageschnüre und Quaste: H: 16 cm,
B: 11 cm, T: 2,5 cm | Inv.-Nr. 10783; Provenienz: Ankauf von
Dr. Sattler, Darmstadt, 1958, mit Mitteln der Jubiläumsspende
der GOLD-PFEIL Ludwig Krumm A.G.

68 Gürteltasche, Europa, 19. Jh.

Obermaterial: Strickarbeit mit eingearbeiteten Glasperlen, Metall, gefasste Steine und Perlen; Futter: Textil | ohne Kette: H: 15 cm, B: 10,5 cm, T: 1,5 cm | Inv.-Nr. 704; Provenienz: Ankauf von der Kunst- und Antiquitätenhandlung Léon Bieillemand, Brüssel, 1916

69 Bügeltasche, Paris, Frankreich, um 1910

Obermaterial: Metallperlen, gefädelt und gewebt, Metall, vergoldet, gefasste Steine oder Glas; Zwischenfutter: grobes Textil; Futter: Seide | ohne Tragkette und Fransen: H: 30,5 cm, B: 23 cm, T: 1,5 cm | Inv.-Nr. 11750; Provenienz: Ankauf von Kunsthändler Saeed Motamed, Frankfurt am Main, 1966

70 Beutel, Europa, um 1840

Obermaterial: Strickarbeit mit eingearbeiteten Glasperlen (Korpus), Häkelarbeit (Rand); Futter: Textil | H: 26 cm, B: 15,5 cm, T: 6 cm | Inv.-Nr. 11007; Provenienz: Ankauf von Dr. Johannes Jantzen, Bad Homburg vor der Höhe, 1959, mit Mitteln der Jubiläumsspende der GOLD-PFEIL Ludwig Krumm A.G.

Perlenbesetzte Beutel und Taschen fanden im 19. Jahrhundert, besonders in der Zeit des Biedermeiers (1815 – 1848), großen Anklang. Das Einstricken der Perlen erforderte viel Geduld und Präzision, da zunächst tausende Glasperlen in einer bestimmten Reihenfolge auf das Garn aufgefädelt werden mussten, bevor der eigentliche Strickprozess beginnen konnte. Solche detaillierten Erzeugnisse basierten auf Vorlagen aus Musterbüchern und wurden in häuslicher sowie in gewerblicher Handarbeit ausgeführt. Die kommerzielle Fertigung eines Beutels nahm bei geübten Heimarbeiterinnen ca. zwei Arbeitswochen in Anspruch. ↑

71 Bügeltasche, Europa, um 1860

Obermaterial: Glas- und Metallperlenstickerei auf Stramin, Metall; Futter: Leder | ohne Tragkette: H: 20 cm, B: 23 cm, T: 5 cm | Inv.-Nr. 703; Provenienz: Ankauf von Karl Eßlinger, Schloss Reichelsdorf bei Nürnberg, 1919

72 Bügeltasche, Europa, um 1890

Samt, Kupferlegierung, Emaillemalerei oder bemalte Keramik, Kordel, Metallfaden | ohne Trageschnüre und Quaste: H: 22 cm, B: 18 cm, T: 2 cm | Inv.-Nr. 11689; Provenienz: Ankauf von Kunsthändler Saeed Motamed, Frankfurt am Main, 1965

73 Châtelaine mit kleiner Geldtasche, Deutschland/Frankreich, um 1870

Draht, geflochten und gewickelt, Metallperlen | Tasche mit Aufhängung und Anhängern: H: 20 cm, B: 8,5 cm, T: 2 cm | Inv.-Nr. 10576; Provenienz: Ankauf von Dr. Wilhelm August Luz, Berlin, 1956, mit Mitteln der Jubiläumsspende der GOLD-PFEIL Ludwig Krumm A.G.

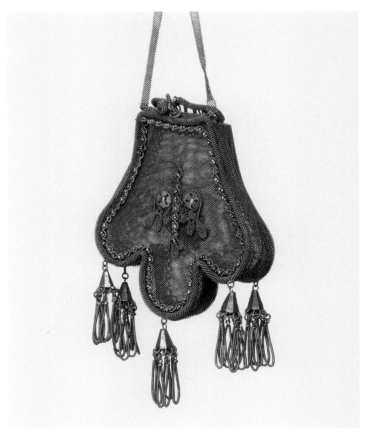

Aus filigranem Eisengeflecht gearbeitete Ridicules und Täschchen kamen zu Beginn des 19. Jahrhunderts auf. Die Taschen werden häufig, wie auch die eisernen Schmuckstücke aus dieser Zeit, als sogenanntes Fer de Berlin oder Berliner Eisen bezeichnet und stellten eine Handwerkskunst dar, die zunächst vor allem in Berlin ausgeübt und später auch in Frankreich übernommen wurde. Charakteristisch für die Modelle ist die kunstvolle Verarbeitung des feinen Metalldrahts, die den Eindruck erweckt, die Taschen seien aus dunkler, zarter Spitze gefertigt. ↑→

74 Abendtasche, Europa, 19. Jh.

Metall, teilweise feines Drahtgeflecht, Pappe, Textil | ohne Tragkette: H: 8 cm, B: 11,5 cm, T: 5 cm | Inv.-Nr. 3645; Provenienz: Ankauf von Alfred Mayer, München, 1929

Technische Erfindungen zu Beginn des 20. Jahrhunderts ermöglichten die Massenproduktion von metallenen Kettentaschen, wodurch sie für eine breitere Käuferschicht erschwinglich wurden und rasch an Beliebtheit gewannen. Besonders in den USA, mit Marktführern wie Whiting & Davis, sowie in Deutschland und Frankreich etablierten sich Produktionsstätten. Neben Bügeltaschen aus Kettengeflechten waren auch Modelle aus kleinen Metallplättchen begehrt. Diese Plättchen erzeugen eine glatte, stoffähnliche Oberfläche, die je nach Mode in verschiedenen Mustern lackiert oder emailliert werden konnte. ←

75 Bügeltasche, Deutschland, 1900/20

Korpus: Geflecht aus Metallplättchen und -ringen, lackiert; Anhänger: Metall, lackiert; Bügel: Metall, versilbert | ohne Tragkette: H: 18 cm, B: 9,5 cm, T: 1 cm | Inv.-Nr. 19027; Provenienz: Ankauf vom Hanseatischen Auktionshaus für Historica, Bad Oldesloe, 2001

76 Abendtasche, Deutschland, 2. Hälfte des 19. Jh.

Leder, Farbprägung, Samt, Eisen, verchromt | ohne Tragkette: H: 7,5 cm, B: 12,5 cm, T: 4,5 cm | Inv.-Nr. 1326; Provenienz: Leihgabe des Gewerbevereins Offenbach am Main, 1929

immmer dabei:

UND ZUR HAND

100

Die Handtasche, wie wir sie heute kennen, ist eine relativ junge Gattung.[1] Ihren Ursprung hat sie vor allem im ledernen Reisegepäck, das Mitte des 19. Jahrhunderts zunächst von Männern genutzt wurde. In den 1880er Jahren wurde der Begriff Handtasche für kleinere, von Frauen in der Hand getragenen Taschen gebräuchlich.[2] Stilistisch orientierten sich diese frühen Modelle noch sehr am Reisegepäck und waren mit Metallrahmen sowie durchdachten Innenfächern (Nr. 79) ausgestattet. Zu Beginn des 20. Jahrhunderts etablierte sich die Tasche als weiblich konnotiertes Accessoire und war fortan aus der Damengarderobe nicht mehr wegzudenken. Mit der zunehmenden Emanzipation und der veränderten gesellschaftlichen Rolle der berufstätigen Frau, vor allem im Zuge des Ersten Weltkriegs, stieg der Bedarf an praktikablen Taschen, um etwa Schlüssel, Papiere und Geld sicher transportieren zu können. Die Handtasche avancierte dadurch nicht nur zu einem modischen Accessoire, sondern auch zu einem Symbol für die wachsende Unabhängigkeit der Frau, zumindest in bestimmten gesellschaftlichen Kontexten.

Très Parisien, 1925, Nr. 7

Bereits zu Beginn des Jahrhunderts konnten Taschen in Kaufhäusern und, vor allem in den USA, über Versandkataloge bestellt und gekauft werden. Als Serienprodukt waren sie nun für mehr Frauen erschwinglich und nicht nur ausschließlich Luxusartikel.[3] Zugleich gab es exklusive Modelle, die bis heute für viele Objekte der Begierde geblieben sind. Die Krokotasche etwa galt schon immer als Statussymbol (Nr. 82, 83, 84, 176).

Mit der Zeit erfuhr die Handtasche eine immer größere Ausdifferenzierung für verschiedenste Anlässe, Aktivitäten und Tageszeiten:

„Jede Frau will mehr als eine Tasche. Sie will eine nützliche Markt- und Einkaufstasche, um damit hinauszugehen; zierliche Theater- und winzige Schminktäschchen [...]. Sie möchte für jede Kleidung eine passende."[4]

So wurde in der *Fancy Goods Record* von 1925 bereits zwischen robusteren Modellen für den täglichen Gebrauch (Nr. 89, 90) und eleganteren Varianten für die Abendgarderobe

[1] Siehe für eine ausführliche Darstellung der Handtaschenentwicklung und Moden im 20. und 21. Jh. Wilcox 2017, Wilcox 1998 sowie Foster 1982. In dieser Publikation können nur einzelne, wesentliche Aspekte skizziert werden.
[2] Vgl. Savi 2020, S. 57 sowie Wilcox 2017, S. 78 für den englischen Sprachgebrauch. Auch Gall weist auf einen nicht weiter spezifizierten Modebericht aus dem Jahr 1880 hin, in dem die Bezeichnung Handtasche gebraucht wurde. Vgl. Gall 1970 II, S. 19 f.
[3] Fortschritte in der Lederverarbeitung, insbesondere durch die Einführung der Chromgerbung und neuer Färbemethoden wie der Anilinfärbung, ermöglichten es ab Ende des 19. Jh. und zu Beginn des 20. Jh., Taschen in großen Stückzahlen zu produzieren. Die Verwendung neuer Materialien, darunter erste Kunststoffe, beschleunigte die Fertigung und senkte die Herstellungskosten erheblich. Besonders in der zweiten Hälfte des 20. Jh. trugen synthetische Materialien wesentlich zur Massenproduktion von Taschen bei und förderten deren breite Verfügbarkeit.
[4] Fancy Goods Record 1925, zitiert nach Foster 1982, S. 65, übersetzt von der Autorin.

Art – Goût –Beauté, Feuillets de l'élégance féminine, 1931, Nr. 129

(Nr. 92, 93, 94) unterschieden. In den 1930er Jahren führte die wachsende Popularität von Make-up zur Entwicklung spezieller Schminktäschchen, den sogenannten Vanity Cases. In ihnen fanden Lippenstift, Rouge und Puder Platz. Juweliere wie Cartier oder Tiffany & Co. traten in dieser Zeit mit kostbaren, luxuriösen Varianten in Erscheinung, die oft kunstvoll verziert und als Status-symbole begehrt waren.[5] Eine besondere Form bildete die Minau-dière (Nr. 81), in der ebenfalls Zigaretten verstaut werden konnten.

Das Repertoire der modischen Taschentypen erweiterte sich im Laufe des 20. Jahrhunderts erheblich. In den ersten Jahrzehnten kam die Kuvert- oder Unterarmtasche auf, ein Typus, der den urbanen Lebensstil der modernen Frau jener Zeit widerspiegelte (Nr. 85, 86, 87, 191). Heutzutage unter der Bezeichnung Clutch be-kannt, ist sie vor allem als elegante Abendtasche beliebt (Nr. 143). Eine weitere bedeutende Neuerung war die Einführung der Um-hänge- oder Schultertasche. Erste Modelle wurden bereits Ende der 1930er Jahre vorgestellt und während des Zweiten Weltkriegs verstärkt genutzt.[6] Mit den Notzeiten dieser Epoche assoziiert, verschwand die Schultertasche nach 1945 zunächst aus der Frauengarderobe. Erst ab der zweiten Hälfte der 1960er Jahre, als die Mode insgesamt informeller und jugendlicher wurde, erlebte sie ein Revival und stellt seither eine populäre Taschen-variante dar (Nr. 88, 107, 117, 153).

Der Rucksack, ein heute gebräuchlicher Taschentyp, fand ver-hältnismäßig spät Eingang in die Mode.[7] Mitte der 1980er Jahre führte Miuccia Prada eine innovative Nylonversion ein (Nr. 157), die sich als praktischer City-Rucksack und Handtaschenersatz etablierte sowie zahlreiche Nachahmungen fand. Der Typus wurde nicht nur zu einem Symbol für urbane Mobilität, sondern gilt auch als eine der ersten Unisex-Taschen (Nr. 120).

Als Reaktion auf die veränderte Herrenmode kamen erstmals in den 1960er und 1970er Jahren speziell entworfene Herrenhand-taschen in Form von Handgelenk- (Nr. 113) und Schultertaschen (Nr. 112) auf. Während sich erstere nicht langfristig durchsetzen konnte, hat die Umhängetasche (Nr. 119), die wie die Bauchtasche

5 Siehe dazu Savi 2020, S. 86.
6 Die Schultertasche soll erstmals Ende der 1930er Jahre von der Modedesignerin Elsa Schiaparelli präsentiert worden sein. Aufgrund ihrer Funktionalität – sie lässt die Hände frei – wurde die Schultertasche in den USA und Europa zu einer beliebten Taschenform. Sie gehörte zur Standardausrüstung der weiblichen Streitkräfte und fand später Eingang in die zivile Mode. In Großbritannien wurde sie ab 1939 häufig ver-wendet, um die verpflichtend mitzutragende Gas-maske zu transportieren. Vgl. Wilcox 2017, S. 101 sowie Wilcox 1998, S. 57.
7 Der ursprünglich vom militärischen Tornister abgeleitete Rucksack war als Schulranzen sowie im Freizeitbereich im Gebrauch. Siehe zum Ruck-sack als Wanderausrüstung und Reisegepäck etwa Lange 2008 I und Kregeloh 2010 I.

(Nr. 109) mittlerweile bevorzugt crossbody getragen wird, vor allem bei jüngeren Generationen Anklang gefunden. Heutzutage sind modische Schultertaschen, die in ihrer Formgebung eher an klassische Handtaschen erinnern, ein Zeichen für den Unisex-Trend in der Modewelt.

Bis in die zweite Jahrhunderthälfte wurde die Damenhandtasche als Teil eines Ensembles betrachtet, das aus aufeinander abgestimmten Schuhen, Handschuhen, Hut und Tasche bestand. Diese mussten in Stil und Farbton harmonieren und ein einheitliches Gesamtbild ergeben.[8] Ebenso war es üblich, die Handtasche auf die Kleidung abzustimmen:[9]

„Tragen Sie Ihre Handtasche so, als wären Sie stolz auf sie, und sie hat sowohl eine dekorative als auch eine nützliche Funktion. Sie sollte eine Größe haben, die mit Ihrer Größe harmoniert, in Farbe und Struktur zu Ihrem Kostüm passen und zu Ihren Schuhen, Ihren Handschuhen oder beidem."[10]

Erst ab den 1960er Jahren begann sich dieses traditionelle Verständnis aufzulösen. Die Handtasche entwickelte sich zunehmend zu einem eigenständigen, prägnanten Mode-Statement. Technologische Innovationen wie der Reißverschluss und die Einführung synthetischer Materialien hatten einen nachhaltigen Einfluss auf das Taschendesign.[11] Diese Fortschritte eröffneten eine Vielzahl neuer Gestaltungsmöglichkeiten und führten zur Verwendung einer breiten Palette von Materialien, die heute nebeneinander bestehen.

Moderne Handtaschen sind facettenreicher denn je und spiegeln sowohl individuelle Stilvorlieben als auch gesellschaftliche Trends wider. Sie ermöglichen unterschiedliche Varianten im Erscheinungsbild – von sportlichen über klassische Designs bis hin zur modischen It-Bag. Diese Vielfalt macht die Handtasche zu einem unverzichtbaren Accessoire, das sich flexibel an verschiedenste Lebensstile und Anlässe anpasst.

Chanel, Herbst/Winter Ready to Wear-Kollektion, Paris, 1973

Jubelnde Ost-Berliner in West-Berlin am 10. November 1989

[8] Vgl. Foster 1982, S. 72 und Loschek 1993, S. 266. Ratgeber in Form von Zeitschriften gaben Hilfestellungen für gelungene Kombinationen. In den 1930er Jahren galt die Kunst des Kombinierens nicht nur als Ausdruck modischen Geschmacks, sondern auch als Zeichen für korrektes Auftreten und wichtiges Element der gesellschaftlichen Etikette. Vgl. Wilcox 1998, S. 48.
[9] Dennoch bleibt die Handtasche mehr als andere Taschentypen in ihrer Gestaltung an die Kleidungsmode gebunden. Sie steht in einem ständigen Wechselspiel mit aktuellen Trends, wandelt sich mit jeder Saison und reflektiert dabei stets den Zeitgeist, indem sie modische Ideale entweder verstärkt oder neu interpretiert.
[10] Women's Institute Publication *Harmony in Dress*

c. 1930, S. 10, zitiert nach Wilcox 2017, S. 98, übersetzt von der Autorin.
[11] Reißverschlüsse tauchen im Taschendesign erstmals in den späten 1920er Jahren auf. Zunächst nur für Innentaschen genutzt, wurden sie später ebenfalls als Verschlussmechanismus etwa bei Schultertaschen eingesetzt. Vgl. Pietsch 2013, S. 299 und Wilcox 2017, S. 96 sowie Wilcox 1998, S. 33.

77 Abendtasche, Europa, um 1910

Kettengeflecht: vergoldeter Draht; Bügel: Gold (gestempelt: Feingehalt 585), punziert, teilweise emailliert | ohne Schlaufe: H: 15 cm, B: 13,5 cm, T: 0,8 cm | Inv.-Nr. 18991; Provenienz: Ankauf auf einer Versteigerung beim Auktionshaus Henry's, Mutterstadt, 2001

78 Beuteltasche, Europa, um 1905

Obermaterial: Seide (Ripsbindung mit broschiertem Musterschuss), Silberlahn; Futter: Seide | ohne Quasten: H: 13,5 cm, B: 10 cm, T: 4 cm | Inv.-Nr. 11596; Provenienz: Ankauf von Kunsthändler Saeed Motamed, Frankfurt am Main, 1964

79 Handtasche mit Einrichtung (Reisehandtasche),
Europa, 1900/10

Tasche: Obermaterial: Leder, Goldprägung, Metall; Futter: Textil,
Leder; Einrichtung: Elfenbein oder Bein, Metall, Textil, Leder,
Papier, Goldschnitt | ohne Henkel: H: 13,5 cm, B: 15,5 cm,
T: 7,5 cm | Inv.-Nr. 4704; Provenienz: Schenkung von
Rheinhardt, Offenbach am Main, 1933

80 Schultertasche (Reisetasche), Deutschland, um 1910

Leder, Longgrain-Prägung, Metall | ohne Schulterriemen:
H: 14 cm, B: 14,5 cm, T: 7,5 cm | Inv.-Nr. 11849; Provenienz:
Schenkung von Dr. Loeschen, Hamburg, 1965/67

Bei einer Minaudière handelt es sich um ein kleines, rechteckiges Metalletui mit mehreren Innenfächern. Das modische Accessoire, das in der Hand gehalten wird, ersetzt die Abendhandtasche und fungiert darüber hinaus als dekoratives Schmuckstück. Ihre Erfindung geht in die 1930er Jahre zurück und wird Van Cleef & Arpels zugeschrieben. Auch andere Juweliere sowie Kosmetikfirmen übernahmen das Schmuck-Accessoire in ihr Repertoire und brachten es in unterschiedlichsten Varianten auf den Markt. Dieses Exemplar ist zweigeteilt; die eine Seite enthält einen Spiegel sowie ein Fach für Puder, die andere Seite nimmt Zigaretten auf. Der oben angebrachte Bügel formt einen Halter für die nicht mehr vorhandene Lippenstifthülle. ↑→

81 Abendtasche (Minaudière), KIGU, London, Großbritannien, 1950er Jahre

Messing, vergoldet, ziseliert, Spiegelglas | ohne Tragkette: H: 8 cm, B: 8,5 cm, T: 2,3 cm | Inv.-Nr. 19037; Provenienz: Ankauf vom Hanseatischen Auktionshaus für Historica, Bad Oldesloe, 2001

Aufgrund der charakteristischen Hautstruktur, die als besonders dekorativ empfunden wurde, fand Krokodilleder Ende des 19. Jahrhunderts Eingang in die Mode. Im Laufe des 20. Jahrhunderts entwickelte sich die Kroko-Handtasche zu einem begehrten Statussymbol und Prestigeobjekt. Bei diesem frühen Modell wurde die verhornte Rückenpartie des Tieres (Hornback), erkennbar an den mittleren erhabenen Schuppen, verarbeitet und in Szene gesetzt. Des Weiteren dienen zwei präparierte Beine als Dekor. ↑→

82 Handtasche, Europa, um 1900

Obermaterial: Krokodilleder, Metall; Futter: Leder | ohne Henkel: H: 21 cm, B: 24 cm, T: 3,5 cm | Inv.-Nr. 11861; Provenienz: Schenkung von Petersen, Frankfurt am Main, 1966/67

83 Handtasche mit Überschlag, Kummerant & Co., Rodgau-Jügesheim, um 1970

Obermaterial: Krokodilleder, glanzgestoßen, Rindleder, Metall; Futter: Leder | ohne Henkel: H: 24,5 cm, B: 23 cm, T: 6 cm | Inv.-Nr. 20871; Provenienz: Schenkung von Walter Kummerant, Fa. Kummerant & Co., Rodgau-Jügesheim, 2010

84 Handtasche, Serie *Studio*, Goldpfeil, Offenbach am Main, um 1968

Obermaterial: Krokodilleder, Messing; Futter: Textil, bedruckt, Leder | ohne Henkel: H: 26 cm, B: 40 cm, T: 12,5 cm | Inv.-Nr. 15710; Provenienz: Nachlass Ingrid Tabrizian, Offenbach am Main, 1992

85 Unterarmtasche, vmtl. Ungarn, um 1939

Obermaterial: Leder, Federkielstickerei; Futter: Leder |
H: 19 cm, B: 24,5 cm, T: 4 cm | Inv.-Nr. 18785; Provenienz:
Schenkung von Renate Lies, Offenbach am Main, 2000

In der ersten Hälfte des 20. Jahrhunderts
spiegelte sich das große Interesse an asiati-
scher Kultur auch im Design von Souvenir-
artikeln wider. Explizit für den westlichen
Markt hergestellt, waren Unterarmtaschen mit
kolorierten Reliefs, die japanische Szenerien
abbilden, besonders begehrt. Bei den Motiven
der hier gezeigten Tasche handelt es sich um
eine Zusammenstellung von an unterschied-
lichen Orten gelegenen Sehenswürdigkeiten
wie der Shinkyo-Brücke, dem Itsukushima-
Schrein sowie dem Fujiyama. ↓

86 Unterarmtasche, Japan, 1920/45

Obermaterial: Leder, geprägt, koloriert, Kunststoff, Metall;
Futter: Textil | H: 15 cm, B: 22,5 cm, T: 3 cm | Inv.-Nr. 21495;
Provenienz: Schenkung von Helga Köhler, Offenbach am
Main, 2023

87 Unterarmtasche, Großbritannien, um 1925

Obermaterial: Schweinsleder, Metall; Futter: Textil | H: 17,5 cm, B: 23,5 cm, T: 2,5 cm | Inv.-Nr. T1436; Provenienz: Schenkung aus dem Goldpfeil-Archiv, 1970er Jahre

Anfang des 20. Jahrhunderts kamen henkellose Unterarmtaschen auf, die in der Hand oder unter den Arm geklemmt getragen wurden. Der auch als Kuverttasche oder Pochette, heute als Clutch bezeichnete Taschentyp erlebte in den 1920er und 1930er Jahren seine Blütezeit. Häufig war ein Griff an der Rückseite angebracht, durch den die Hand geführt werden konnte. So auch bei dem hier gezeigten Modell, dessen kontrastierende Farben und geometrisches Muster typisch für die Zeit des Art déco sind. ↑

88 Schultertasche, Serie *Coccinella*, Fa. Heinrich Ruhl, Europa/Asien, um 1985

Obermaterial: Leder, Strass, Metall, Kunststoff; Futter: Leder | ohne Schulterriemen: H: 18,5 cm, B: 22 cm, T: 8 cm | Inv.-Nr. 18756; Provenienz: Schenkung des Mitinhabers der Fa. Heinrich Ruhl, Obertshausen, 2000

89 Handtasche mit Handgelenksring, Europa, um 1905

Leder, Pressdekor, bemalt, Metall | ohne Armring und Tragkette: H: 15 cm, B: 14,5 cm, T: 6 cm | Inv.-Nr. 12225; Provenienz: Ankauf von Helga Mayer, Bonn, 1972

90 Handtasche mit Handgelenksring, vmtl. Kreis Offenbach, 1880er Jahre

Obermaterial: Leder, Pressdekor, Metall; Futter: Textil | ohne Armring und Tragkette: H: 13,5 cm, B: 12 cm, T: 4 cm | Inv.-Nr. 21526; Provenienz: Schenkung von Margrit Demmler, München, 2023

91 Handtasche, Frankreich, um 1910

Obermaterial: Veloursleder, Schlangenleder, Neusilber, Strass, Glas; Futter: Rips | ohne Henkel: H: 20,5 cm, B: 20 cm, T: 3 cm |
Inv.-Nr. 12085; Provenienz: Ankauf von der Kunsthandlung Knut Günther, Frankfurt am Main, 1970

92 Abendtasche, vmtl. Deutschland, um 1910/20

Obermaterial: Brokat, Metallstickerei, gefasste Steine,
Zierquaste aus Metallfaden, Metall; Futter: Rips; Spiegelglas |
H: 13,5 cm, B: 17,5 cm, T: 3,5 cm | Inv.-Nr. 18808; Provenienz:
Schenkung von Magdalena Stempfhuber, Regensburg, 1998

93 Abendtasche, vmtl. Russland, um 1915

Kupferlegierung, versilbert, graviert, Leder, Spiegelglas |
ohne Tragkette: H: 7 cm, B: 13 cm, T: 2,5 cm | Inv.-Nr. 11619;
Provenienz: Nachlass Heiner Krumm, vor 1966

94 Abendtasche, Frankreich, um 1910

Obermaterial: Leder, Kupferlegierung, gestanzt, graviert;
Futter: Textil | ohne Tragkette: H: 8,5 cm, B: 10,5 cm, T: 2,5 cm |
Inv.-Nr. 18834; Provenienz: Schenkung von Gloria Brigitte
Brinkmann, Wiesbaden, 2000

Im Mai 1927 gelang es dem Flugpionier Charles Lindbergh (1902–1974) als Erstem, alleine den Atlantik mit der *Spirit of St. Louis* in einem Nonstopflug von New York nach Paris zu überqueren. Der in Offenbach und Frankfurt am Main ansässige Täschner Georg Ruff ließ sich von dieser Aktion zu einem ungewöhnlichen Taschendesign inspirieren und fertigte die hier gezeigte Unterarmtasche in Form eines Flugzeugs an. ↓

95 Unterarmtasche in Form eines Flugzeugs, Georg Ruff, Offenbach bzw. Frankfurt am Main, 1928

Kalbleder, Metall, Spiegelglas | H: 11,2 cm, B: 27,2 cm, T: 5,3 cm | Inv.-Nr. 14421; Provenienz: unbekannt

96 Handtasche mit Überschlag, Rieth & Kopp,
Offenbach am Main, 1937

Obermaterial: Leinengewebe, beschichtet, teilweise geprägt
und bemalt, Holz, Metall; Futter: Taft | ohne Henkel: H: 19 cm,
B: 18 cm, T: 3,5 cm | Inv.-Nr. T2443; Provenienz: Schenkung der
Lederwarenfabrik Rieth & Kopp, Offenbach am Main, 1974

Während des Zweiten Weltkrieges führten
Materialknappheit und -rationierung dazu, dass
Handtaschen aus preiswerteren Werkstoffen
gefertigt wurden. Eine gängige Methode be-
stand darin, Pappe als Grundmaterial zu ver-
wenden, um Leder zu imitieren oder – wie
bei der hier gezeigten Tasche – mit Stoff zu
beziehen. Dies ermöglichte es, trotz der be-
grenzten Verfügbarkeit von Leder, weiterhin
funktionale und ästhetisch ansprechende
Accessoires herzustellen. →

97 Handtasche mit Überschlag, Europa, vor 1939

Lackleder, Leder, Metall | ohne Griff: H: 20 cm, B: 18 cm,
T: 5 cm | Inv.-Nr. T135; Provenienz: Fa. Erasmus Atlass, Wien,
vor 1939

98 Handtasche, Europa, 1939/45

Textil über Pappe, Ziersteppung, Metall | ohne Schlaufe: H: 23 cm, B: 25 cm, T: 7,5 cm | Inv.-Nr. 10616; Provenienz: Ankauf von Frau Seidel, Offenbach am Main, 1956, mit Mitteln der Jubiläumsspende der GOLD-PFEIL Ludwig Krumm A.G.

99 Handtasche mit Beleuchtung, *Straeter Lite-on*, L. F. W. Straeter (Entwurf), Deutschland, 1953/56

Leder, Metall, vergoldet (24 Karat), Veloursleder, Glas, Spiegelglas, Kunststoff | ohne Henkel: H: 20 cm, B: 26 cm, T: 9 cm |
Inv.-Nr. 19989; Provenienz: Schenkung von Anne Marie Bernhard-Witzgall, Kulmbach, 2005

Die von außen eher schlicht anmutende Handtasche vom Amsterdamer Designer L. F. W. Straeter (1910–1976) überrascht mit einer innovativen Innenausstattung. Kompakt in einer sogenannten *Lite-on-Unit* verbaut, befinden sich ein drehbarer Make-up-Spiegel, ein magnetischer Lippenstift- und Parfumfläschchenhalter, ein Zigarettenetui, eine Kammhalterung sowie Platz für eine Fotografie. Highlight der Handtasche ist jedoch die batteriebetriebene Innen- und Außenbeleuchtung, die unabhängig voneinander genutzt werden kann. Die Spiegelbeleuchtung soll etwa das einfachere Nachschminken unterwegs ermöglichen, die Außenbeleuchtung das Finden des Schlüssellochs an der Haustür im Dunkeln erleichtern. 2019 griff das Luxuslederwarenunternehmen Loewe das Design in seiner *Lantern Bag* wieder auf. ←↓

Erste Kunststoffe im Taschendesign dienten zunächst der Imitation von hochwertigeren Rohstoffen wie Schildpatt oder Bein. Ab der Mitte des 20. Jahrhunderts präsentierten sie sich jedoch ganz selbstverständlich als eigenständiges und modernes Material. Im englischsprachigen Raum waren box- und schachtelförmige Handtaschen, sogenannte Lucite Bags, aus Hartplastik besonders populär. Der Korpus des hier gezeigten Modells ähnelt opakem Glas mit einem Perlmuttschimmer. Der Griff und der mit einem Ritzdekor verzierte Deckel sind hingegen transparent gehalten. →

100 Handtasche in Form einer Box, Großbritannien, um 1950

Acrylglas, Buntmetall | ohne Henkel: H: 10,5 cm, B: 18 cm, T: 12 cm | Inv.-Nr. 18585; Provenienz: Ankauf durch den Förderkreis des Deutschen Ledermuseums e.V. von Nic Nic, Amsterdam, 1998

101 Handtasche, The Trendsetters, Deutschland, 1970er Jahre

Kunststoff, Metall, Textil | ohne Griff: H: 12,5 cm, B: 14 cm, T: 12,5 cm | Inv.-Nr. 16095; Provenienz: Schenkung der Fa. The Trendsetters, Deutschland, 1993

102 Handtasche, o. O., 1960er Jahre

Obermaterial: Bast, gehäkelt, Metall; Zwischenfutter: Kunstoff-
folie; Futter: Textil | ohne Henkel: H: 20 cm, B: 28 cm, T: 10 cm |
Inv.-Nr. 19038; Provenienz: Ankauf vom Hanseatischen
Auktionshaus für Historica, Bad Oldesloe, 2001

Der exklusive Lederwarenhersteller Goldpfeil
entwarf nicht nur eigene Kollektionen, sondern
stellte auch Lederwaren in Lizenz für renom-
mierte Modehäuser, etwa ab 1956 für Christian
Dior, her. Auch diese Handtasche stammt aus
der Dior-Werkstatt, die eigens bei Goldpfeil
für dieses Modehaus eingerichtet war. Sie
wurde von Madeleine Duttiné in ihrem letzten
Lehrjahr zur Feintäschnerin in Offenbach ge-
fertigt. ←

103 Handtasche, Madeleine Duttiné bei Goldpfeil für Christian
Dior, Offenbach am Main, 1961

Kalbleder (Boxcalf), Messing | ohne Henkel: H: 30 cm,
B: 30 cm, T: 9 cm | Inv.-Nr. 20049; Provenienz: Schenkung
von Madeleine Duttiné, Offenbach am Main, 2005

104 Abendtasche, Europa, 1925/40

Obermaterial: Glasperlenstickerei, Buntmetall, versilbert; Futter: Textil | ohne Tragkette: H: 16 cm, B: 23 cm, T: 2,5 cm | Inv.-Nr. 17006; Provenienz: Schenkung der Düncher Fashion GmbH, Offenbach am Main, 1996

Textile Taschen in der Technik der Gobelin-stickerei erfreuten sich sowohl im 19. als auch im 20. Jahrhundert großer Beliebtheit. Während die Stickereien ursprünglich zu Hause nach auszuzählenden Mustervorlagen in Handarbeit gefertigt wurden, ermöglichte die Industrialisierung auch die maschinelle Produktion. Als Motive waren Blumenarrangements, idyllische Landschaften und Genreszenen sowie im frühen 20. Jahrhundert auch abstrakte Muster besonders populär. →

105 Abendtasche, Deutschland, um 1960/70

Obermaterial: Gobelinstickerei (Petit-Point-Stich) auf Textil, Kupferlegierung; Futter: Seide | ohne Tragkette: H: 16,5 cm, B: 23 cm, T: 3 cm | Inv.-Nr. 18693; Provenienz: Schenkung von Peter und Marlene Lang, Schwaig bei Nürnberg, 1999

Mit der eleganten Gürteltasche interpretiert Comtesse einen jahrhundertealten Taschentyp neu. Das Modell ist aus Straußenleder gearbeitet, erkennbar an der noppenartigen Oberflächenstruktur, in der früher die Federn verankert waren. Wie bei Comtesse üblich, ist auch dieses Exemplar mit einem Taschenspiegel ausgestattet, der passend zum Blauton der Tasche auf seiner Rückseite ebenfalls mit Straußenleder bezogen ist. ←

106 Gürteltasche, Kollektion Frühjahr/Sommer 1992, Comtesse, Obertshausen, 1991/92

Straußenleder, Metall | ohne Aufhängung: H: 13,5 cm, B: 16,5 cm, T: 6 cm | Inv.-Nr. 20445; Provenienz: Schenkung aus dem Nachlass von Ingeborg Kopp-Noack, Frankfurt am Main, 2000er Jahre

107 Schultertasche, Yves Saint Laurent, Frankreich, 1975

Obermaterial: Leinen, Leder, Metall; Futter: Textil | ohne Schulterriemen: H: 23 cm, B: 23 cm, T: 3,5 cm | Inv.-Nr. 14416; Provenienz: Schenkung aus dem Goldpfeil-Archiv, vor 1989

108 Matchsack, *Emotion*, Bogner Leather (Unlimited Accessories) für Bogner, Offenbach am Main, 1996

Obermaterial: Rindleder, Metall; Futter: Textil | H: 41 cm, B: 20 cm, T: 18,5 cm | Inv.-Nr. 16932; Provenienz: Schenkung der Fa. Bogner Leather (Unlimited Accessories), Offenbach am Main, 1996

109 Bauchtasche, *Springer*, Eastpak, Bangladesch, 2024

Nylon, Kunststoff, Metall | ohne Gurt: H: 16,5 cm, B: 23 cm, T: 8,5 cm | Inv.-Nr. 21551; Provenienz: Ankauf, 2024

Die Bauchtasche, auch Gürteltasche oder Hip Bag, die mittels eines verstellbaren Gurts um die Hüfte oder Taille getragen wird, gibt die Hände frei und hat sich für Alltag, Reisen und Outdoor-Aktivitäten bewährt. In den 1980er und 1990er Jahren wurde sie zum Trend-Accessoire und avancierte zum Symbol für Lässigkeit; seither ist sie ein fester Bestandteil der Streetwear-Mode. Die aus Nylon gefertigten Bauchtaschen der US-amerikanischen Firma Eastpak gelten heute als Klassiker. Seit den 2010er Jahren erlebt die Bauchtasche ein Comeback – allerdings wird sie nun häufiger crossbody, also quer über den Oberkörper, getragen. ↑

Beuteltaschen, die mit einem langen Riemen über der Schulter getragen werden, stellen seit der zweiten Hälfte des 20. Jahrhunderts eine beliebte Taschenform dar. Als Verschluss dient in der Regel ein durch Ösen laufendes Zuglederband. Das hier gezeigte Modell wurde in Offenbach am Main von Goldpfeil in Lizenz für die deutsche Modedesignerin Jil Sander (*1943) gefertigt. Drei abgesteppte Felder auf der Vorderseite der Tasche zeigen die Buchstaben JS, die subtil auf die Designerin hinweisen. →

110 Beuteltasche, Goldpfeil für Jil Sander, Offenbach am Main, um 1988

Obermaterial: Kalbleder, Ziersteppung, Metall; Futter: Textil | ohne Tragriemen: H: 22 cm, B: 24 cm, T: 15 cm | Inv.-Nr. 15466; Provenienz: Schenkung der Fa. Goldpfeil, Offenbach am Main, 1992

111 Beuteltasche, Escada, Italien, um 1990

Obermaterial: Leder, Metall; Futter: Textil | ohne Schulterriemen: H: 20,5 cm, B: 22 cm, T: 15 cm | Inv.-Nr. 15865; Provenienz: Schenkung der Fa. Goldpfeil, Offenbach am Main, vor 1993

112 Schultertasche für Herren, Fa. Etienne Aigner, vmtl. Italien, späte 1970er Jahre

Obermaterial: Rindleder, Metall; Futter: Lederimitat, Textil | ohne Tragriemen: H: 23 cm, B: 22 cm, T: 7,5 cm | Inv.-Nr. 18889; Provenienz: Schenkung von Gertrud Rosemann, Hanau, 2000

Ist es für viele Männer heutzutage selbstverständlich geworden, eine Tasche im Alltag zu verwenden, war ihr Mitführen außerhalb des Berufslebens im 20. Jahrhundert eher ungewöhnlich. In den 1970er Jahren kamen kurzzeitig Herrenhandtaschen in Mode. Besonders populär war die Handgelenktasche aus Leder, die – wie der Name besagt – mit einer Schlaufe ums Handgelenk getragen wurde. Bei der hier gezeigten Tasche handelt es sich um ein exklusives Modell aus Rosshaar des Lederwarenherstellers Comtesse. →

In der Schultertasche von Aigner lassen sich die Vorläufer der heute beliebten Umhängetaschen für Männer erkennen, die vor allem von jüngeren Generationen als modisches Accessoire und Statussymbol getragen werden (Nr. 119). ↑

113 Handgelenktasche für Herren, Kollektion Frühjahr/Sommer 1988, Comtesse, Obertshausen, 1987/88

Rosshaargewebe, Leder, Metall | H: 17 cm, B: 22 cm, T: 4 cm | Inv.-Nr. 20398; Provenienz: Schenkung aus dem Nachlass von Ingeborg Kopp-Noack, Frankfurt am Main, 2000er Jahre

Unterarmtaschen aus Hartplastik, die in ihrer
Form eine zusammengerollte Zeitschrift nach-
ahmen, kamen erstmals in den 1960er Jahren
auf. Unter einer durchsichtigen Kunststoffhülle
war der Nachdruck eines Zeitschriftentitelbilds
eingelegt, oft von Mode- oder Reisemagazinen.
Spätere Modelle wurden mit seitlich ange-
brachten Metallkettchen ergänzt, um sie auch
als Schultertaschen zu tragen. ↑

114 Handtasche im Zeitschriftenformat, o. O., 1980/90er Jahre

Obermaterial: Kunststoff, Kunstleder, Metall; Futter: Textil |
ohne Tragkette: H: 11,5 cm, B: 30 cm, T: 5,5 cm | Inv.-Nr. 21554;
Provenienz: Schenkung, 2024

115 Handtasche mit Gemäldemotiv von Alfred Sisley, Philipp Brauneis, Offenbach am Main, 1950/55

Obermaterial: Lackleder (Kalb), Seide, bedruckt, Metall; Futter: Textil | ohne Henkel: H: 26 cm, B: 31 cm, T: 8 cm | Inv.-Nr. 18859; Provenienz: Schenkung von Ilse Elisabeth Brauneis, Offenbach am Main, 2000

Zu Beginn der 2000er Jahre waren Taschen mit Fotodrucken von berühmten Persönlichkeiten beliebt. Bildnisse von Marilyn Monroe (1926–1962) oder wie bei diesem Exemplar von Diana, Princess of Wales (1961–1997), zierten die Taschenkörper. Kleine Glitzer- oder Strasssteine akzentuieren häufig die auf dem Foto abgebildeten Schmuckstücke. ←

116 Schultertasche mit Bildnis von Diana, Princess of Wales, o. O., vor 2003

Obermaterial: Textil, bedruckt, Kunststoff, Leder, Metall; Futter: Textil | ohne Henkel: H: 25 cm, B: 10 cm, T: 10 cm | Inv.-Nr. 19859; Provenienz: Schenkung von Bernd Aretz, Offenbach am Main, 2004

117 Schultertasche, *Anything goes*, GEORGE GINA & LUCY, Deutschland/China, 2004

Obermaterial: Kunststoffgewebe, Stahl; Futter: Textil | ohne Henkel: H: 40 cm, B: 43 cm, T: 15 cm | Inv.-Nr. 20903; Provenienz: Schenkung der Fa. GEORGE GINA & LUCY, Departmentgreen GmbH, Langenselbold, 2011

118 Kuriertasche, *F12 Dragnet*, FREITAG lab. ag, Zürich, Schweiz, 2003

LKW-Plane (Polyestergewebe mit PVC-Beschichtung), Sicherheitsgurt (hochfestes Polyester-Filamentgarn), Fahrradschlauch (Butylkautschuk) | ohne Schulterriemen: H: 30,5 cm, B: 43 cm, T: 17 cm | Inv.-Nr. 19721; Provenienz: Schenkung der Fa. FREITAG lab. ag, Zürich, 2003

Seit 1993 stellt FREITAG nach dem Upcycling-Prinzip Taschen und Accessoires aus alten LKW-Planen her. Auch gebrauchte Fahrrad-schläuche und Autosicherheitsgurte werden hierfür aufbereitet und wiederverwendet. Da alle Produkte aus recycelten Materialien gefertigt sind, ist jede Tasche ein Unikat. Die Formgebung der hier gezeigten Umhänge-tasche ist typisch für die in den 1990er Jahren populären Messenger Bags, die ursprünglich von Fahrradkurieren zum Transport ihrer Liefe-rung getragen wurden. ↑

119 Schultertasche, Kollektion Herbst/Winter 2017, Supreme, China, nach 2017

Nylon, Kunststoff, Metall | ohne Schulterriemen: H: 18,5 cm, B: 15,5 cm, T: 5,5 cm | Inv.-Nr. 21553; Provenienz: Ankauf von Vestiaire Collective, Paris, 2024

Ursprünglich 1978 in Schweden als robuste Schultasche entworfen, ist der *Kånken* von Fjällräven heute ein ikonisches Accessoire. Sein minimalistisches Design, die rechteckige Form mit dem charakteristischen runden Polarfuchs-Logo und das breite Farbspektrum, in dem er erhältlich ist, ließen ihn vom praktischen Rucksack zum zeitlosen Modeklassiker werden. Vor allem seit den 2010er Jahren ist der Rucksack, dessen Name sich vom schwedischen Verb kånka für „etwas schleppen" ableitet, auch bei Erwachsenen beliebt. ←

120 Rucksack, *Kånken*, Fjällräven, Vietnam, 2024

Vinylal, Polypropylen, Kunststoff, Metall | ohne Schulterriemen und Henkel: H: 36 cm, B: 28 cm, T: 13 cm | Inv.-Nr. 21552; Provenienz: Ankauf von ARTS-Outdoors e. K., Jan Hendrik Arts, Biedenkopf, 2024

121 Handtasche (faltbar), *Le Pliage Green*, Longchamp, China, 2024

Canvas aus Polyamid (recycelt) mit Innenbeschichtung, Rindleder, Metall | ohne Henkel: H: 21 cm, B: 33 cm, T: 15 cm | Inv.-Nr. 21547; Provenienz: Ankauf von Longchamp, Paris, 2024

Le Pliage ist die bekannteste Tasche des französischen Lederwarenunternehmens Longchamp. Inspiriert von der japanischen Origami-Kunst entwarf Philippe Cassegrain, Sohn des Firmengründers, 1993 die charakteristische, zusammenfaltbare Tasche, die seither immer wieder in unzähligen Farben neu aufgelegt wird. Henkel und Überschlag sind aus Rindleder gefertigt. Die Vorderseite wird vom gestickten Firmenlogo – ein auf einem galoppierenden Pferd reitender Jockey – geziert. Dieses Modell besteht aus recyceltem Polyamid-Canvas, der etwa aus Fischernetzen, Stoffresten oder PET-Flaschen gewonnen wird. ↑

122 Shopper, *Chelsea*, LIEBESKIND BERLIN, Indien, 2024

Obermaterial: Schafleder, Metall, Polyestergarn; Futter: Baumwolle | ohne Henkel, innere Druckknopflaschen offen: H: 28,5 cm, B: 46,5 cm, T: 15 cm | Inv.-Nr. 21543; Provenienz: Ankauf von LIEBESKIND BERLIN (s.Oliver Sales), Rottendorf, 2024

Ende der 1990er Jahre und zu Beginn der 2000er Jahre tauchten auf den internationalen Laufstegen erstmals geräumige Henkeltaschen auf, die sich nach ihrem sportlichen Vorbild benannt als Bowling Bags etablierten. Dieses Modell stammt von der Pionierin der britischen Punk-Mode Vivienne Westwood (1941–2022). Charakteristisch für Westwoods ikonische Designs war, wie auch bei diesem Entwurf, die Verwendung von schottischen Karomustern. Produziert wurde die Tasche von dem Florentiner Lederwarenunternehmen Braccialini. ←

123 Henkeltasche, *The Yasmine Bag*, Braccialini für Vivenne Westwood, Pontassieve (Florenz), Italien, 2000

Obermaterial: Textil, Leder, Metall; Futter: Textil | ohne Henkel: H: 27 cm, B: 42 cm, T: 23 cm | Inv.-Nr. 18843; Provenienz: Schenkung der Fa. Braccialini, Pontassieve (Florenz), 2000

393 Tasten einer Computertastatur formen den Korpus der Handtasche *Keybag* des portugiesischen Industriedesigners João Sabino (*1976). Die einzelnen Tasten sind auf ein Nylongewebe aufgebracht, das sich am oberen Rand in Stufen verjüngt. Zwei mittig ausgesparte Querreihen bilden die Griffe. ←

124 Handtasche, *Keybag*, João Sabino, Portugal, 2008/11

Obermaterial: ABS-Kunststoff; Futter: Nylongewebe | H: 22 cm, B: 30 cm, T: 7,5 cm | Inv.-Nr. 20915; Provenienz: Ankauf im Museumsshop der Fundação de Serralves, Porto, Portugal, 2011

Das 2017 in Berlin gegründete Taschenlabel Vee Collective hat sich auf leichte, gesteppte Nylon-Taschen spezialisiert. Die minimalistischen Designs kombinieren urbanen Stil mit vielseitiger Funktionalität und bestehen zu 100 % aus recycelten, veganen Materialien. Das Ehe- und Unternehmerpaar Lili Radu und Patrick Löwe, die hinter Vee Collective stehen, positioniert seine nachhaltigen Accessoires als alltägliche Alternativen zu traditionellen Designerhandtaschen. Die Marke setzt dabei auf eine hochwertige Großhandelspräsenz sowie auf Partnerschaften im Wellness- und Influencer-Bereich. Nylon-Taschen haben sich in der Modewelt bewährt, wie der Klassiker *Le Pliage* von Longchamp und die Kreationen von Prada zeigen. Vee Collective knüpft mit seinen Modellen an diese Tradition an. ←

125 Shopper, *Porter Tote Medium*, Vee Collective, Vietnam, 2024

Obermaterial: Nylon (recycelt), Mikrofaserstoff (recycelt); Futter: Nylon (recycelt) | ohne Henkel: H: 33 cm, B: 54 cm, T: 25 cm | Inv.-Nr. 21539; Provenienz: Schenkung der Fa. Vee Collective, Berlin, 2024

Ausstellungsansicht
immer dabei: UND ZUR HAND

immer dabei: dabei:

ZUM RAUCHEN

140

Die ursprünglich aus Amerika stammende Tabakpflanze wurde von ersten Kolonialherren im 16. Jahrhundert nach Europa eingeführt. Zunächst als Heilpflanze verwendet, änderte sich der Gebrauch hin zu einem begehrten Genussmittel.[1] Über England verbreitete sich der Tabakkonsum in Europa, wobei insbesondere der mit der Pfeife genossene Rauchtabak populär war. Im deutschsprachigen Raum wurde die Ausbreitung durch den Dreißigjährigen Krieg (1618–1648) gefördert; das ‚Tabak trinken' mit der Pfeife – der Begriff rauchen war noch nicht etabliert – wurde fortan in allen sozialen Schichten praktiziert.[2] Während das Pfeiferauchen vom 17. bis in das 19. Jahrhundert hinein die dominierende Konsumform blieb, war in höfischen Kreisen im 18. Jahrhundert besonders das Schnupfen von Tabak en vogue. Die Zigarre, die vor allem in der zweiten Hälfte des 19. Jahrhunderts zum Statussymbol des aufstrebenden Bürgertums wurde, löste allmählich die Pfeife ab.[3]

Mit der Verbreitung des Tabaks entstand eine vielfältige Rauchkultur, die unterschiedlichste Gegenstände für den Tabakgenuss hervorbrachte. Neben den zum Teil kunstvoll gestalteten Pfeifen und Pfeifenköpfen aus Materialien wie Ton, Hartholz, Meerschaum oder Keramik wurden zahlreiche Accessoires zur Tabakaufbewahrung entwickelt.[4] Im 18. Jahrhundert avancierten etwa exquisite Tabatieren, aufwendig gearbeitete Dosen für den Schnupftabak, zu begehrten Prestigeobjekten der höheren Gesellschaft. Um den Rauchtabak vor dem Austrocknen zu schützen, verwendete man im häuslichen Bereich luftdicht mit einem Deckel verschließbare Tabaktöpfe, die zumeist aus glasierter Keramik gefertigt waren.[5] Für den privaten Transport des losen Tabaks war im 17. Jahrhundert der Einsatz kleiner Dosen oder Fläschchen üblich, während im 19. Jahrhundert Tabaksbeutel zur bevorzugten Wahl für die mobile Aufbewahrung des Tabaks wurden.[6]

Krünitz beschreibt sie in seiner Enzyklopädie 1842 wie folgt:

„Tabaksbeutel, ein Beutel, worin man den Rauchtabak aufbewahrt, und den man auch bequem in die Rocktasche stecken und bei sich tragen kann, wenn man zu seinem Vergnügen ausgeht, eine Tabagie oder Kaffeehaus besucht, oder über Land geht."[7]

Jane Weaver, Anleitung für einen Tabaksbeutel aus bestickter Seide, 1871

[1] Siehe für Tabak als Medizin in Europa etwa Cremer 2005, S. 19–23.
[2] Vgl. ebd., S. 9 sowie Plötz 1987 I, S. 7.
[3] Vgl. Cremer 2005, S. 9 und 41. Eine weitere Form des Tabakkonsums stellt der Kautabak dar, der auch als Priem bekannt ist. Dieser rauchlose Genuss war ab Mitte des 19. Jh. vor allem bei Arbeitern, insbesondere bei den Berufsgruppen der See- oder Bergleute, weit verbreitet. Vgl. ebd., S. 73 sowie Rien 1985, S. 94.
[4] Im Kontext dieser Publikation liegt der Fokus auf dem Tabaksbeutel. Siehe für weitere Tabakaccessoires wie Pfeifen, Dosen, Töpfe etwa Plötz II und III 1987, S. 12–17 sowie Dimt und Dimt 1980, S. 62 ff.
[5] Vgl. Dimt und Dimt 1980, S. 77.

[6] Vgl. Braun-Ronsdorf 1956, S. 13. Mit der Verbreitung der Zigarre im 19. Jh. als modische Form des Tabakgenusses etablierten sich Zigarrenetuis und -futterale. Zu Beginn des 20. Jh. wurden diese Behältnisse für die zunehmend beliebteren Zigaretten beibehalten.
[7] Krünitz 1842, Bd. 179, S. 101.

Sie waren zumeist aus Leder oder aus Tierblasen vom Rind oder Schwein gearbeitet.[8] Auch über die Materialität und Machart gibt Krünitz Auskunft:

„Ein solcher Tabaksbeutel besteht aus einer dazu zubereiteten Rindblase, die oben herum einen Zug hat, wodurch eine seidene Schnur oder ein Band geht, um den Beutel vermittelst derselben öffnen und schließen zu können. […] Eine solche Tabaksblase ohne Ueberzug, die man bei den Landleuten und vielen Städtern der unter[e]n Klassen findet, hat einen Pfeifenräumer von Dra[h]t daran hangen. […] Man hat auch Tabaksbeutel von Leder, sowohl von Kalbs- als Schafleder, die oben an der Oeffnung herum mit Leder eingefaßt sind, und ein ledernes Band zum Schließen haben, welches durch eingeschlagene Löcher geführt wird, so daß man ihn gleichfalls, wie bei der Blase zuziehen kann. Auch ein solcher Beutel, der von den Landleuten benutzt wird, hat mancherlei Verzierungen von farbigem Leder.“[9]

Lederne Tabaksbeutel sowie mit Leder gefütterte, gestrickte oder gehäkelte Textilbeutel waren oft kunstvoll verziert und zeigten eine große gestalterische Vielfalt. Es gab perlenverzierte, bedruckte und bestickte (Nr. 126) Exemplare, die häufig als handgefertigte Geschenke von weiblichen Familienmitgliedern nach Mustervorlagen in Frauenzeitschriften entstanden. Das Design orientierte sich an zeitgenössischen Moden; motivisch waren Genre- und Jagdszenen sowie florale Muster mit Sprichwörtern besonders beliebt. Auch die Beutel aus Tierblasen konnten eine Art Verkleidung aufweisen, um ästhetisch aufgewertet zu werden. So heißt es bei Krünitz weiter:

„Dergleichen Tabaksbeutel [aus Rindblase] haben auch einen Ueberzug oder eine Bekleidung von Flor, geflickter Gaze, Seide, Sammet etc., so daß die Blase dadurch bedeckt wird. Mit der Schnur der Blase ist hier auch der Ueberzug verbunden. Diese Ueberzüge, die man in allen Farben hat, und die auf mannigfaltige Weise verziert sind, werden schon von den gebildeteren Tabaksrauchern über eine solche Blase gezogen, um derselben ein schönes Ansehen zu geben.“[10]

Der Gebrauch von Tabaksbeuteln und -täschchen war nicht auf Europa beschränkt. In afrikanischen, asiatischen (Nr. 171) und

[8] Vgl. Dimt und Dimt 1980, S. 77. Schäfer nennt darüber hinaus Pferdeblasen und Seehundfell als Material der Beutel. Siehe dazu Schäfer 1849, S. 291. Hornstein erläutert den Vorteil von ledernen Beuteln gegenüber jenen Modellen aus Blasen, da sie aufgrund des robusten Leders formbeständiger seien und den Tabak besser schützten. Siehe dazu Hornstein 1828, S. 112.
[9] Krünitz 1842, Bd. 179, S. 101.
[10] Ebd.

nordamerikanischen (Nr. 128) Kulturen gab es ebenfalls eine Vielzahl von Varianten, die je nach Material und Ausführung sowohl funktionale als auch repräsentative sowie rituell-religiöse oder spirituelle Bedeutungen hatten.[11]

Heutzutage sind für die Aufbewahrung von Tabak zum Zigarettendrehen Überschlagtäschchen mit Unterteilungen üblich, die nicht nur den Tabak, sondern das gesamte Raucherzubehör wie Filter, Blättchen und teilweise auch ein Feuerzeug aufnehmen und kompakt verstauen.

Frau, Pfeife rauchend, mit Tabaktasche und Pfeifenfutteral, Japan, 19./20. Jh.

[11] Siehe etwa Désveaux 2005, S. 293 ff., der in seinem Beitrag einen Medizin- bzw. Tabaksbeutel beschreibt, welcher große Ähnlichkeit mit (Nr. 162) aufweist, aber aus dem Balg eines Fischotters gearbeitet ist. Siehe etwa für chinesische, kürbisförmige Tabaksbeutel, die aufgrund ihrer Gestaltung auch als Statussymbol und Zeichen der gesellschaftlichen Stellung galten, Wang 1990, S. 92 sowie Cremer 2005, S. 86 f. für Informationen zu japanischen Tabakgarnituren.

Im 19. Jahrhundert waren Bildmotive, die heute dem Orientalismus zugeordnet werden, sowohl in der bildenden als auch in der angewandten Kunst populär. Dieser Tabaksbeutel gibt die damalige europäische Vorstellung von Menschen des ‚Orients' wieder. ←

126 Tabaksbeutel mit stereotypen Darstellungen, Europa, um 1850

Maroquin, Gobelinstickerei aus Wolle auf Stramineinsatz | H: 19,5 cm, B: 11 cm, T: 3 cm | Inv.-Nr. 10643; Provenienz: Ankauf von Dr. Wilhelm August Luz, Berlin, 1957, mit Mitteln der Jubiläumsspende der GOLD-PFEIL Ludwig Krumm A.G.

Das tibetische Feuerzeug, auch me lcags (wörtlich „Feuereisen") genannt, ist ein traditionelles Werkzeug. In den ledernen Etuis wurden Materialien wie Feuerstein und Zunder aufbewahrt, die zum Entfachen eines Feuers benötigt werden. Durch die gerundete Eisenklinge, die unten am Täschchen befestigt ist, konnte durch Schlagen Funken erzeugt werden. Sichtbar mit anderen Utensilien wie etwa der Geldbörse am Gürtel getragen, hatte das Täschchen nicht nur eine praktische Funktion, sondern war auch ein Statussymbol; die verwendeten Materialien spiegelten den gesellschaftlichen Rang der Besitzenden wider. →

127 Feuerzeugtäschchen (me lcags), Tibet, 19. Jh.

Leder, Eisen, Kupferlegierung, Textil, Bein, gefasste Steine | H: 6,5 cm, B: 12,5 cm, T: 2,0 cm | Inv.-Nr. 10936; Provenienz: unbekannt

128 Beuteltasche vmtl. der Plains Cree, Nordamerika, um 1840

Leder, Glasperlenstickerei (Overlaid Stitch), Quillstickerei (Rechteckband; Borsten gefärbt), Eisenblechhülsen mit Pferde-haarbüscheln | ohne Haarbüschel: H: 18 cm, B: 14 cm | Inv.-Nr. 2695; Provenienz: Ankauf von der Ethnographica-Handlung J. F. G. Umlauff, Hamburg, 1927

immer dabei: ZUM RAUCHEN

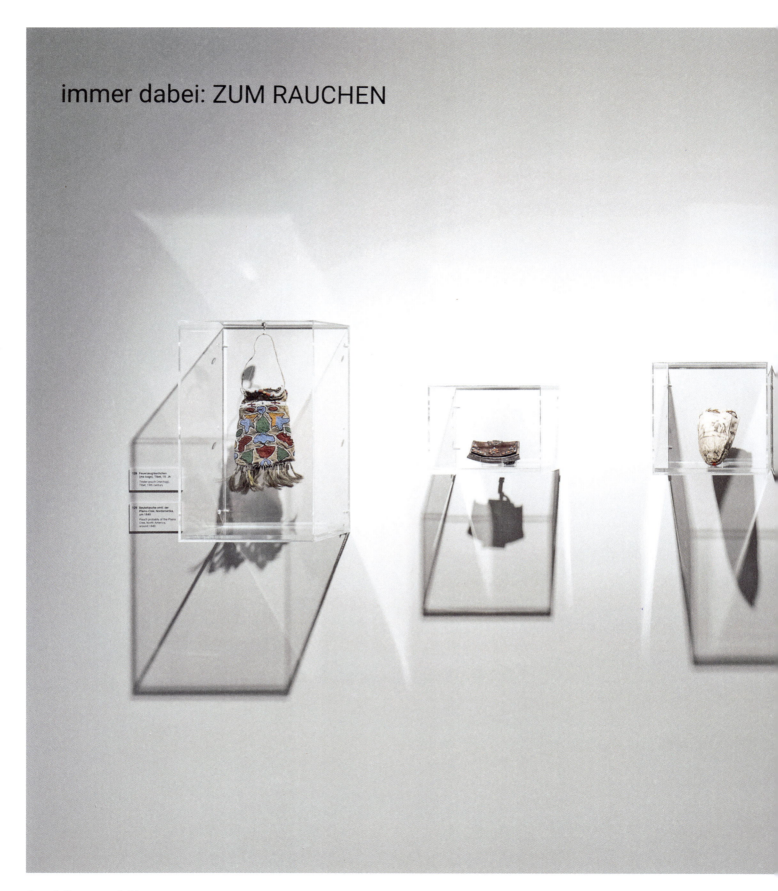

Ausstellungsansicht
immer dabei: ZUM RAUCHEN

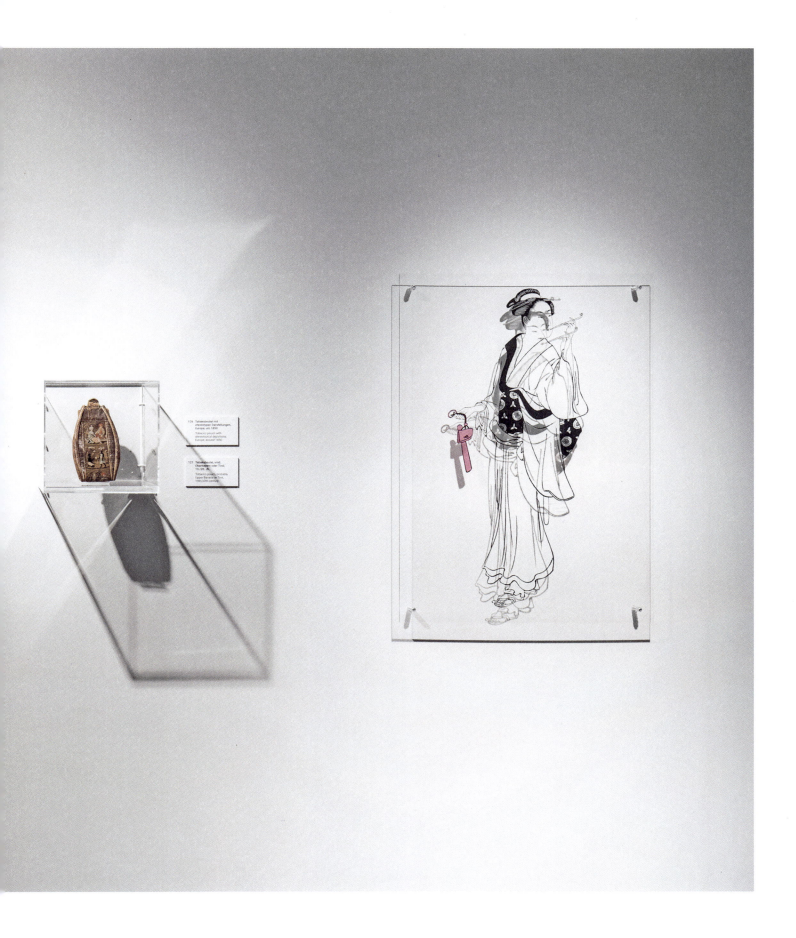

immer dabei:

IM ALLTAG

148

Die Entwicklung von Taschen für den Alltag ist eng mit den praktischen Anforderungen und wechselnden Lebensgewohnheiten, aber auch mit dem technischen Fortschritt verbunden. Im Laufe der Zeit entstanden zahlreiche Taschenmodelle, die sich an die spezifischen Bedürfnisse verschiedener Berufe, Hobbys und Sportarten anpassten, um Papiere, Ausrüstungen oder Zubehör sicher zu transportieren und griffbereit zu haben. Das Design ist auf den jeweiligen Bedarf abgestimmt, was sich in der Formgebung, Wahl der Materialien, Größe des Stauraums sowie Anzahl und Ausgestaltung der Fächer widerspiegelt. Die Vielfalt dieser Taschenmodelle ist groß und reicht von Brot- und Kindergartentaschen (Nr. 130) über Schulranzen (Nr. 129) bis hin zu spezialisierten Taschen für Erwachsene in Beruf und Freizeit.[1]

Die Botentasche etwa stellt eine traditionsreiche berufsspezifische Tasche dar, die bereits im europäischen Mittelalter von Boten genutzt wurde, um Briefe geschützt vor Witterung zu transportieren. Aus ihr leitete sich die robuste, lederne Briefträgertasche ab, die weit bis ins 20. Jahrhundert bei der Post im Gebrauch war.[2] In den 1980er Jahren kam mit der Messenger Bag aus synthetischen Materialien (Nr. 118) ein neuer Typ auf, der vor allem von Fahrradkurieren immer noch verwendet wird, um Dokumente oder kleine Pakete innerhalb der Stadt zu transportieren.

Im medizinischen Bereich bildete sich die Doktortasche als ein Klassiker heraus, dessen funktionales Design über Jahrzehnte hinweg nahezu unverändert blieb. Für Hausbesuche von Ärzteschaft und Hebammen gedacht, etablierten sich Ende des 19. Jahrhunderts die aus Leder gearbeiteten und mit einem Maulbügel-Verschluss (Nr. 131) versehenen Modelle.[3] Dieser ermöglichte ein vollständiges Öffnen über die gesamte Taschenlänge und erleichterte so den schnellen Zugriff auf medizinische Geräte und Medikamente.

Auch in handwerklichen Berufen kommen spezielle Werkzeugtaschen zum Einsatz. Heutzutage bestehen die meisten aus synthetischen Materialien und sind wie mobile Werkzeugkästen aufgebaut, oft mit abnehmbaren Fächern und aufklappbaren Wänden

Briefträger in Paris, 1930

[1] Siehe für einen guten Überblick über berufsspezifische Taschen Beyer 2008, Chatelle und Stoltz 2005 sowie für Sporttaschen Lange 2008 II.
[2] Vgl. Pietsch 2013, S. 108 f. und Beyer 2008, S. 33. Heutzutage sind die Taschen der Postzustellenden aus wasserdichten, beschichteten Materialien gefertigt.
[3] Vgl. Beyer 2008, S. 34.

für eine übersichtliche Anordnung der Werkzeuge. Werkzeuggürtel, die für das Arbeiten auf Leitern und Gerüsten optimiert sind, erinnern an die mittelalterlichen Gürteltaschen, in denen Handwerker ihr Zubehör griffbereit verstauten.[4]

Für den sicheren Transport von Dokumenten wurden bereits im 17. und 18. Jahrhundert große Kuvertbrieftaschen, sogenannte Mappen (Nr. 138), verwendet;[5] sie können als Vorläufer der Aktentasche angesehen werden. In Karl Gottfried Jacobssens *Technologischem Wörterbuch* von 1781 heißt es unter dem Stichwort „Brieftasche":

„In den großen Brieftaschen nehmen nicht allein die Postillons und Landbothen die Briefe mit, sondern sie sind auch bey den Landeskollegien stark im Gebrauch, um darinn von einem Raht zum andern, durch die Bothen und Bedienten, die abgefaßten Urthel oder andere Schriften, die geheim seyn sollen, zu schicken; auch wenn ein Minister oder Rath aus der Versammlung gehet, mehrere Schriften, die er nicht in die Tasche stecken kann, in solchem Verschluß durch die Bedienten nach Hause zu schicken. Diese haben den Namen Mappen erhalten."[6]

Mit dem Fortschreiten der Digitalisierung wurden die klassischen Aktentaschen und -koffer (Nr. 139) Ende des 20. Jahrhunderts um Laptop- und Businesstaschen (Nr. 199) ergänzt, die heute als Sinnbild beruflicher Mobilität gelten. Während die Funktionalität weiterhin von Bedeutung ist, nimmt der Stellenwert des Designs in den letzten Jahren zu, da Arbeitstaschen zunehmend zum Stilaccessoire avancierten.

Sport als Freizeitbeschäftigung gewann Ende des 19. Jahrhunderts bei einer breiteren Bevölkerungsschicht an Relevanz und war nicht mehr nur das Privileg weniger.[7] Mit der wachsenden Popularität sportlicher Aktivitäten stieg auch die Nachfrage an funktionalen Accessoires. Die Entwicklung der Sporttasche spiegelt diesen Wandel wider und zeigt die gesteigerte Wertschätzung für körperliche Aktivität und individuelle Freizeitgestaltung. Heute gibt es sowohl universelle Taschen und Rucksäcke, die flexibel genutzt werden können, als auch sportartspezifische Modelle, die besonderen Bedürfnissen gerecht werden. Die Anforderungen

4 Vgl. ebd., S. 35 sowie zu mittelalterlichen Gürteltaschen verschiedener Professionen Pietsch 2013, S. 54.
5 Vgl. Pietsch 2013, S. 188.
6 Jacobsson 1781, Bd. 1, S. 298 f. Ferner beschreibt Jacobsson auch das Aussehen der Mappen: „Sie bestehen aus einem Vorder- und Hintertheil, und dieser hängt mit dem Flügel zusammen. Beyde Theile werden zusammen genehet, mit Leinewand gefuttert, und durchgängig eingefaßt. Der Flügel erhält ein metallenes Schloß, womit die Tasche zugeschlossen werden kann." Ebd., S. 299.
7 Der moderne Sport, geprägt durch Leistungs-, Konkurrenz- und Rekordprinzipien, entstand um die Wende vom 18. zum 19. Jh. in Großbritannien

und fand im 19. Jh. auf dem europäischen Festland Verbreitung. In Deutschland gewann die Sportbewegung in den 1880er und 1890er Jahren an Bedeutung. Es wurden Sportvereine, Verbände sowie nationale Meisterschaften ins Leben gerufen, an denen auch Frauen teilnahmen. Im Vergleich zur völkisch-nationalen Turnbewegung, die oft politisch-ideologische Ziele wie die Wehrhaftmachung verfolgte, diente der Sport vor allem dem Zeitvertreib. Vgl. Bohus 1986, S. 124 und S. 131 f. Der nicht wettkampforientierte Freizeitsport entwickelte sich ab Anfang des 20. Jh.; hierbei ging es primär um Naturbegegnung, Geselligkeit und Erholung. Vgl. ebd., S. 139. Bereits Mitte des 19. Jh. erfuhr die Bewegung in der Natur mit dem zweckfreien Wandern einen Aufschwung. Diese Form der

Freizeitgestaltung war zunächst vor allem in bürgerlichen Kreisen verbreitet, fand jedoch gegen Ende des Jahrhunderts auch in der Arbeiterklasse Anklang, u. a. durch die von Sozialdemokraten gegründeten Naturfreunde. Vgl. Lange 2008 I, S. 26 f.

an ihre Ausstattung sind meist ähnlich: Sie sollen Platz bieten für Kleidung, Handtücher und Duschutensilien. Für Sportarten wie Tennis (Nr. 135) oder Badminton gibt es Varianten mit zusätzlichen Fächern für die Schläger. Synthetische Materialien wie Nylon und Polyester lösten mit der Zeit Leder und Canvas ab, da sie widerstandsfähiger, leichter und pflegeleichter sind. Einige Modelle, wie Turnbeutel (Nr. 133) und Bauchtaschen (Nr. 109), werden heute nicht nur für sportliche Aktivitäten genutzt, sondern haben sich auch als modische Accessoires und praktische Alternativen zur Handtasche im Alltag etabliert. Moderne Sporttaschen sind längst nicht mehr nur funktionale Transportmittel für die Ausrüstung – sie sind zu Symbolen eines aktiven Lebensstils und zu Lifestyle-Objekten geworden.

Frau mit Tasche für Skischuhe, 1965

Auf dem Rücken getragene Schulranzen, die sich von Militärrucksäcken ableiteten, sind seit Ende des 19. Jahrhunderts gebräuchlich. Mitte der 1970er Jahre lösten erste Textilschulranzen aus Polyestergewebe und Kunststoff die bis dahin üblichen kastenförmigen, ledernen Modelle ab. Dieses Exemplar stammt von der Hainburger Firma Thorka aus dem Kreis Offenbach, die sich seit 1975 auf die Herstellung von Schulranzen spezialisiert hat. Der schottisch klingende Markenname geht auf den gleichnamigen Yorkshire Terrier der Gründerfamilie Krause zurück. →

129 Schulranzen mit Hundemotiv, *ERGOMATIC 3er*, McNeill, Thorka, Hainburg oder Eberswalde, 1999/2000

Kunststoffgewebe, Kunststoff | H: 40 cm, B: 40 cm, T: 21 cm | Inv.-Nr. 18977; Provenienz: Schenkung der Fa. Thorka GmbH, Thorsten H. Krause, Hainburg, 2000

130 Kindergartentasche mit Mainzelmännchen, Düncher Fashion, Offenbach am Main, nach 1963

PVC, Metall, Textil | ohne Schulterriemen: H: 11,5 cm, B: 15 cm, T: 6 cm | Inv.-Nr. 19298; Provenienz: Schenkung aus dem Nachlass der Fa. Düncher Fashion, Offenbach am Main, 2002

Die hier gezeigte Arzttasche verwendete ein Arzt für seine Hausbesuche. Über einen Mechanismus im Inneren schiebt sich beim Öffnen vom Taschenboden ein Metallkasten empor, in dem die medizinischen Gerätschaften sowie Medikamente verwahrt werden. ↑

131 Arzttasche, Österreich, Ende des 19. Jh. /Anfang des 20. Jh.

Obermaterial: Leder (vmtl. Schaf), teilweise über Karton, Metall; Futter: Textil, lackiert, geprägt | ohne Griff: H: 27 cm, B: 36 cm, T: 19 cm | Inv.-Nr. 16085; Provenienz: Ankauf durch den Förderkreis des Deutschen Ledermuseums e.V. von The Curiosity Shop, Berlin, 1993

Dieser Hebammenkoffer war auf einer Diakoniestation im Landkreis Offenbach in den 1950er Jahren im Einsatz. Er stammt von dem Wiesbadener Traditionsunternehmen Gottlob Kurz, dem ältesten Fachgeschäft für Hebammenbedarf in Europa, das noch heute Taschen für Hebammen sowie die Ärzteschaft herstellt und vertreibt. Verschiedene Ratgeber, medizinische Instrumente für die Geburtshilfe sowie Patientenvermerke sind noch vorhanden. ↑

132 Hebammenkoffer mit Einrichtung, Fa. Gottlob Kurz, Wiesbaden, ca. 1950er Jahre

Rindleder, Lackleder, Metall, Textil, Papier, Gummi, Wachstuch, Glas, Holz | geschlossen: H: 15 cm, B: 45,5 cm, T: 33 cm | Inv.-Nr. 19219; Provenienz: Schenkung von Frau Brandner, Dreieich, 2002

In seiner Funktion von der geräumigeren Sporttasche abgelöst, diente der Turnbeutel zunächst vor allem Kindern zum Transport der Sportkleidung für den Sportunterricht. Als Lifestyle-Accessoire sowie als Rucksack- und Handtaschenersatz feierte der Kordelzugbeutel in den 2010er Jahren ein Comeback. Heutzutage gibt es ihn in zahlreichen Variationen; Markenlogos, Muster oder Sprüche zieren die Vorderseite der meisten Beutel. ←

133 Turnbeutel, *NK Heritage Drawstring*, Nike, Indonesien, 2024

Polyester (mindestens 65 % recycelt), Metall | ohne Trageschnüre: H: 43 cm, B: 33 cm, T: 5 cm | Inv.-Nr. 21555; Provenienz: Ankauf, 2024

134 Krickettasche, Großbritannien, um 1930/40

Obermaterial: Leder, Longgrain-Prägung, Metall; Futter: Textil | ohne Griffe: H: 22 cm, B: 91 cm, T: 32 cm | Inv.-Nr. 15506; Provenienz: Ankauf durch den Förderkreis des Deutschen Ledermuseums e.V. von Squirrel, München, 1992

Spezielle Taschen zum Transport des Sport-
equipments gibt es für viele Sportarten. Beim
Tennis gehören neben passender Kleidung vor
allem der Tennisschläger sowie die Bälle zur
essenziellen Ausrüstung, die zweckmäßig
verstaut werden muss. Dieses Exemplar
stammt vom exklusiven Lederwarenunter-
nehmen Etienne Aigner und ist in der für
das Unternehmen in den 1970er Jahren
ikonischen Farbe Antic-Rot gestaltet. ↑

135 Tenniskoffer, Fa. Etienne Aigner, vmtl. Italien, 1970er Jahre

Obermaterial: Leder, Metall; Futter: Textil | ohne Griffe:
H: 31 cm, B: 74 cm, T: 14 cm | Inv.-Nr. 21538; Provenienz:
Ankauf von Maik Klehr, Goslar, 2024

136 Schaffnertasche mit Galoppwechsler und Lochzange,
Professor Alfred Krauth Apparatebau, Deutschland, um 1950

Leder, Metall | Tasche: H: 23 cm, B: 27 cm, T: 6 cm; Galopp-
wechsler: H: 15,5 cm, B: 23 cm, T: 9 cm; Lochzange: H: 14,5 cm,
B: 6 cm, T: 1,5 cm | Inv.-Nr. 16908; Provenienz: Ankauf durch
den Förderkreis des Deutschen Ledermuseums e.V. vom
Hanseatischen Auktionshaus für Historica, Bad Oldesloe, 1996

Eine berufsspezifische Tasche, die mittler-
weile ausgedient hat, ist die Schaffnertasche,
die früher für den Fahrkartenverkauf im Zug
oder in der Straßenbahn verwendet wurde.
Das Innere der Tasche bot Platz für Fahrkar-
tenmappen und Geldscheine. Zur Ausstattung
gehörten auch eine Lochzange zum Entwerten
der Fahrscheine und ein sogenannter Galopp-
wechsler. Vier Metallröhren für verschiedene
Münzwerte, jede mit einem Einwurfschlitz
oben und einem Hebel unten, gaben beim
Drücken das mögliche Rückgeld aus. Dieses
Ensemble war bei der Gelsenkirchener Straßen-
bahn AG im Einsatz. ↑

137 Tasche mit Überschlag, China, Qing-Dynastie, vmtl. 19. Jh.

Rauleder (Schwein), Bemalung und Schablonenkolorierung, Textil, Metall | H: 41,5 cm, B: 59 cm, T: 4 cm | Inv.-Nr. 4442;
Provenienz: Ankauf von der Ethnographica-Handlung China-Bohlken, Berlin, 1931

Ende des 18. und zu Beginn des 19. Jahrhunderts ermöglichten großformatige Aktenmappen das Aufbewahren und Mitführen von Dokumenten. Eine Ziehharmonikafaltung an den Seitenwänden ließ ebenso wie die in der Weite regulierbare Klappe die Tasche bei Bedarf geräumiger werden. Das hier gezeigte Exemplar stammt von Garnesson, einem Pariser Lederwarenhersteller, der im Palais Royal ansässig war. Häufig wurden die Taschen mit den in Gold geprägten Namen der Besitzer, wie in diesem Fall mit Mr. Dumoulin à Delémont, personalisiert. ←

138 Aktenmappe für Monsieur Dumoulin in Delémont (Delsberg), Fa. Garnesson im Palais Royal, Paris, Frankreich, Anfang des 19. Jh.

Leder, gekrispelt, Handvergoldung, Silber, ziseliert, Textil, Pappe | H: 32 cm, B: 48 cm, T: 20 cm | Inv.-Nr. 13158; Provenienz: Tausch mit Kunsthändler Saeed Motamed, Frankfurt am Main, 1983

139 Aktentasche, Moritz Mädler Koffer- und Lederwarenfabrik, Offenbach am Main, 1960er Jahre

Obermaterial: Kalbleder, Metall; Futter: Schweinsleder | ohne Griff: H: 32 cm, B: 44 cm, T: 10 cm | Inv.-Nr. 21145; Provenienz: Schenkung von Renate Röth, Offenbach am Main, 2011

140 Säbeltasche für einen Offizier des Brandenburgischen Husaren-Regimentes Nr. 3 der Preußischen Armee mit dem Monogramm König Georgs V. von Hannover, Deutschland, um 1865

Leder, Wolltuch, Metallstickerei (Lahnfaden, Kantillen, Pailletten), Kupferlegierung | ohne Riemen: H: 30 cm, B: 27 cm, T: 3,5 cm | Inv.-Nr. 8444; Provenienz: Ankauf von der Kunsthändlerin Martha Günther, München, 1940

Eine für das Militär typische Taschenform stellte der Tornister dar. Der, aufgrund seiner Fellbespannung, auch umgangssprachlich als ‚Affe' bezeichnete Stoffrucksack nahm die persönliche Ausrüstung wie Kleidung, Zeltzubehör und Essgeschirr der Soldaten auf. Das hier gezeigte Objekt wurde von einem Sanitäter während des Zweiten Weltkrieges (1939–1945) verwendet. ←

141 Tornister für Sanitäter, Deutschland, 1939/45

Fell, Leder, Leinen, Metall | H: 40 cm, B: 30 cm, T: 12,5 cm | Inv.-Nr. 14931; Provenienz: Schenkung, Bad Neustadt an der Saale, 1991

immer dabei:

UND LUXURIÖS

162

„Gucci bag, Gucci bag, Gucci bag, Fendi bag
Prada bag, Louis bag, Gucci bag, Gucci bag
Birkin bag, she in the bag, she drip, she swag
Never mad, she glad, Louis bag, she in the bag." [1]

Exklusive Designertaschen sind in der Popkultur, insbesondere im Genre des Rap und Hip-Hops häufig zitierte Luxusgüter. Weltweit stehen sie als Statussymbole für soziales Ansehen und beruflichen Erfolg. So auch im Refrain des Songs *She Bad* der US-amerikanischen Rapperin Cardi B (*1992), in dem sie Taschen von renommierten Labels aufführt. Über ihren materiellen Wert hinaus fungieren Taschen als Distinktionsmerkmal und spiegeln Identität und Persönlichkeit der Tragenden wider. [2]

Seit dem 20. Jahrhundert werden Luxusmodelle zunehmend nicht nur durch erstklassige Handwerkskunst und Materialien definiert, sondern auch durch die Exklusivität ihrer Hersteller. Ab den 1980er Jahren etablierten sich Designertaschen als Prestigeobjekte und erweiterten das bisherige hochpreisige Spektrum von Traditionsmarken wie Hermès, Gucci und Louis Vuitton. [3] Modehäuser begannen ihre Kollektionen mit Accessoires wie Taschen, Schuhen sowie Parfums zu ergänzen, wobei einige Designs in Lizenz gefertigt wurden, wie etwa die Taschen von Goldpfeil für Jil Sander (Nr. 110). Seit den 1990er Jahren sind solche Accessoires ein fester Bestandteil der Präsentationen auf dem Laufsteg.

Gemein ist den luxuriösen Taschen ihr Wiedererkennungswert, der sie unmittelbar mit der dahinterstehenden Marke und deren Namen assoziiert. Dieser Effekt wird vor allem durch markante Logos erzielt, die oftmals in Form von Monogrammen erscheinen – prominent und plakativ bei Louis Vuitton oder MCM (Nr. 146) oder subtiler in Details wie Schnallen integriert, etwa bei Fendi (Nr. 150). Ebenso sind bestimmte Macharten oder verwendete Materialien mittlerweile fest mit bekannten Labels verbunden: Bambuselemente mit Gucci, gesteppte Oberflächen und Metallketten mit Chanel oder geflochtene Lederdesigns mit

[1] Cardi B feat. YG, *She Bad*, aus dem Album *Invasion of Privacy*, 2018, zitiert nach https://www.songtexte.com/songtext/cardi-b/she-bad-g6346ba3f.html (15.01.2025).
[2] So etwa auch im Spätmittelalter, siehe dazu *immer dabei: AM GÜRTEL*, S. 17 dieser Publikation.
[3] Gleichzeitig bieten vermehrt Modeketten mit preisgünstigem Sortiment erschwingliche Alternativen an, indem sie innovative Entwürfe von High-Fashion-Modellen adaptieren und aufgrund von kostengünstigeren Materialien und Produktionstechniken einem breiteren Publikum zugänglich machen.

Bottega Veneta (Nr. 153).[4] Taschen dienen überdies als Experimentierfeld für innovative Entwürfe, um mit der Markenidentität und Ästhetik zu spielen. Kreativen Kooperationen mit Personen aus Kunst und Design kommt vermehrt eine wichtige Funktion zu, um ein Label weiterzuentwickeln und neue Zielgruppen zu gewinnen. Marc Jacobs modernisierte als Kreativdirektor bei Louis Vuitton etwa zu Beginn der 2000er Jahre das traditionelle, bereits 1896 eingeführte Monogramm durch Künstlerkooperationen mit Stephen Sprouse im Graffiti-Stil (Nr. 145) oder mit Takashi Murakami in einer farbenfrohen Multicolor-Version.[5] Ebenso wird die Kernidentität einer Marke gestärkt, wenn Klassiker aus den eigenen Archiven durch Neuinterpretationen wiederbelebt werden – ein Ansatz, der heutzutage gängige Praxis ist. Beliebte Entwürfe wie die *Saddle Bag* (Nr. 152) von Dior werden in diversen Materialien und Formaten neu aufgelegt oder an saisonale Trends angepasst.

Die Attraktivität von Designertaschen basiert neben den charakteristischen Details auf gezielten Marketingstrategien, bei denen Celebritys eine zentrale Rolle für die Reputation spielen. Für die Marken ist öffentliche Präsenz ihrer Taschen – sei es auf dem roten Teppich oder auf Social Media – die beste Werbung und trägt nachhaltig zur Beliebtheit ihrer Produkte bei. Der Erfolg vieler Modelle ist daher oft mit berühmten Trägerinnen verknüpft. Bereits seit den 1950er und 1960er Jahren trugen Personen wie Grace Kelly (Nr. 147) oder Jacqueline „Jackie" Kennedy Onassis (Nr. 151) maßgeblich zur Popularität bestimmter Modelle und Marken bei, die dauerhaft mit ihnen als namensgebende Stilikonen verbunden sind. Diese Tradition setzte sich etwa mit Jane Birkin, die als Namensgeberin der berühmten *Birkin Bag* von Hermès in den 1980er Jahren in die Designgeschichte einging, fort. Auch Diana, Princess of Wales, prägte in den 1990er Jahren die Welt der Luxustaschen: Nach ihr wurden Kreationen wie zum Beispiel von Dior, Gucci oder TOD'S (Nr. 148) benannt.[6] Seit den späten 1990er und frühen 2000er Jahren und dem Aufkommen der It-Bags als saisonale Must-have-Taschen hat der Einfluss von prominenten Persönlichkeiten, Modepresse sowie Social Media

Grace Kelly mit der nach ihr benannten *Kelly Bag* von Hermès

[4] Siehe dazu auch Wilcox 2017, S. 124.
[5] Vgl. ebd.
[6] Weitere berühmte Namensgeberinnen sind etwa die Schauspielerin Jodie Foster für das Modell *Jodie* von Bottega Veneta, die Models Jessica Stam und Alexa Chung mit den nach ihnen benannten Taschen *Stam* von Marc Jacobs sowie *Alexa* von Mulberry. Siehe etwa Redkar 2024.

noch weiter zugenommen und bleibt bis heute ein wichtiger Faktor für den Erfolg einer Tasche. Strategien wie limitierte Auflagen steigern zusätzlich die Begehrtheit.

Die Nachfrage nach Luxustaschen ist fortwährend ungebrochen. Für Modehäuser sind die Taschen zu einer bedeutenden Einnahmequelle geworden. Sie bieten vielen Menschen eine im Vergleich zur Kleidung erschwinglichere Möglichkeit, sich mit dem Status eines Labels zu identifizieren. Zudem sind sie besser verkäuflich als andere Modeprodukte, da sie nicht an Konfektionsgrößen gebunden sind und viele Käuferinnen und Käufer eher bereit sind, in ein alltäglich nutzbares Produkt zu investieren.[7] Gleichzeitig stellen sie für die Besitzenden eine Geldanlage dar. In einem guten Zustand können Designertaschen je nach Modell und Marke hohe Wiederverkaufswerte erzielen, wobei Alter, Farbe und Seltenheit entscheidend für eine mögliche Wertsteigerung sind.[8] In den letzten Jahren hat sich ein florierender Markt für Designer-Secondhandtaschen sowohl online als auch in exklusiven Geschäften etabliert. Die kostspieligen Accessoires bleiben für die meisten dennoch weiterhin unerschwinglich, obschon auf diesem Weg lange Wartelisten wie für die ikonische *Birkin Bag* vermieden werden können.

Indessen wird die Preispolitik bei Luxustaschen immer häufiger in Frage gestellt.[9] Jemand, der die aufgerufenen Preise unter die Lupe nimmt, ist Volkan Yilmaz. Als Tanner Leatherstein zerlegt er vor laufender Kamera vor allem Taschen renommierter Marken, um deren Qualität, Materialien und Verarbeitung zu bewerten. Basierend auf dem verwendeten Leder und den Metallelementen wie Schnallen, Reißverschlüssen sowie der Arbeitszeit schätzt er die reinen Produktionskosten der jeweiligen Modelle. Seine Analysen geben Aufschluss darüber, wie hoch die Gewinnspannen der Unternehmen aufgrund des Markennamens in etwa sind. Leathersteins Videos verzeichnen auf TikTok und YouTube hunderttausende Aufrufe und bieten spannende Einblicke in diese Branche.[10]

Diana, Princess of Wales, mit der nach ihr benannten *Di Bag* von TOD'S

[7] Siehe auch Wilcox 2017, S. 124.
[8] In einem Beitrag des Handelsblatts von 2023 wird von einer jährlichen Rendite von 5 bis 10 % bei einigen ikonischen Handtaschen gesprochen. Damit konkurrieren sie in ihrer Wertentwicklung durchaus mit Aktien. Vgl. Kuchenbecker und Rezmer 2023. Insbesondere Taschen von Hermès und Chanel versprechen ein lukratives Investment. Der Wert der *Birkin Bag* von Hermès etwa habe sich seit ihrer Markteinführung 1984 rapide gesteigert; einige Varianten werden im sechsstelligen Bereich gehandelt. Vgl. Schallenberger 2022.
[9] Im Sommer 2024 geriet das Unternehmen Dior, eine Tochtergesellschaft von LVMH, in die Kritik, als nach einer Razzia in Italien bekannt wurde, dass das Modell *Dior Book Tote* mit Herstellungskosten von etwa 53 Euro für rund 2600 Euro verkauft wird. Der Fall verdeutlicht, dass ein hoher Preis für Luxusgüter keineswegs bessere Produktionsbedingungen garantiert, sondern häufig mit ähnlichen Missständen wie in der Fast-Fashion-Industrie einhergeht. Im Zentrum der Kritik standen die ausbeuterischen Arbeitsbedingungen bei einem Zulieferer, dessen Kontrolle Dior laut Staatsanwaltschaft vernachlässigt habe. Vgl. McIlvenny 2024, Goel 2024 sowie Wessel 2024.
[10] Seit 2017 betreibt Volkan Yilmaz in Spanien sein eigenes Lederwarenunternehmen Pegai.

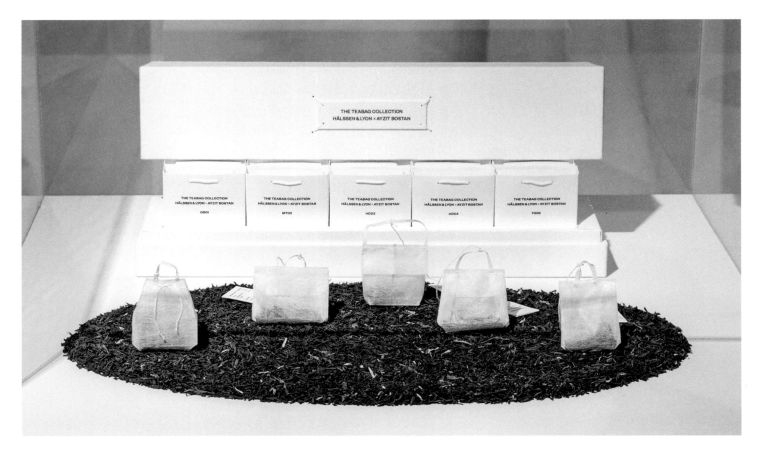

Mit der *Teabag Collection* interpretiert der Hamburger Teehersteller Hälssen & Lyon die Bedeutung von Teebeuteln neu. In einer Kooperation mit der Münchner Modedesignerin Ayzit Bostan (*1968) entstand auf eine Idee der Agentur Kolle Rebbe hin eine besondere Edition: Der einfache Teebeutel erhält die Form einer Designertasche. Für fünf Schwarz-teesorten des Traditionshauses entwarf und nähte Bostan per Hand Taschenmodelle im Microformat. Die limitierte Auflage wurde zunächst an langjährige Kunden verschenkt, bevor sie auf der Fashion Week Berlin 2018 erstmals der Öffentlichkeit vorgestellt wurde. ↑

142 *The Teabag Collection*, Ayzit Bostan für Hälssen & Lyon, München, 2018

Baumwolle, Knopflochseide, verschiedene Schwarzteesorten | H: 5 cm, B: 4,5 cm, T: 1,5 cm | Inv.-Nr. 21342; Provenienz: Schenkung der Agentur Kolle Rebbe, Hamburg, 2018

Mitte des 20. Jahrhunderts fanden Animal Prints, gedruckte Muster, die die Fellzeichnung und -färbung exotischer Tiere wie Raubkatzen zitieren, Eingang in die Mode und zieren seither gleichermaßen Kleidungsstücke und Accessoires. Diese überdimensionierte Clutch in Form einer Kuverttasche ist mit dem fotografischen Print des Fells eines weißen Tigers versehen. Sie entstammt der Kooperation des belgischen Modedesigners Dries Van Noten (*1958) mit dem französischen Modeschöpfer Christian Lacroix (*1951), die in Van Notens Frühjahr-/Sommer-Kollektion 2020 mündete. →

143 Clutch, Kollektion Frühjahr / Sommer 2020, Dries Van Noten und Christian Lacroix, Indien, 2020

Satin, Leder, Metall | H: 19 cm, B: 41 cm, T: 14 cm | Inv.-Nr. 21411; Provenienz: Ankauf bei Mytheresa, Aschheim, 2020

144 Schultertasche, *Japanese*, MM6 Maison Margiela, Italien, 2020

Obermaterial: Webpelz, Leder; Futter: Textil | H: 40 cm, B: 34 cm, T: 8 cm | Inv.-Nr. 21410; Provenienz: Ankauf bei Mytheresa, Aschheim, 2020

Die Tasche *Japanese* von MM6, einer Linie von Maison Margiela, ist aus Kunstpelz gefertigt. Farbgebung und Fellstruktur imitieren das Fell eines Schafes. Inspiriert von der japanischen Origami-Falttechnik, lässt sich die Silhouette der eigentlich trapezförmigen Tasche mithilfe von zwei Druckknöpfen, jeweils an einer Ecke auf der Vorder- und Rückseite angebracht, verändern – ein dekonstruktives Element, das vielen Entwürfen Margielas immanent ist. ←

Die 1930 ursprünglich als *Tient-tout* (zu
Deutsch „hält alles") eingeführte Reisetasche
Keepall gilt heute als einer der Klassiker des
Luxuswarenunternehmens Louis Vuitton, des-
sen Anfänge in der Fertigung von Koffern und
Reisegepäck liegen. Bei dem hier gezeigten
Modell überschrieb der Künstler und Mode-
designer Stephen Sprouse (1953–2004)
plakativ das charakteristische Monogramm-
Muster in großen, grünen Buchstaben mit
dem Namen der Marke sowie des Modells. ↑

145 Reisetasche, *Keepall 50*, Stephen Sprouse (Entwurf) für
Louis Vuitton, Frankreich, 2001

Obermaterial: Baumwollgewebe, vinylgetränkt und bedruckt
(Monogram Canvas), Rindleder, Metall; Futter: Textil | ohne
Griffe: H: 30,5 cm, B: 53,5 cm, T: 23 cm | Inv.-Nr. 21351;
Provenienz: Schenkung von Marc-Gustav Stabernack,
Offenbach am Main, 2017

Das bekannteste Motiv des in den 1970er Jahren gegründeten Luxuswarenunternehmens MCM (Modern Creation München) ist das Visetos-Muster, das klassisch in Schwarz auf cognacfarbenem Grund, wie bei dieser Tasche, gedruckt ist. Es setzt sich aus dem Firmenlogo, bestehend aus dem Monogramm und einem Lorbeerkranz sowie aus kleinen Rauten, die von der bayerischen Flagge inspiriert sind, zusammen. →

146 Handtasche mit abnehmbarem Schulterriemen, MCM, Deutschland, 2001

Kunstleder bzw. Kunststoff, Visetos-Print, Metall | ohne Henkel: H: 17,5 cm, B: 24 cm, T: 12 cm | Inv.-Nr. 19042; Provenienz: Schenkung der MCM Lederwaren & Accessoires GmbH, München, 2001

Bereits in den 1930er Jahren entwarf Robert Dumas-Hermès (1898–1978) die trapezförmige Tasche, die ursprünglich den Namen *Sac à dépêches* trug. 1956 wurde sie zu Ehren von Grace Kelly (1929–1982), dem Hollywoodstar und der späteren Fürstin von Monaco, umbenannt, nachdem sie mehrfach mit der Tasche fotografiert wurde. Heute gilt die *Kelly Bag* als ein Klassiker des Modedesigns und gehört zu den bekanntesten Handtaschen weltweit. Jedes Modell wird in Handarbeit gefertigt. Eine kleine glockenförmige Hülle, die die Schlüssel für das Vorhängeschloss umschließt, dient dazu, das empfindliche Leder vor Kratzern zu schützen. ←

147 Handtasche, *Kelly Bag*, Hermès, Frankreich, 1993

Obermaterial: Leder, Metall; Futter: Leder | ohne Griff: H: 27 cm, B: 36,5 cm, T: 15 cm | Inv.-Nr. 16016; Provenienz: Schenkung der Fa. Hermès, Paris, 1993

Einige Taschenmodelle großer Luxusmarken wurden nach Diana, Princess of Wales (1961–1997), benannt. Das hier gezeigte Modell stammt von dem italienischen Luxuslederwarenunternehmen TOD'S. In den 1990er Jahren eingeführt, erfreute sich die *D Bag* großer Beliebtheit und fand zahlreiche prominente Trägerinnen, darunter auch Diana, zu deren Ehren das Modell in *Di Bag* umbenannt wurde. →

148 Tasche, *Di Bag*, TOD'S, Italien, nach 1996

Obermaterial: Leder, Metall; Futter: Textil | ohne Henkel: H: 27 cm, B: 37 cm, T: 13 cm | Leihgabe der TOD'S Deutschland GmbH

149 Schultertasche, Fendi, Italien, vor 1990

Kunststoff, Leder, Metall | ohne Schulterriemen: H: 19,5 cm, B: 26 cm, T: 10 cm | Inv.-Nr. 14907; Provenienz: Schenkung der Fa. Goldpfeil, Offenbach am Main, 1990

Die 1997 von Silvia Venturini Fendi (*1961) entworfene Schultertasche gilt als die erste It-Bag der Welt. Besondere Berühmtheit erlangte sie durch die US-amerikanische Fernsehserie *Sex and the City* (1998–2004), in der die Protagonistin Carrie Bradshaw, gespielt von Sarah Jessica Parker (*1965), immer wieder mit verschiedenen Modellen dieser Tasche zu sehen ist. Seither hat sich das ikonische Accessoire fest in der Modewelt etabliert und wurde in unzähligen Materialien und Farben immer wieder neu interpretiert. ↓

150 Schultertasche, *Baguette*, Fendi, Italien, um 2000

Obermaterial: Pythonleder, gefärbt, Garn, Metall; Futter: Satin | ohne Tragriemen und Quaste: H: 14,5 cm, B: 28 cm, T: 8 cm | Inv.-Nr. 21546; Provenienz: Ankauf von Vestiaire Collective, Paris, 2024

151 Schultertasche, *Jackie 1961, Neon Flora*, Kollektion *Cruise 2019*, Gucci, Italien, 2019

Obermaterial: Canvas, bedruckt, Leder, Metall, vergoldet; Futter: Canvas | H: 22 cm, B: 33 cm, T: 9 cm | Inv.-Nr. 21548; Provenienz: Ankauf von Vestiaire Collective, Paris, 2024

Auch diese Tasche von Gucci hat eine berühmte Namensgeberin. Ursprünglich in den 1950er Jahren als *Constance* eingeführt, wurde das Modell später nach der ehemaligen First Lady Jacqueline Kennedy Onassis (1929–1994) benannt. Die *Jackie Bag* ist mittlerweile in zahlreichen Variationen und Interpretationen erhältlich. Diese Tasche mit markantem Kolbenverschluss wird von einem floralen Muster geschmückt, das auf den italienischen Künstler Vittorio Accornero (1896–1982) zurückgeht. ←

Erstmals 1999 vorgestellt und dann Teil der Frühjahr-/Sommer-Kollektion 2000, wurde die von John Galliano (*1960) entworfene *Saddle Bag* zu einem der bekanntesten Modelle des Hauses Dior. Ihr markantes, asymmetrisches Design ist – wie der Name andeutet – von einem Reitsattel inspiriert, wobei die Assoziation durch den „D"-Steigbügelriemen betont wird. In den frühen 2000er Jahren erlangte sie dank berühmter Trägerinnen wie Sarah Jessica Parker (*1965) in ihrer Rolle als Carrie Bradshaw oder Paris Hilton (*1981) Kultstatus als It-Bag. 2018 wurde die Tasche von der derzeitigen Dior-Chefdesignerin Maria Grazia Chiuri (*1964) neu interpretiert. Dieses Modell ist im markentypischen blauen Dior-Oblique-Muster durchgehend bestickt und mit dem Namenszug „CHRISTIAN DIOR" versehen. Sie kann sowohl als Schultertasche als auch in der Hand getragen werden. ←

152 Schultertasche, *Saddle Bag*, Christian Dior, Italien, vmtl. 2020er Jahre

Textil, Dior-Oblique-Stickerei, Metall | H: 20 cm, B: 26 cm, T: 6 cm | Inv.-Nr. 21549; Provenienz: Ankauf von Vestiaire Collective, Paris, 2024

Das auf hochwertige Lederwaren spezialisierte Luxusunternehmen Bottega Veneta ist bekannt für seine markante Intrecciato-Technik, bei der Lederbänder kunstvoll verflochten werden. Im Gegensatz zu anderen Marken verzichtet Bottega Veneta auf ein augenfälliges Logo bei seinen Modellen.

153 Schultertasche, *Padded Cassette*, Daniel Lee (Entwurf) für Bottega Veneta, Italien, 2020er Jahre

Leder, gepolstert und geflochten (sog. Intreccio-Leder), Metall | ohne Schulterriemen: H: 19 cm, B: 27 cm, T: 10 cm | Inv.-Nr. 21544; Provenienz: Ankauf von Vestiaire Collective, Paris, 2024

154 Gürteltaschen an einer Kette, Comtesse, Obertshausen, um 2000

Rosshaargewebe, Kalbleder, Metall | Taschen jeweils ca.: H: 8 cm, B: 9 cm, T: 5 cm | Inv.-Nr. 20569; Provenienz: Schenkung aus dem Nachlass von Ingeborg Kopp-Noack, Frankfurt am Main, 2000er Jahre

Erstmals auf dem Laufsteg in der Frühjahr-/ Sommer-Kollektion 2018 präsentiert, löste *Le Chiquito* von JACQUEMUS den Trend um die sogenannten Micro Bags aus. Das Modell mit dem markanten Griff avancierte zum Kultobjekt, das etwa von Stars wie Rihanna (*1988) oder Kim Kardashian (*1980) getragen wird. 2019 trieb Simon Porte Jacquemus (*1990), der hinter dem gleichnamigen Modelabel steht, den Hype auf die Spitze, als er ein weiteres Modell, in dem kaum mehr als ein paar Münzen Platz finden, launchte. ←

155 Handtasche mit abnehmbarem Schulterriemen, *Le Chiquito*, JACQUEMUS, Italien, 2024

Obermaterial: Kalbleder, Metall; Futter: Baumwolle | ohne Henkel: H: 9 cm, B: 12 cm, T: 5,5 cm | Inv.-Nr. 21537; Provenienz: Ankauf bei Mytheresa, Aschheim, 2024

Mit einem Rucksack aus schwarzem Pocone-Nylon revolutionierte Miuccia Prada (*1949) Mitte der 1980er Jahre, einer Zeit, in der aus hochwertigem Leder gefertigte Handtaschen als Inbegriff des Luxus galten, nicht nur das Familienunternehmen, sondern auch die Modewelt. Anfangs belächelt und noch ohne das als Logo fungierende charakteristische Metalldreieck, avancierte der leichte und strapazierfähige Rucksack zu einem begehrten Prestigeobjekt. Die ikonischen Taschen, die heute noch produziert werden, bestehen inzwischen aus Re-Nylon, einem recycelten Nylongewebe. →

Die *Lucent* von Bao Bao Issey Miyake zeichnet sich durch ihr futuristisches, geometrisches Design aus. Sie setzt sich aus dreieckigen PVC-Plättchen zusammen, die auf einer Nylonnetzstruktur montiert sind. Die auf diese Weise bewegliche Konstruktion verleiht der Oberfläche eine dynamische Dreidimensionalität und lässt die Tasche sich je nach Nutzung und darin untergebrachtem Inhalt anpassen. →

156 Shopper, *Lucent*, Bao Bao Issey Miyake, Japan, 2000er Jahre

PVC, Polyester, Nylon, Kunstleder | ohne Henkel: H: 34,5 cm, B: 34 cm, T: 1 cm | Leihgabe von Prof. Madeleine Häse, Offenbach am Main / Pforzheim

157 Rucksack, Prada, Italien, nach 2018

Obermaterial: Nylon (recycelt), Leder, Metall; Futter: Textil | ohne Riemen: H: 32 cm, B: 27 cm, T: 10 cm | Inv.-Nr. 21540;
Provenienz: Ankauf von Vestiaire Collective, Paris, 2024

immer dabei:

dabei:

UND MEHR ALS LEDER

178

Dem Material, aus dem eine Tasche gefertigt ist, kommt in vielfältiger Weise eine zentrale Bedeutung zu. So wird es häufig durch die Funktion der Tasche bestimmt, prägt jedoch zugleich ihre Ästhetik und gibt Aufschluss über den persönlichen Geschmack sowie den Lebensstil der Trägerin oder des Trägers.

Leder ist seit jeher eine der bevorzugten Ressourcen für die Taschenherstellung. Seine Eigenschaften wie hohe Belastbar- und Langlebigkeit sind besonders geeignet, um Dinge sicher verwahren und transportieren zu können. Darüber hinaus bietet es je nach Zurichtung eine Vielzahl von Gestaltungsmöglichkeiten wie Färben, Vergolden (Nr. 138) oder Prägen (Nr. 86, 89, 90). Prinzipiell kann jede Tierhaut gegerbt und zu Leder verarbeitet werden.[1] Während heutzutage überwiegend Häute als Nebenprodukte aus der Lebensmittelindustrie etwa von Rind oder Schaf verwendet werden, wurden traditionell lokal verfügbare Häute, beispielsweise Fischleder bei den Nanai (Nr. 180), genutzt. Exotische Lederarten wie von Krokodilen (Nr. 29), Schlangen (Nr. 172, 173, 174), Echsen oder Straußen (Nr. 106) sind seit Ende des 19. Jahrhunderts für die Fertigung von Accessoires besonders gefragt und gelten bis heute aufgrund ihrer Exklusivität als Statussymbole. Da die Bestände mancher Tierarten durch die exzessive Bejagung drastisch reduziert wurden, ist deren Verarbeitung mittlerweile streng reglementiert. Der Handel von Reptilienleder ist seit 1975 durch das Washingtoner Artenschutzübereinkommen CITES kodifiziert.[2] Danach dürfen die Häute von Echsen, Krokodilen und Schlangen nur verarbeitet werden, wenn sie nachweislich von einer Aufzuchtfarm stammen.

Frau mit Handtasche, um 1920

Aber auch andere Materialien tierischen Ursprungs wie Rohhaut (Nr. 159), Fell und Pelz (Nr. 163, 164) sowie Federn (Nr. 165) finden in der Taschenfertigung Anwendung. In der Zeitschrift *Queen* hieß es 1919:

„Die Taschen können mit dem Pelz Ihres Mantels abgestimmt werden, und sie lassen sich leicht aus Pelzresten von einem Kragen oder einem getragenen Mantel herstellen."[3]

Besonders exklusive Werkstoffe wie Schildpatt, Perlmutt (Nr. 64) und Elfenbein (Nr. 191) dienten vor allem im 19. und zu Beginn des 20. Jahrhunderts als Dekorelemente bei Accessoires.

[1] Gerben ist eine jahrtausendealte Technik, die sich durch die Wahl der Gerbmittel und die Prozessdauer in verschiedene Verfahren unterteilt. Die ältesten sind die mineralische Alaun-, die pflanzliche Loh- und die auf Fetten und Tran basierende Sämischgerbung. Im 19. Jh. wurde mit der Chromgerbung ein Verfahren auf Basis von Mineralsalzen entwickelt, das die Gerbzeiten verkürzte und die industrielle Ledererzeugung ermöglichte. Siehe für weiterführende Informationen Gall 1974, 1.10.
[2] Legal gehandelte Reptilienhäute werden mit Plombe und Artenschutzfahne des Internationalen Reptillederverbandes (IRV) gekennzeichnet. Diese geben mittels eines Nummerncodes Aufschluss über die Herkunft der verarbeiteten Häute.

[3] Zitiert nach Wilcox 2017, S. 85, übersetzt von der Autorin.

Gewebe aus Wolle, Seide (Nr. 56, 78) oder Rosshaar (Nr. 113) ergänzen die Vielfalt der verwendeten Textilien in der Taschenfertigung.

Neben tierischen werden seit Jahrhunderten ebenfalls pflanzliche Rohstoffe zur Herstellung und Dekoration von Taschen und Tragebehältnissen eingesetzt. Materialien wie Weide, Stroh, Holz und Bast überzeugen durch Flexibilität und Langlebigkeit und können beispielsweise geflochten (Nr. 19) oder gehäkelt (Nr. 102) werden. Vor allem Textilien aus Pflanzenfasern wie Leinen, Baumwolle (Nr. 23) und Jute (Nr. 24) sind weit verbreitet. Die Verarbeitung von Fruchtkernen und -schalen (Nr. 169, 199) veranschaulicht besonderen Einfallsreichtum und handwerkliches Geschick.

In Notzeiten führten Ressourcenknappheit und Rationierung von Leder und Metall – sie waren vorrangig dem Militär vorbehalten – zu kreativen Designs. Vermehrt kamen einfache Textilien, Pappe (Nr. 98) oder ungewöhnliche Rohstoffe wie Tiermagen (Nr. 158) zum Einsatz. Diese Lösungen waren nicht nur Ausdruck von Mangelwirtschaft, sondern spiegeln gleichermaßen Anpassungsfähigkeit und Kreativität in schwierigen Zeiten wider. Die Verwendung von Papier und Pappe war nicht unüblich. Im frühen 19. Jahrhundert wurden Pappe sowie Pappmaché – aus gemahlenem Papier, vermischt mit Kreide oder Ton – für Taschenkorpusse in Form gepresst.[4]

Tasche aus der kompletten Haut eines Gürteltiers, 1950

Elemente aus Metall sind im Taschendesign essenziell und bieten etwa als Reissverschlüsse, Schlösser und Beschläge sowohl Funktionalität als auch dekorative Möglichkeiten. Metallrahmen und -bügel verliehen Taschen über Jahrhunderte hinweg Stabilität; bereits im Mittelalter wurden sie für Gürtel- und sodann für Bügeltaschen (Nr. 4, 7, 13) genutzt. Für robuste Arbeits-, Reise- und später Handtaschen waren sie substanziell (Nr. 32, 105, 136). Die zumeist aus Silber oder Stahl gefertigten Châtelaines ersetzten kurzzeitig sogar die Tasche in der Frauengarderobe. Im 19. Jahrhundert waren Modelle aus feinem Eisendrahtgeflecht (Nr. 73, 74) sowie aus metallenem Maschengewebe begehrt. Die in ihren Formaten eher kleinen Objekte dienten überwiegend als Abendtaschen (Nr. 75, 76, 77, 93). Neben Glasperlentaschen waren jene aus Stahl- und Aluminiumperlen (Nr. 69) in den 1920er Jahren

[4] Die ursprünglich aus dem asiatischen Raum stammende Pappmaché-Technik fand im 17. Jh. über Frankreich in Europa Verbreitung. Im Zuge der Industrialisierung erlebte sie im 19. Jh. eine Blütezeit, da Pappmaché dann effizienter und kostengünstiger produziert werden konnte. Es wurde für eine Vielzahl von Produkten angewandt. Vgl. Eijk 2004, S. 175.

gefragt. Eine Sonderform stellt die Minaudière (Nr. 81) , eine Art modisches Metalletui, dar.[5] Bis heute sind die Modelle von Paco Rabanne, die erstmalig in den 1960er Jahren aufkamen und bei denen der Korpus von Metallplättchen und -scheiben gebildet wird, beliebt.

Durch Innovationen im Bereich chemischer Produktionsverfahren fanden im 20. Jahrhundert vermehrt synthetische Materialien Eingang in die Taschenherstellung. Frühe Kunststoffe wie Bakelit boten kostengünstige Alternativen zu edlen Naturstoffen wie Schildpatt oder Elfenbein. Besonders populär für die Fertigung von Kleidung und Accessoires ist bis heute die Lederimitation aus Kunstleder. Dieses besteht aus einer textilen Trägerschicht wie Polyester oder Baumwolle und einer einseitigen Beschichtung aus PVC oder PUR, deren Oberfläche sich beliebig strukturieren lässt – zum Beispiel, um das Narbenbild von Leder nachzuahmen.[6] In jüngerer Zeit ist die Nachfrage nach Werkstoffen aus erneuerbaren Rohstoffen gestiegen, was zur Entwicklung von Kunstledern mit biobasierten Füllstoffen beispielsweise aus Kaktus (Nr. 170) oder Obstabfällen (Nr. 199) führte. Kunststoffe werden aber nicht nur zur Imitation oder als Lederalternative eingesetzt. Sie haben sich seit Mitte des 20. Jahrhunderts als fortschrittliches und modernes Material fest im Taschendesign etabliert.[7] Selbst die Modezeitschrift *Vogue* empfahl 1949, eine gut gemachte Kunststofftasche einem Produkt aus minderwertigem Leder vorzuziehen.[8] Nach wie vor günstig in der Produktion, bieten sie Freiheit in der Formgebung und ermöglichen kreative Entwürfe etwa in Hartplastik (Nr. 100, 101, 114),[9] aber auch aus Geweben wie Nylon (Nr. 125, 157) oder Tyvek (Nr. 167). Letztere sind vor allem aufgrund ihres geringen Eigengewichts für die Taschenfertigung relevant.

Mit größer werdendem ökologischem Bewusstsein gewinnen in den letzten Jahrzehnten verstärkt recycelte Ressourcen an Bedeutung (Nr. 121, 166). Ebenso werden im Sinne des Upcyclings nicht mehr genutzte Abfallprodukte in neuwertige umgearbeitet. Hier hat die Schweizer Firma FREITAG eine Vorreiterrolle eingenommen, indem sie aus gebrauchten LKW-Planen individuelle und langlebige Taschen herstellt (Nr. 118).

Schauspielerin Claudia Cardinale am Set des Films *Careless*, 1961

[5] Siehe für metallene Taschen und Châtelaines aus dem 19. Jh. und frühen 20. Jh. etwa Holzach 2008.
[6] Als Kunstleder werden alle lederähnlichen Materialien bezeichnet, die nicht auf eine natürlich gewachsene Tierhaut zurückgehen. Lederfaserstoff (Lefa), ein Verbundmaterial aus Lederresten und Bindemitteln, wird ebenfalls zu den Kunstledern gezählt. Siehe zu Kunstlederarten beispielsweise BJ 2014 I und II. In den 1950er und 1960er Jahren wurden nicht nur Lederstrukturen nachempfunden. Taschen aus synthetischen Materialien wiesen ebenso geprägte Stroh-, Leinen-, oder Bambustexturen auf. Vgl. Wilcox 2017, S. 105 sowie Eijk 2004, S. 221.
[7] Kunststoffprodukte waren für breitere Bevölkerungsschichten erschwinglich und ermöglichten den Zugang etwa zu modischen Accessoires. Mit ihnen wurde Konsum und Wohlstand in der Nachkriegsgesellschaft assoziiert. Siehe dazu Marciniec 2008, S. 54.
[8] Vgl. Foster 1982, S. 77.
[9] Siehe zu Taschen aus Acryl Marciniec 2008.

Ausstellungsansicht
immer dabei: UND MEHR ALS LEDER

immer dabei:

DIE TASCHE

Ausstellungsansicht
immer dabei: UND MEHR ALS LEDER

Rindleder ist das weltweit am häufigsten ge-
nutzte Leder, da Rindfleisch global konsumiert
wird und somit ausreichend Rohhäute für die
Lederproduktion anfallen. Die Verarbeitung von
Rindermägen hingegen ist selten. Tiermagen-
leder kann aus den Mägen von Wiederkäuern,
besonders vom Rind (Netzmagen und Pansen),
gewonnen werden und zeichnet sich durch eine
markante, dreidimensionale Wabenstruktur
aus. Aufgrund der geringen Größe der Mägen
müssen für ein Produkt zumeist mehrere
Stücke miteinander vernäht werden. In Zeiten
der Ressourcenknappheit wurde Rindermagen-
leder, wie bei dieser Tasche, als Lederersatz-
material verwendet. ↑

158 Handtasche, Deutschland, 1945

Rindermagenleder, Spaltleder, Metall | ohne Henkel: H: 24 cm,
B: 30 cm, T: 10 cm | Inv.-Nr. T650; Provenienz: Schenkung von
Friedrich von Olnhausen, Frankfurt am Main, 1945/65

Bei der hier gezeigten Tasche handelt es sich um eine Parfleche der Crow aus den Nördlichen Plains Nordamerikas. Sie wurde aus einem einzigen Stück Rohhaut vom Bison in Form gefaltet. Solche Taschen fanden sowohl für die Aufbewahrung und den Transport von Lebensmitteln als auch von persönlichen Gegenständen Verwendung. Charakteristisch für diesen Taschentyp ist die flächendeckende, farbenfrohe Bemalung mit geometrischen Mustern. Die verwendeten Farben und Formen sind visueller Ausdruck der Identität und variieren in ihrer Symbolik je nach Gemeinschaft. ↑

159 Parfleche der Crow, Nördliche Plains, Nordamerika, um 1870

Rohhaut (Bison), bemalt | H: 32 cm, B: 70,5 cm, T: 10 cm | Inv.-Nr. 9240; Provenienz: Ankauf von Christof Drexel, München, 1949

160 Schultertasche, León, Mexiko, 1980er Jahre

Obermaterial: Gürteltierleder (Neunbinden-Gürteltier, lat. Dasypus novemcinctus), Tierpräparat, Leder, Metall, Rheinkiesel, Garn; Futter: Textil; Spiegelglas | H: 22 cm, B: 28 cm, T: 14 cm | Inv.-Nr. 19071; Provenienz: Schenkung von J. Heidemann, Seeheim-Jugenheim, 2001

Der Beutel der Dogon ist aus einem ganzen Ziegenbalg gefertigt. Die Leibesöffnungen des Tieres wurden mit Ausnahme des Halses dafür verschlossen. Zu welchem Zweck er gedacht war, ist nicht mit Sicherheit zu bestimmen. Beutel dieser Art dienten in einigen Regionen Afrikas zum Transport und zur Aufbewahrung von Flüssigkeiten wie Wasser oder Milch. Das hier gezeigte Exemplar weist keine Gebrauchsspuren auf und ist vermutlich unbenutzt. →

161 Beutel der Dogon, Bandiagara-Felsmassiv, Mali, vor 1977

Ziegenbalg, Lederflecken, bemalt | H: 75 cm, B: 32 cm, T: 24 cm | Inv.-Nr. 12780; Provenienz: Ankauf in Bandiagara, Mali, auf einer Expedition durch Dr. Gisela Völger für das Deutsche Ledermuseum, Offenbach am Main, 1977/78

162 Tabaksbeutel, Plains, Nordamerika, 1850/67

Iltisbalg, Leder, Rohhaut, Glasperlen, Perlenstickerei (Lazy Stitch), Quillstickerei (Verflechtung), Eisenblechhülsen, Baumwollgewebe oder Wolle | H: 53,5 cm, B: 14,5 cm, T: 4,5 cm | Dauerleihgabe des Weltkulturen Museums, Frankfurt am Main, Inv.-Nr. E0488

Die Verwendung farbenfroher Vogelfedern als Zierelemente in der westlichen Mode war bereits Ende des 19. und zu Beginn des 20. Jahrhunderts populär. Äußerst begehrt waren die exotischen Federn von Paradiesvögeln, Straußen, Marabus und Pfauen. Letztere wurden häufig für Accessoires wie Fächer und insbesondere für Kopfschmuck, wie etwa Hüte und federgeschmückte Stirnbänder, verarbeitet. Auch das Dekor dieser Tasche besteht aus fächerförmig angebrachten Federn des Pfaus sowie anderer Vogelarten. →

Faszinierend und befremdlich zugleich sind die Handtaschenmodelle, deren extravagante Dekorelemente aus Tierpräparaten bestehen. Die hier gezeigte Tasche wurde aus dem Fell der Kopfpartie eines Ozelots gefertigt. Ähnlich wie beim Leoparden erfreute sich das Ozelotfell aufgrund seiner markanten Musterung großer Beliebtheit und galt als Symbol für Luxus und Exklusivität. Beginnend mit den 1950er Jahren erreichte die Nachfrage nach Ozelotfellen, insbesondere für die Herstellung von Mänteln, in den 1960er und 1970er Jahren ihren Höhepunkt. Nur durch Handelsverbote konnte die Art vor dem Aussterben geschützt werden. ↑

163 Abendtasche, o. O., um 1910

Obermaterial: Ozelotpelz, Tierpräparat, Kupferlegierung, Rips, Kordel; Futter: Satin | ohne Trageschnur: H: 17,5 cm, B: 18 cm, T: 3,5 cm | Inv.-Nr. 18831; Provenienz: Ankauf von Gloria Brigitte Brinkmann, Wiesbaden, 2000

164 Henkeltasche, Fa. Walter Steiger, Italien, 1997

Obermaterial: Kuhfell, bedruckt, Leder, Metall; Futter: Textil | ohne Henkel: H: 24 cm, B: 31 cm, T: 12,5 cm | Inv.-Nr. 18119; Provenienz: Ankauf durch den Förderkreis des Deutschen Ledermuseums e.V. von der Fa. Walter Steiger, Frankfurt am Main, 1997

165 Handtasche, vmtl. Deutschland, Mitte des 20. Jh.

Obermaterial: Pfauenfedern und Federn weiterer Vogelarten, Kunstleder, Kupferlegierung; Futter: Kunstleder | ohne Henkel: H: 21,5 cm, B: 27 cm, T: 8,5 cm | Inv.-Nr. 17005; Provenienz: Schenkung von Barbara Ernst, Frankfurt am Main, 1996

166 Handtasche, Ulrike Petri, Hamburg, 2002

Kunststofffolie (recycelt), wattiert, gesteppt, Metall | ohne Henkel: H: 24 cm, B: 33 cm, T: 11 cm | Inv.-Nr. 20657;
Provenienz: Ankauf oder Schenkung von Ulrike Petri, Hamburg, 2011

167 Shopper, *Bree Fashion Week Bag AW 19* (offizielle Tasche der Mercedes-Benz Fashion Week Berlin 2019), Bree Collection, Hamburg, 2019

Tyvek, Kunststoff, Metall | ohne Henkel: H: 48 cm, B: 34 cm, T: 2 cm | Inv.-Nr. 21366; Provenienz: Schenkung der Fa. Bree Collection, Hamburg, 2019

Das Hamburger Label BELEAF fertigt vegane und nachhaltige Accessoires aus Laub. Für diese werden ausschließlich herabgefallene Blätter des Teakbaumes genutzt, um ein innovatives lederähnliches Material zu gewinnen. Die Verarbeitung gleicht dabei dem Prozess des Papierrecyclings. Nach dem Einweichen und Einfärben mit natürlichen Mineralfarben werden die ursprünglich bräunlichen Blätter abgeschöpft, mit Zellstoff mehrfach gepresst und schließlich mit einer dünnen Wachsschicht auf Polyactid-Basis versehen. Die Struktur und Maserung der verwendeten Blätter bleiben dabei erkennbar. →

168 Shopper, *SHOP LEAF,* BELEAF, Hamburg, 2020

Teakblätter, Zellstoff, Kunstwachs, Textil, Metall | ohne Henkel: H: 28,5 cm, B: 48,5 cm, T: 14 cm | Inv.-Nr. 21416; Provenienz: Ankauf von der Fa. BELEAF, Bonn, 2020

Hunderte von Apfelkernen bilden den Korpus und den Henkel dieses außergewöhnlichen Täschchens. Die Fruchtkerne wurden dafür durchbohrt, aufgefädelt und zu einer fünfeckigen Tasche mit Überschlag gearbeitet. Applizierte Maiskörner dienen als Dekor. Solche kleinteiligen, sehr aufwendig gefertigten Arbeiten wurden vor allem von Frauen der höheren Gesellschaft zum Zeitvertreib in Handarbeit hergestellt.

169 Handtasche, Europa, um 1900

Apfelkerne, Maiskörner | ohne Henkel: H: 17 cm, B: 15,5 cm, T: 2 cm | Inv.-Nr. 19204; Provenienz: unbekannt

170 Tasche mit abnehmbaren Schulterriemen, *Kaktus Tasche 3in1*, Zulma Lavado und Patrick Reh (Entwurf) für Moda Natura, Berkheim 2023

Obermaterial: sog. Kaktusleder, Metall; Futter: PET (recycelt) | ohne Riemen: H: 16,5 cm, B: 24,5 cm, T: 2 cm | Inv.-Nr. 21542; Provenienz: Schenkung von Zulma Lavado, Moda Natura, Frankfurt am Main, 2024

Während die Vorderseite des ungewöhnlichen Tabaksbeutels aus einer im Schnitzdekor verzierten Kokosnussschale besteht, ist der eigentliche lederne Beutel zur Aufbewahrung des Tabaks auf der Rückseite der Schale angebracht. ↓

171 Tabaksbeutel (Tabakoire), Japan, Meiji-Zeit, Ende des 19. Jh.

Kokosnussschale, geschnitzt, Leder, Hirschleder (Somegawa), gefärbt, Seidenschnur, geflochten | H: 11,5 cm, B: 11 cm, T: 3 cm | Inv.-Nr. 7025; Provenienz: Ankauf von Erna Lissa-Lind, Berlin, 1939

172 Handtasche, Goldpfeil, Offenbach am Main, 1946

Obermaterial: Anacondaleder, Metall; Futter: Veloursleder, Textil | ohne Henkel: H: 27 cm, B: 29 cm, T: 10 cm | Inv.-Nr. T1417; Provenienz: Schenkung aus dem Goldpfeil-Archiv, 1970er Jahre

173 Handtasche, o. O., um 1965

Pythonleder, Metall | ohne Henkel: H: 17,5 cm, B: 22,5 cm, T: 10,5 cm | Inv.-Nr. 14349; Provenienz: Schenkung von Maria S., Offenbach am Main, vor 1989

174 Handtasche, vmtl. Deutschland, um 1960/70

Obermaterial: Schlangenleder (Bocourts Wassertrugnatter), Metall; Futter: Leder | ohne Henkel: H: 21,5 cm, B: 26 cm, T: 11,5 cm | Inv.-Nr. 18531; Provenienz: Schenkung von Gisela Fritsche, Steinberg (Dietzenbach), 1998

175 Schultertasche, *Georgia*, Wandler, Italien, 2020

Obermaterial: Kalbleder, Schlangenlederprägung, gefärbt, Metall; Futter: Kalbleder, Veloursleder | ohne Henkel: H: 14,5 cm, B: 24 cm, T: 10 cm | Inv.-Nr. 21409; Provenienz: Ankauf bei Mytheresa, Aschheim, 2020

Ähnlich wie Animal Prints finden Reptilien Prints, die die charakteristische Hautzeichnung und Schuppenstruktur von Schlangen, Echsen oder Krokodilen imitieren, in der Mode großen Anklang. Luxuslabels wie Wandler werben explizit damit, dass sie keine echten Reptilienleder verwenden, sondern die Häute als Nebenprodukte aus der Fleischindustrie beziehen. Diese auffällige Tasche ist aus Kalbleder gefertigt, das durch Prägen und Bedrucken mit einer Pythonleder-Optik versehen wurde. ↑

176 Handtasche, Goldpfeil, Offenbach am Main, um 1940

Obermaterial: Krokodilleder (Hornback), gefärbt, Metall; Futter: Veloursleder, Textil | ohne Henkel: H: 27,5 cm, B: 27,5 cm, T: 9,5 cm | Inv.-Nr. T1410; Provenienz: Schenkung aus dem Goldpfeil-Archiv, 1970er Jahre

Aufgrund der markanten Optik der Haut-
maserung sowie der Färbung und Musterung
des Panzers waren Meeresschildkröten in
der Vergangenheit sehr beliebt. Während im
19. Jahrhundert vor allem Schildpatt, die
flachen Hornschuppen des Rückenschildes,
für modische Accessoires wie Taschen oder
kleine Geldbörsen ein begehrtes Material
darstellte, ist die hier gezeigte Tasche aus
Schildkrötenleder gefertigt. Mit dem Inkraft-
treten des Washingtoner Artenschutzüber-
einkommens wurden Meeresschildkröten
unter internationalen Schutz gestellt. Der
Handel mit aus ihnen gefertigten Produkten
ist seitdem verboten. ↑

177 Schultertasche, o. O., 1971/73

Obermaterial: Schildkrötenleder (Grüne Meeresschildkröte,
sog. Suppenschildkröte, Syn. Chelonia mydas), glanzgestoßen,
gelackt, Leder, Metall; Futter: Taft | ohne Tragriemen: H: 17 cm,
B: 25,5 cm, T: 8,5 cm | Inv.-Nr. 21524; Provenienz: Schenkung
von I. Krebs, 2010

178 Handtasche, Goldpfeil, Offenbach am Main, 1946

Obermaterial: Fischleder (Seewolf), Metall; Futter: Textil | ohne Henkel: H: 22 cm, B: 24,5 cm, T: 4 cm | Inv.-Nr. 1420;
Provenienz: Schenkung aus dem Goldpfeil-Archiv, 1970er Jahre

Die Abendtasche im Art-déco-Stil besticht durch die Verbindung von exklusivem Material mit eleganter Formgebung. Der mittlere Teil der Vorderseite ist aus Perlrochenleder (Galuchat) gefertigt, das entweder fein geschliffen oder, wie hier, ungeschliffen verarbeitet werden kann, wodurch die charakteristische körnige Struktur erhalten bleibt. Dekorative Messingakzente verleihen diesem Modell eine luxuriöse Note und unterstreichen die klare, geometrische Form. Die Tasche wurde am Handgelenk getragen, indem die Hand durch die Schlaufe geführt wurde – eine typische Gestaltung für Abendtaschen in jener Zeit. →

179 Abendtasche, Europa/USA, vmtl. um 1930/40

Obermaterial: Perlrochenleder, ungeschliffen, Leder, Messing; Futter: Textil | ohne Schlaufe: H: 20,5 cm, B: 18 cm, T: 7,5 cm | Inv.-Nr. 14865; Provenienz: Ankauf von Jutta Göpfrich, Offenbach am Main, 1990

180 Beutel der Nanai, Südostsibirien, vor 1914

Fischleder (Lachs), gefärbt und bemalt | H: 30,5 cm, B: 14,5 cm, T: 7 cm | Inv.-Nr. 11166; Provenienz: Ankauf von Alfred Klinkmüller, Berlin, 1961

Das Leben der am Amur in Ostsibirien beheimateten Nanai ist stark durch den Fischfang geprägt; insbesondere der Lachs stellt als Nahrungsquelle sowie als Material zur Anfertigung von Kleidung und Gebrauchsgegenständen eine lebensnotwendige Ressource dar. Seit Jahrhunderten wird die Herstellung und Verarbeitung von Lachsleder von der indigenen Ethnie tradiert. Je nach Lachsart unterscheiden sich Beschaffenheit und Farbe des dünnen, jedoch strapazierfähigen und elastischen Fischleders. Typisch ist die farbenfrohe Verzierung mit spiralförmigen und floralen Ornamenten, die die kulturelle Bedeutung und Naturverbundenheit der Nanai widerspiegelt, so auch bei dem hier gezeigten Beutel. ←

immer dabei:

MADE IN OFFENBACH

200

Offenbach am Main blickt auf eine lange Tradition in der Lederwarenfertigung zurück, deren Anfänge bis in das ausgehende 18. Jahrhundert zurückreichen, als sich erste Portefeuille-Betriebe im Offenbacher Raum etablierten und auf die Fertigung von Kleinlederwaren wie Etuis und Schatullen spezialisierten.[1] In der Folgezeit entwickelte sich die Stadt zu einem bedeutenden Zentrum für hochwertiges Lederhandwerk. Im 19. Jahrhundert stieg die Nachfrage nach Leder und Lederprodukten stetig, was zu einer differenzierteren Produktpalette führte. Neben Futteralen und Brieftaschen wurden fortan Portemonnaies, Necessaires, Fotoalben und Schuhe in großer Vielfalt produziert. Der Ausbau der Eisenbahn begünstigte Ende des Jahrhunderts insbesondere die Herstellung von Reisegepäck, während Handtaschen erst um die Jahrhundertwende zu einem dominierenden Artikel wurden. Ab Mitte des 19. Jahrhunderts erlebte das Offenbacher Lederwarengewerbe dann einen beispiellosen Aufschwung.[2] Besonders handwerklich ausgerichtete Klein- und Mittelbetriebe prägten die Struktur der Lederwarenbranche, die bald auch die lederproduzierende Industrie und Zulieferfirmen nach Offenbach zog. Die Vielfalt ledererzeugender und -verarbeitender Betriebe reichte von Gerbereien über Schuhfabriken und Portefeuille-Herstellern bis hin zu Fachbetrieben der Lederpressung und -vergoldung sowie Färbereien.[3]

Diese wirtschaftliche Prosperität bedingte den Ausbau bestehender Betriebe ebenso wie zahlreiche Firmengründungen.[4] Ein herausragendes Beispiel ist die 1856 von Ludwig Krumm eröffnete Portefeuille-Fabrik, später unter dem Namen Goldpfeil bekannt,[5] die sich zunächst auf Geldbörsen und Brieftaschen, sodann auch auf Reisegepäck und Handtaschen fokussierte. Um 1900 avancierte das Unternehmen zum bedeutendsten Großbetrieb in Offenbach am Main und beschäftigte circa 600 Personen in Fabrik und Heimarbeit.[6] Desgleichen wurden mit F. Hammann 1864, Rieth & Kopp 1886 und Seeger 1889 weitere renommierte Offenbacher Lederwarenhersteller gegründet. Während Karl Seeger seine Fabrikation auf Reisegepäck aus-

[1] Siehe ausführlich zur Geschichte des Offenbacher Ledergewerbes Jäger 1992.
[2] Dazu trugen vor allem die günstigen Produktionsbedingungen bei, etwa durch den Einsatz von Heimarbeitenden aus dem Umland besonders bei Kleinlederwaren, die Attraktivität des Standorts aufgrund der Gewerbefreiheit Offenbachs im Gegensatz zum benachbarten Frankfurt am Main, aber auch die nahe Lage zu dieser Messestadt, die gute überregionale und internationale Absatz- und Handelsmöglichkeiten bot.
[3] Siehe zur Entwicklung der Lederindustrie in Offenbach Jäger 1992, S. 38 ff. sowie zur Schuhindustrie ebd., S. 46 ff.
[4] In der vorliegenden Publikation werden auch Taschen weiterer, in der Stadt bzw. im Kreis Offenbach ansässiger Firmen präsentiert, die in diesem Kapitel nicht explizit Erwähnung finden. Ein Anspruch auf Vollständigkeit wird nicht erhoben – weder in Bezug auf aktuell existente, noch ehemalige Unternehmen. Vielmehr soll anhand der abgebildeten Objekte hier ein exemplarischer Einblick in die Vielfalt der Offenbacher Lederwaren geboten werden.
[5] In den 1920er Jahren erfolgte die Umwandlung des Familienbetriebs in eine Aktiengesellschaft, in den 1930er Jahren die Einführung des Markennamens Goldpfeil.
[6] Vgl. Jäger 1992, S. 37 sowie Eberhardt 1982, S. 122.

richtete, konzentrierten sich Alois Rieth und Albert Kopp früh auf die Handtaschenherstellung.

Um eine breitere Kundschaft zu erreichen, wurden neben Luxusartikeln vermehrt auch Konsumwaren in größerem Umfang hergestellt.[7] Die Teilnahme an Industrie- und Weltausstellungen förderte den Export,[8] der vor dem Ersten Weltkrieg rund 75 Prozent der Produktion ausmachte, und stärkte den internationalen Ruf Offenbachs als Zentrum hochwertiger Lederwaren. Dank hoher Exportzahlen, etwa nach Großbritannien, Russland und in die USA, erlangten Lederwaren aus Offenbach Weltruhm:

„Die Bestellungen lauteten gar nicht mehr auf eine bestimmte Zahl, es blieb den Fabrikanten überlassen, so viel zu liefern, als sie herstellen konnten."[9]

Anfang des 20. Jahrhunderts war Offenbach am Main zu ‚der' deutschen Lederstadt aufgestiegen. In keiner anderen Stadt des Deutschen Reiches wurden vergleichbar viele Häute verarbeitet.[10]

Der Erste Weltkrieg beeinflusste die Nachfrage nach Lederwaren erheblich, auch da die Auslandsmärkte wegfielen. Die Produktion wurde weitgehend auf kriegsrelevante und militärische Ausrüstungsgegenstände umgestellt.[11] Nach Kriegsende erholte sich die Branche jedoch schnell und erreichte in den 1920er Jahren ihren Höhepunkt. Zeitgleich vollzog sich eine strukturelle Veränderung: Während zuvor die großen Betriebe in der Stadt ansässig waren, verlagerten sich viele Produktionsstätten verstärkt in den Kreis Offenbach und das nähere Umland. Schon seit den 1870er Jahren hatte sich dort allmählich eine potente Hausindustrie entwickelt, die zunächst für die Offenbacher Unternehmen arbeitete.[12] Nunmehr nahm die Zahl der selbständigen Lederwarenbetriebe im Umland von Offenbach deutlich zu mit der Konsequenz zahlreicher Neugründungen etwa in Bieber, Hausen, Obertshausen, Heusenstamm oder Rodgau.[13] Beispiele hierfür sind Picard, das 1928 vom Feintäschner Martin Picard gemeinsam mit seinen Söhnen Alois und Edmund in Obertshausen ins Leben gerufen wurde und bis heute in vierter Generation geführt wird, sowie das Lederwarenunternehmen, das 1929 von Adolf D. Kopp,

[7] Vgl. Gall 1974, 1.50.
[8] Vgl. ebd. Bei der Hessischen Gewerbeausstellung 1879 wurde etwa ein Design von Goldpfeil mit einer Goldmedaille prämiert. Gleichzeitig boten die Ausstellungen eine Plattform, um über technische Neuerungen zu informieren. Vgl. Jäger 1992, S. 33.
[9] Hager 1905, S. 12. Zugleich führten die hohe Exportproduktion und die wachsende Abhängigkeit vom Weltmarkt zu einer stärkeren Krisenanfälligkeit. Dies zeigte sich zum Beispiel beim Börsenkrach 1873, der in Deutschland zur Großen Depression führte und in der Offenbacher Portefeuille-Industrie kurzzeitig Entlassungen zur Folge hatte. Mitte der 1880er Jahre verzeichneten die Hersteller wieder Aufwärtstendenzen. Siehe dazu Jäger 1992, S. 33 f.

[10] Dies spiegeln auch die Mitgliedszahlen des Verbandes der Portefeuiller und Ledergalanteriearbeiter von 1908 wider. Von 3.542 Mitgliedern entfielen allein 2.650 auf den Offenbacher Bezirk, während der nächstgrößere Produktionsstandort Berlin 670 Mitglieder aufwies. Vgl. ebd., S. 38.
[11] Vgl. Jäger 1992, S. 53. Siehe zur Portefeuille-Industrie während des Ersten Weltkriegs, ebd., S. 53 ff.
[12] Aufgrund der Expansion der Lederwarenindustrie in der zweiten Hälfte des 19. Jh. reichte das Arbeitspotenzial in Offenbach nicht mehr aus. Die Unternehmen griffen verstärkt auf Arbeitskräfte aus dem Umland zurück. Besonders die Beschäftigung von Heimgewerbetreibenden erwies sich als lukrativ, da die Löhne auf dem Land niedriger waren und

gleichzeitig Betriebskosten sowie Sozialabgaben eingespart werden konnten. Die Lederwarenfertigung eignete sich optimal für Heimarbeit, weil sie überwiegend in Handarbeit erfolgte. Die Heimarbeiterinnen und Heimarbeiter produzierten zumeist für einen Auftraggeber, der die benötigten Rohstoffe bereitstellte. Die Arbeit fand in der eigenen Wohnstätte oder in deren Nähe statt, häufig mit Unterstützung von Familienmitgliedern. Vgl. ebd., S. 53 sowie S. 56 ff.
[13] Die Arbeitnehmerzahlen in der Stadt und den ehemaligen Heimarbeitergebieten hatten sich 1930 angeglichen, wobei im Umland deutlich mehr Firmen ansässig waren. Offenbach übernahm vermehrt neue Aufgaben als Vermittler für das Lederwarenindustriegebiet, insbesondere im

ab 1953 unter dem Markennamen Comtesse bekannt, ebenfalls in Obertshausen gegründet wurde.

Das Design von Lederwaren gewann immer mehr an Bedeutung, da sich die Hersteller von konventionellen Produkten abheben wollten. Neben der Qualität wurde auch die Gestaltung modischer Accessoires zu einem entscheidenden Faktor. Um den gestiegenen Ansprüchen gerecht zu werden, gingen einige Unternehmen Kooperationen mit Entwerfern der Technischen Lehranstalten in Offenbach, der heutigen Hochschule für Gestaltung Offenbach, ein. Seeger arbeitete etwa in der Produktgestaltung mit Prof. Ludwig Enders zusammen, während Goldpfeil Leo Schumacher, einen späteren Professor an den Technischen Lehranstalten Offenbach, als verantwortlichen Künstler für die Kollektionen sowie als Vorstandsmitglied einsetze.[14] Auch die Einführung des Markennamens Goldpfeil sowie des Firmenlogos, ein goldener Pfeil auf grünem Grund, markierte eine Abkehr von der bisherigen Praxis, Produkte lediglich als Offenbacher Lederwaren zu vermarkten.[15]

Hanns Hubmann, Herstellung von Lederhandtaschen in Offenbach am Main, 1946

Diese Herkunftsbezeichnung galt bis dahin vor allem im Ausland als Qualitätsmerkmal. Das Exportgeschäft war von zentraler Bedeutung, da es weiterhin einen großen Absatzmarkt darstellte. Goldpfeil beispielsweise exportierte bis in die 1930er Jahre circa 90 Prozent seiner Produktion und etablierte sich dadurch als Weltmarke. Zusätzlich fertigte das Unternehmen Produkte im Auftrag anderer Firmen, wie etwa für das amerikanische Kosmetikunternehmen Elizabeth Arden (Nr. 30). Auch Seegers hochwertige Produktpalette, die in den 1930er Jahren vor allem Reisegepäck, Aktenmappen und Necessaires umfasste, war international erfolgreich.[16]

Die exklusiven Lederprodukte der beiden Unternehmen Goldpfeil und Seeger wurden auf den Weltausstellungen in Paris 1937 (Nr. 185) sowie in Brüssel 1958 jeweils mit Goldmedaillen ausgezeichnet.[17] Bei letzterer trat mit Comtesse ein weiterer Akteur aus der Offenbacher Lederwarenbranche in Erscheinung, dessen Design ebenfalls mit einer Goldmedaille prämiert wurde.

Rohstoff- und Absatzhandel. Vgl. ebd., S. 60 f.
[14] Vgl. http://www.seeger.com/?page_id=105 (15.01.2025), sowie Eberhardt 1982, S. 122.
[15] Vgl. ebd.
[16] Vgl. Handbuch der Leder-Industrie 1937, S. 122.
[17] Designs von Goldpfeil wurden darüber hinaus 1964 auch auf der Kalifornischen Handelsmesse mit einer Goldmedaille prämiert.

Kronprinzessin Masako mit einer Tasche von Comtesse in Begleitung des Kronprinzen Naruhito, 1993

Comtesse spezialisierte sich auf die Herstellung von Taschen aus edlen Materialien wie Krokodil- und Straußenleder sowie aus Rosshaargewebe. Die Marke verkörperte höchste Qualität und zeitlose Eleganz und etablierte sich im Luxussegment. Ab den 1960er Jahren erfreute sie sich insbesondere auf dem asiatischen Markt großer Beliebtheit (Nr. 196); eigene Boutiquen, darunter 1983 die erste Filiale in Tokio, wurden eröffnet.

Ebenso konzentrierte sich Goldpfeil zunehmend exklusiv auf den hochpreisigen Markt und stellte mit der Zeit die Fertigung von mittelpreisigen Produkten ein. Das Unternehmen entwarf neben eigenen Kollektionen auch Lizenzproduktionen für renommierte Modehäuser wie Christian Dior (Nr. 103) und Designerinnen wie Jil Sander (Nr. 110). In den 1980er Jahren betrieb es weltweit Filialen an exklusiven Standorten, darunter an der Fifth Avenue in New York. Die Taschen der Luxusmarke standen für erstklassige Handwerkskunst und galten lange Zeit international als Statussymbol.

Seeger agierte nach wie vor im Premiumsegment und produzierte in den 1980er Jahren etwa exklusive Gepäckserien für Automobilkonzerne wie Lamborghini, Porsche, BMW und Mercedes, bevor das Unternehmen 1992 vom Luxusgüterhersteller Montblanc übernommen und unter Montblanc Leather zunächst fortgeführt wurde.[18]

Aber auch in den mittleren Preissegmenten erhielt die Offenbacher Lederwarenindustrie nach dem Zweiten Weltkrieg Auftrieb.[19] Die Branche profitierte vom Marshallplan, dem Wirtschaftsförderungsprogramm der USA, und nahm an der allgemeinen wirtschaftlichen Aufschwungsphase der Bundesrepublik teil. Es wurden erneut hochwertige Lederwaren produziert, die neben klassischen Modellen wie den Krokodilleder-Handtaschen (Nr. 83, 84) auch durch innovative Designs hervortraten. Ein Beispiel dafür ist der Lederwarenhersteller F. Michaelis Nachfolger. Die Sammlung des Deutschen Ledermuseums bewahrt vor allem Modelle aus den 1950er Jahren, die sich unter anderem durch Materialkombinationen von Leder und Kunststoff sowie teilweise

[18] Die Produktion verblieb weiterhin in Offenbach. Nach einem Inhaberwechsel im Jahr 2009 wurde der Markenname Karl Seeger durch die Lübecker Beteiligungsgesellschaft Stalhof Industriekapital AG wieder eingeführt, das Unternehmen allerdings 2011 endgültig aufgelöst. Die Rechte am Markennamen gingen 2012 an die SEEGER Lederwaren International Ltd. in Hongkong.
[19] Bereits 1946 wurde in Räumlichkeiten des Deutschen Ledermuseums ein *Leathergoods Store* eingerichtet, in dem Offenbacher Lederwaren an US-Soldaten und Angehörige verkauft wurden. Aus der Verkaufsausstellung *Lederwarenindustrie und Marshallplan* von 1949 entstand ein Jahr später die erste Offenbacher Lederwarenfachmesse. Die Internationale Lederwaren Messe (ILM) findet seitdem zweimal jährlich in Offenbach statt und feiert 2025 ihr 75-jähriges Jubiläum.

ungewöhnliche Formgebungen auszeichnen (Nr. 189, 190). Ebenso bemerkenswert sind die Taschenmodelle, die der traditionsreichen Firma Rieth & Kopp zugeschrieben werden. Sie treten durch ihre klare Formgebung, raffinierte Verschlüsse und eine Vielfalt an eingesetzten Materialien hervor und knüpfen an das elegante Design der Vorkriegszeit an (Nr. 191, 192, 193, 194).

In den 1970er Jahren erlebte die Offenbacher Lederwarenbranche einen tiefgreifenden Strukturwandel. Der internationale Wettbewerb und die zunehmende Globalisierung bedingten Produktionsverlagerungen ins Ausland und später zahlreiche Betriebsschließungen. Steigende und günstigere Importe machten den lokal teurer produzierten Waren verstärkt Konkurrenz. Viele Unternehmen, die einst zu den führenden der Branche gehörten, mussten schließlich aufgeben. Mit den Insolvenzen der traditionsreichen Luxustaschen-Hersteller Goldpfeil und Comtesse, die zuletzt beide zum Luxusartikel-Konzern EganaGoldpfeil gehörten, fanden nach der Jahrhundertwende auch die einstigen Flaggschiffe hochwertiger Taschen und Leder-Accessoires der Offenbacher Lederwarenindustrie ein Ende.[20]

Werbung von Comtesse in Kooperation mit der Parfümmarke 4711

Heutzutage führt das Gewerbe in Offenbach eher ein Nischendasein; nur wenige Unternehmen haben überlebt. Eines davon ist PICARD Lederwaren aus Obertshausen. Obgleich mittlerweile ein Großteil der Produktion ins Ausland verlagert wurde, ist das Stammwerk weiterhin im Kreis Offenbach angesiedelt.[21] Die breite Produktpalette des heute von Georg Picard geleiteten Traditionsunternehmens umfasst klassische und modische Handtaschen, Kleinlederwaren, Businesstaschen und Reisegepäck. Ferner ist das Handwerk vereinzelt in kleinen, lokalen Ledermanufakturen erhalten. Die seit 1864 bestehende F. Hammann Fabrik feiner Lederwaren wird inzwischen in der fünften Generation als Familienbetrieb geführt und zählt zu den letzten Traditionsbetrieben, die weiterhin in Offenbach am Main fertigen. Das Unternehmen ist für die Herstellung von Kleinlederwaren und Reise-Accessoires bekannt, die in Handarbeit in der eigenen Manufaktur entstehen.

[20] In den 1990er Jahren kam es zu mehreren Führungswechseln; Goldpfeil fusionierte 1998 zu dem EganaGoldpfeil-Konzern. Nach einer Umstrukturierung, die teilweise die Verlagerung der Produktion ins Ausland umfasste, wurde 2008 Insolvenz angemeldet. Die Fun Fashion Vertrieb GmbH (Tchibo) erwarb die Markenrechte und verkaufte Goldpfeil-Produkte bis 2011. Nach dem Konkurs des EganaGoldpfeil-Konzerns 2008 wurde Comtesse vom Schweizer Modeunternehmen Akris übernommen, das es wiederum 2019 an die Stalhof Industriekapital AG verkaufte. 2020 meldete Comtesse Insolvenz an. Vgl. Schiebe 2020.
[21] 1976 wurde das erste Zweigwerk in Tunesien eröffnet. Seit 1995 werden Produkte der Firma in Bangladesch nach deutschen Qualitäts- und Sozialstandards sowie seit 2011 in der Ukraine gefertigt.

In den letzten Jahren wird das Erbe der Offenbacher Lederwarenproduktion von Designlabels bewahrt, die auf das handwerkliche Können, die Materialkenntnis und das tradierte Know-how der Region setzen.[22] Ebenso spielen Aspekte wie Nachhaltigkeit vermehrt eine Rolle. Lokale Produktion, hochwertige Materialien und ein verantwortungsvoller Umgang mit Ressourcen fördern die Wertschätzung für Handwerk und langlebige Produkte.

Die handgefertigten Taschen und Accessoires des 2015 von Lisa Frisch und Katharina Pfaff gegründeten Frankfurter Labels frisch Beutel werden in Offenbach am Main durch erfahrene Feintäschnerinnen in einem traditionsreichen Familienbetrieb gefertigt. Die Entwürfe fallen durch eine schlichte Formgebung sowie die Verwendung kontrastreicher Materialkombinationen auf (Nr. 198). Das Label setzt auf nachhaltige Materialien wie Leder, Kork und neuerdings sogenanntes Apfelleder (Nr. 199). Die regionale Produktion mit kurzen Transportwegen ist ein zentraler Bestandteil der Firmenphilosophie.

Das bekannteste unter ihnen ist das international agierende, gleichwohl regional in Offenbach am Main produzierende Taschenlabel TSATSAS, das 2012 von Esther und Dimitrios Tsatsas gegründet wurde. Die zeitlosen Designs zeichnen sich durch eine klare, reduzierte Formensprache sowie durch höchste Materialqualität aus, wobei Nachhaltigkeit und Langlebigkeit der Produkte im Fokus stehen. Alle Entwürfe entstehen im Frankfurter Atelier, während die Fertigung in Handarbeit in der Werkstatt von Dimitrios' Vater Vassilios Tsatsas in Offenbach erfolgt. Kollaborationen mit kreativen Persönlichkeiten, die eine gemeinsame Designphilosophie von Funktionalität, Ästhetik und den Blick für Details teilen, bereichern die Kollektion (Nr. 200). Seit 2014 ist TSATSAS regelmäßig auf der Paris Fashion Week vertreten und trägt maßgeblich dazu bei, den Ruhm des Offenbacher Lederwarengewerbes neu zu beleben.[23]

[22] Aber auch Lederwarenhersteller außerhalb der Region haben Offenbach als Produktionsstandort für sich entdeckt; so gründete etwa die im rheinland-pfälzischen Kirn ansässige Firma BRAUN BÜFFEL 2022 eine zweite inländische Manufaktur in Offenbach am Main und beschäftigt dort erfahrene Personen aus dem Feintäschnerhandwerk. Vgl. Sommer 2023.

[23] Das Deutsche Ledermuseum widmete dem Label zum 10-jährigen Bestehen 2022 die umfangreiche Ausstellung *TSATSAS. Einblick. Rückblick. Ausblick*. Siehe für ausführliche Informationen die Begleitpublikation zur Ausstellung Florschütz 2022.

Ausstellungsansicht
immer dabei: MADE IN OFFENBACH

181 Handtasche mit abnehmbarem Schulterriemen, Kollektion *Jazz*, Goldpfeil, Offenbach am Main, 1988

Obermaterial: Leder, ausgeschnitten und unterlegt, Metall; Futter: Textil | ohne Griff und Schulterriemen: H: 20 cm, B: 28 cm, T: 4,5 cm | Inv.-Nr. 14924; Provenienz: Schenkung der Fa. Goldpfeil, Offenbach am Main, 1990

Diese Reisetasche ist vom Reisegepäck des 19. Jahrhunderts inspiriert, einer Zeit, in der man noch mit der Postkutsche unterwegs war. Zum 125-jährigen Jubiläum des Lederwarenunternehmens Goldpfeil im Jahre 1981 wurde eine limitierte Sonderedition aufgelegt. Alle vier Gepäckstücke der *1856*-Kollektion sind von Hand gefertigt und von der Form über das Material bis hin zum Futter und den Beschlägen nach den Vorbildern der Gründerjahre gestaltet. Jedes Modell trägt ein handgraviertes nummeriertes Messingoval und ist auf 199 Exemplare limitiert. Die hier gezeigte Dachbügel-Tasche ist innen in drei Fächer unterteilt. →

182 Reisetasche, limitierte Spezial-Edition *Gold-Pfeil 1856* zum 125-jährigen Bestehen, Goldpfeil, Offenbach am Main, 1981

Obermaterial: Samt, Leder, Metall; Futter: Textil | ohne Henkel: H: 35 cm, B: 57 cm, T: 30 cm | Inv.-Nr. T2317; Provenienz: Schenkung der Fa. Goldpfeil, Offenbach am Main, 1982

183 Schultertasche, Serie *Caracciola*, Goldpfeil, Offenbach am Main, 1985

Leder, Metall, Textil | ohne Schulterriemen: H: 25 cm, B: 27 cm, T: 10 cm | Inv.-Nr. 14406; Provenienz: Schenkung aus dem Goldpfeil-Archiv, vor 1989

Die besondere Raffinesse der 1937 auf der Pariser Weltausstellung mit einer Goldmedaille ausgezeichneten Tasche besteht in der Art und Weise, wie sie geöffnet beziehungsweise geschlossen wird. So dient die durch einen ovalen Metallring geführte Trageschlaufe zugleich als Verschluss der Tasche. →

184 Henkeltasche, Goldpfeil, Offenbach am Main, 1975

Obermaterial: Rindleder, Metall, Kunststoff; Futter: Textil | ohne Henkel: H: 36 cm, B: 36 cm, T: 6 cm | Inv.-Nr. 13864; Provenienz: Schenkung der Fa. Goldpfeil, Offenbach am Main, 1982

185 Handtasche, Heinrich Unseld (Entwurf) für Goldpfeil, Offenbach am Main, vor 1937

Obermaterial: Kalbleder, Metall; Futter: Leder | ohne Schlaufe: H: 20 cm, B: 26,5 cm, T: 4 cm | Inv.-Nr. T27; Provenienz: Schenkung der Fa. Goldpfeil, Offenbach am Main, 1937

186 Shopper, PICARD Lederwaren, Mukatschewo, Ukraine, 2024

Obermaterial: Rindleder, goldpigmentiert mit nachträglicher Handbearbeitung für den Vintage Effekt, Metall, nickelfrei mit Gold Plating; Futter: Polyester (recycelt) | ohne Henkel: H: 30 cm, B: 45 cm, T: 14 cm | Leihgabe der PICARD Lederwaren GmbH & Co. KG, Obertshausen

187 Rucksack, Fa. F. Hammann, Offenbach am Main, 2024

Obermaterial: Loden, Stierleder, Stahl; Futter: Veloursleder | ohne Riemen: H: 35 cm, B: 33 cm, T: 17 cm | Leihgabe von F. Hammann, Fabrik feiner Lederwaren, Offenbach am Main

188 Handtasche, Seeger Lederwaren, Offenbach am Main, vmtl. 1970er Jahre

Obermaterial: Leder, Metall; Futter: Leder | ohne Griff: H: 27 cm, B: 27 cm, T: 17,5 cm | Inv.-Nr. 21223; Provenienz: Schenkung von Caren Schulz, Moers, 2014

189 Handtasche, Fa. F. Michaelis Nachfolger,
Offenbach am Main, 1958

Maroquin, Acrylglas, Metall | ohne Henkel: H: 10,5 cm, D: 27 cm |
Inv.-Nr. T1835; Provenienz: Archiv der Fa. F. Michaelis
Nachfolger, nach 1958

190 Schultertasche, Fa. F. Michaelis Nachfolger, Offenbach am Main, 1952

Obermaterial: Leder (beschichtet), Messing; Futter: Textil | ohne Henkel: H: 12,5 cm, B: 26 cm, T: 6 cm | Inv.-Nr. T453; Provenienz: Schenkung der Fa. F. Michaelis Nachfolger, Offenbach am Main, 1952/55

191 Unterarmtasche, Rieth & Kopp, Offenbach am Main, 1931

Obermaterial: Saffianleder, Elfenbein, Holz; Futter: Textil |
H: 15 cm, B: 25,5 cm, T: 5 cm | Inv.-Nr. T2457; Provenienz:
Schenkung der Lederwarenfabrik Rieth & Kopp, Offenbach
am Main, 1974

192 Handtasche, Rieth & Kopp, Offenbach am Main, um 1950

Obermaterial: Leder, Narbenprägung, Messing; Futter: Textil |
mit Griff: H: 20,5 cm, B: 24 cm, T: 5,5 cm | Inv.-Nr. T2428;
Provenienz: Schenkung der Lederwarenfabrik Rieth & Kopp,
Offenbach am Main, 1974

193 Abendtasche, Rieth & Kopp, Offenbach am Main, 1930

Obermaterial: Saffianleder, Metall; Futter und Einrichtung: Taft, Leder, Spiegelglas | ohne Griff: H: 18 cm, B: 24 cm, T: 4 cm | Inv.-Nr. T2411; Provenienz: Schenkung der Lederwarenfabrik Rieth & Kopp, Offenbach am Main, 1974

Ausstellungsansicht
immer dabei: MADE IN OFFENBACH

194 Handtasche, Rieth & Kopp, Offenbach am Main, vmtl. 1960

Obermaterial: Textil, bedruckt, Leder, Metall; Futter: Textil | ohne Griff: H: 18 cm, B: 19 cm, T: 4 cm | Inv.-Nr. T2400;
Provenienz: Schenkung der Lederwarenfabrik Rieth & Kopp, Offenbach am Main, 1974

195 Henkeltasche, Serie *When Angels Travel*, Comtesse, Obertshausen, um 2000

Obermaterial: Kalbleder, Metall, Kunststoff; Futter: Textil | ohne Henkel: H: 24,5 cm, B: 35,5 cm, T: 14 cm | Inv.-Nr. 21499; Provenienz: Schenkung von Christiane Dittmar-Steciuk, Bad Homburg vor der Höhe, 2023

196 Handtasche, Comtesse, Obertshausen, 2002/03

Rosshaargewebe, Kalbleder, Folienvergoldung, Metall, feuervergoldet | ohne Griff: H: 14 cm, B: 18 cm, T: 7 cm | Inv.-Nr. 19571; Provenienz: Schenkung der Fa. Comtesse, Obertshausen, 2003

Zum Kundenstamm von Comtesse zählen zahlreiche Mitglieder internationaler Königs- und Adelshäuser, darunter Prinzessin Madeleine von Schweden (*1982) und die japanische Kaiserin Masako (*1963), die dieses Modell noch als Kronprinzessin anlässlich ihrer Hochzeit 1993 trug. Für die Fertigung der extravaganten Rosshaar-Accessoires wurden die langen Schweife mongolischer Pferde verarbeitet. Dazu wurden die Naturfasern zunächst sorgfältig von Hand nach Dicke sortiert, gekämmt sowie eingefärbt, um sie anschließend zu verweben. Die hohe Handwerkskunst, Rosshaar zu verarbeiten, beherrschen nur wenige, was die Exklusivität dieses Materials und der daraus gefertigten Taschen unterstreicht. ←

197 Handtasche, Comtesse, Obertshausen, 2. Hälfte
des 20. Jh.

Obermaterial: Krokodilleder, glanzgestoßen, Metall; Futter:
Leder, Taft | ohne Henkel: H: 22,5 cm, B: 25,5 cm, T: 7,5 cm |
Inv.-Nr. 21527; Provenienz: Schenkung von Bernhard Heberer,
Heusenstamm, 2023

Ausstellungsansicht
immer dabei: MADE IN OFFENBACH

198 Bauchtasche, *ERDE*, frisch Beutel,
Offenbach am Main, 2020

Obermaterial: Glattleder, Rauleder; Gurt: Baumwolle; Schnalle:
Metall | ohne Gurt: H: 12 cm, B: 34 cm, T: 10 cm | Inv.-Nr. 21407;
Provenienz: Schenkung von frisch Beutel, Frankfurt am Main,
2020

Mit dem Aufkommen von Laptops galt es, einen neuen Taschentyp im Business-Segment speziell für den sicheren Transport von Computern zu konzipieren. Der verstellbare Tragriemen dieser Laptoptasche ist abnehmbar, sodass die Tasche auch als reine Laptophülle verwendet werden kann. Sie besteht aus veganem, sogenanntem Apfelleder, das aus Obstabfällen wie Schale und Apfelgehäuse von Plantagen in Südtirol gewonnen wird. Der Trester wird pulverisiert, mit Polyurethan vermischt und auf Baumwollcanvas aufgetragen. Das Material ist in seinen Eigenschaften lederähnlich; es kann gefärbt und wie bei diesem Modell geprägt werden. →

199 Laptoptasche, *PANTHER*, frisch Beutel,
Offenbach am Main, 2024

Obermaterial: sog. Apfelleder, teilweise geprägt, gepolstert,
Metall; Futter: Textil | ohne Schulterriemen: H: 23,5 cm, B: 33 cm,
T: 7 cm | Inv.-Nr. 21545; Provenienz: Schenkung von frisch
Beutel, Frankfurt am Main, 2024

Mit der Tasche *931* griff TSATSAS einen Entwurf des Industrie- und Produktdesigners Dieter Rams (*1932) auf. Rams entwarf die Handtasche in den 1960er Jahren für seine Frau Ingeborg und ließ sie in Offenbach am Main fertigen. Zu dieser Zeit stand er mit dortigen Lederwarenfirmen für die Herstellung von Etuis für Braun Rasierapparate in Kontakt. Die Tasche blieb bis zur Veröffentlichung durch TSATSAS im Jahr 2018 ein Unikat. Mit Ausnahme eines zusätzlichen Schulterriemens und eines Reißverschlussfaches im Inneren der Tasche ist diese nach dem Originalentwurf von 1963 produziert. →

200 Handtasche, *931*, Dieter Rams und TSATSAS, Offenbach am Main, Entwurf 1963/Edition 2018

Obermaterial: Kalbleder; Futter: Lammnappa | ohne Henkel: H: 16 cm, B: 24,5 cm, T: 7,5 cm | Inv.-Nr. 21405; Provenienz: Schenkung von TSATSAS, Esther und Dimitrios Tsatsas, Frankfurt am Main, 2019

201 Schultertasche, *MERAL K*, TSATSAS, Offenbach am Main, 2024

Obermaterial: Kalbleder, Messing (recycelt); Futter: Lammnappa | ohne Schulterriemen: H: 35 cm, B: 40 cm, T: 12 cm | Inv.-Nr. 21541; Provenienz: Schenkung von TSATSAS, Esther und Dimitrios Tsatsas, Frankfurt am Main, 2024

Objekte der Begierde

Was macht Taschen begehrenswert? Bei der Suche nach zeitgemäßen Antworten ließen sich die Studierenden des Studiengangs Accessoire Design an der Hochschule Pforzheim von Exponaten der vielfältigen Sammlung des Deutschen Ledermuseums inspirieren. Sie beschäftigten sich mit den vielschichtigen Bedeutungsebenen des Begriffes ‚Begierde' und seinen linguistischen Ableitungen – Gier, Begehren, Begehrlichkeit, Neugierde sowie Aufbegehren – und verbanden diese mit schier unendlichen gestalterischen Möglichkeiten. Dabei hinterfragten sie tradierte Vorstellungen, kulturelle Muster und gesellschaftlich konstruierte Erwartungen.

Taschen zu entwerfen, bedeutet das Erkennen unterschiedlicher Bedürfnisse und Ansprüche und setzt die Fähigkeit zur Aufmerksamkeit, Beobachtung und Reflexion voraus. Die jungen Designschaffenden konzipierten zukunftsweisende Taschen, die Begierde nicht nur als persönliches Verlangen nach ästhetischer Anziehungskraft interpretieren, sondern auch als eine komplexe Dynamik, die von sozialen und kulturellen Einflüssen geprägt ist. Einige verstehen Taschen als Mittel der Subversion und Dekonstruktion von Geschlechts- und Machtverhältnissen, die es den Menschen ermöglichen, traditionelle Normen zu überwinden, stereotype Rollenbilder zu lockern und alternative Identitäten auszudrücken. Andere ermutigen dazu, Taschen als Ausdruck von Selbstbestimmung und Autonomie aufzufassen und als Medium zur Befreiung und Ermächtigung zu betrachten.

Die von den Kuratorinnen, Dr. Inez Florschütz und Leonie Wiegand, für die Ausstellung **immer dabei: DIE TASCHE** ausgewählten Arbeiten zeigen eine Bandbreite zum Thema ‚Begierde' anhand von Taschen mit überraschender Formensprache, die aus ungewöhnlichen Materialien und mit innovativen Techniken gefertigt wurden – mit Silhouetten poetischer Anmut, die eine empathische Resonanz hervorrufen, über Modelle mit emotionaler Radikalität und Witz, die provozieren – bis hin zu visionären Prototypen, die Unbekanntes und Rätselhaftes experimentell erkunden.

Prof. Madeleine Häse

Tasche, *crazy*, Kollektion *Elysium*, Inna Hofsäss, Hochschule Pforzheim, 2024

Tempoverschluss, Taschenschutzhüllen, Brillengestelle, Draht, Pompons | H: 77 cm, B: 43 cm, T: 25 cm | Leihgabe von Inna Hofsäss

Reizüberflutung: Entertainment von morgens bis abends, als lebten wir in einer Spielzeugwelt. Die Grundmaterialien der Tasche sind vorhandene Gegenstände, die nach Gebrauch meist entsorgt werden. Verpackungen und Brillengestelle wurden vor der Vernichtung bewahrt, in Einzelteile zerlegt, verformt und für diese Tasche wiederverwendet.

Tasche, *T1LX*, Kollektion *(Shui)*, Lucy Mundahl, Hochschule Pforzheim, 2024

Latex 0,35, Kuhleder | D: 32 cm; T: 12,5 cm | Leihgabe von Lucy Mundahl

Die Tiefsee: Ein unerforschtes Reich. Menschliche Begierde nach dem Unbekannten. Schönheit im Rätselhaften. Semitransparenter Latex wird zur Tasche, die an im Eis gefangene Methanblasen erinnert.

Tasche, Kollektion *bemmer*, Samuel Bemmer, Hochschule Pforzheim, 2024

Leder | H: 25 cm, B: 20 cm, T: 10 cm | Leihgabe von Samuel Bemmer

Rohkristalle: Kleine Tasche inspiriert von kristallinen Strukturen, gefertigt aus weichem, gleich nach der Gerbung ausgemustertem Leder, das individuell handgefärbt wurde. Zipp-Pull aus Sterlingsilber mit Turmalin.

Tasche, *Home Bag*, Kollektion *Emotional Network*,
Melissa Falkenstein, Hochschule Pforzheim, 2024

Filz, Merinowollgarn, Wollgarn | ohne Henkel:
H: 32 cm, B: 42 cm, T: 25 cm | Leihgabe von
Melissa Falkenstein

Desire: Ohne ein Zuhause ist es unmöglich,
ein glückliches Leben zu führen. Filzabfälle
der Industrie aus hochwertiger Wollmischung
wurden zu einer ‚vernetzten Tasche der Ge-
wissheit' verarbeitet.

Tasche, Kollektion *fusion*, Emely Lambrecht,
Hochschule Pforzheim, 2024

Leder, Patronenknöpfe | H: 75 cm, B: 60 cm,
T: 5 cm | Leihgabe von Emely Lambrecht

Wertschätzung und Wertigkeit: Das für die Tasche
verwendete Ziegenleder wurde in seiner ursprüng-
lichen Form belassen, um Verschnitt zu vermeiden.
Metallknöpfe ermöglichen individuelle Form-
anpassungen und fördern die Interaktion von
Mensch und Objekt.

Tasche, Kollektion *Wuchern*, Valentin Pfab, Hochschule Pforzheim, 2024

Vegetabil und chromgegerbtes Leder | H: 30 cm, B: 22 cm, T: 30 cm | Leihgabe von Valentin Pfab

Wandelbarkeit: Die außergewöhnliche Silhouette und das rote Leder unterstreichen den organischen Charakter der Tasche, die ihre Form verändern und das Füllvermögen erweitern kann.

Tasche, Kollektion *Inside Out*, Mohammad Jarad, Hochschule Pforzheim, 2024

Albbüffelleder | H: 46 cm, B: 54,5 cm, T: 3,5 cm | Leihgabe von Mohammad Jarad

Stilvolle Neugier: Mit geometrischer Präzision werden ineinandergreifende organische Formen aus robustem Albbüffelleder geschnitten, sodass kein Rest des wertvollen Materials verschwendet wird. Universelles Schwarz bietet zeitlose Neutralität.

Gürteltasche, *Tactical Belt*, Kollektion *ROWZY*, Rosalie Schele, Hochschule Pforzheim, 2024

Canvas, Twill, Metall | Gürtel geschlossen: B: 7 cm, T: 2,5 cm, D: 30 cm; drei Gürteltaschen: verschiedene Maße | Leihgabe von Rosalie Schele

Make Love Not War: Die taktische, utilitaristische Gürteltasche, vollständig mit Blumenmotiven bedruckt, steht für Gedanken des Pazifismus und des Friedens. Denn Frieden ist das, was wir alle wollen.

Tasche, Kollektion *Protestare!,* Alexander Sauther,
Hochschule Pforzheim, 2024

Leder, Messing, Lederfaserstoff, Kunststoffpolster,
Siebdruckfarbe | ohne Griff und Schulterriemen:
H: 11 cm, B: 21 cm, T: 8 cm | Leihgabe von
Alexander Sauther

Imagine a better future: Selbstverfasste Texte sind
mit roter Farbe auf ungefärbtes Leder gedruckt.
Wie Blut auf Haut wird die Verletzung von Würde
und Rechten sichtbar gemacht. Robustes und
reparaturfreudiges Design begleitet progressive
Proteste – solange, bis es nichts mehr gibt, für
das noch gekämpft werden muss.

Tasche, *Shell,* Kollektion *Impearlfection,* Ann-Katrin Stetter,
Hochschule Pforzheim, 2024

Plastik, Organza, Perlen | H: 24 cm, B: 27 cm, T: 10 cm |
Leihgabe von Ann-Katrin Stetter

Schönheit im Unvollkommenen: Perfektion, die nicht in Makellosigkeit liegt,
sondern in Einzigartigkeit. Tasche aus tiefgezogenem transparentem Kunst-
stoff, zartem Organza und eigener ‚Perlenzucht'.

Tasche, *3.70PP*, Kollektion *PENpALS*, Ida Opel, Hochschule Pforzheim, 2024

Kuhleder, Ziegenleder, Eichenholz | H: 39 cm, B: 52 cm, T: 8 cm | Leihgabe von Ida Opel

Mail-Art: Tiefblaue Kugelschreiber-Tinte auf Papier inspirierte zur (Brief)tasche aus Leder mit funktionalem Brieföffner-Verschluss. Zeit, romantisch zu sein und Briefe zu schreiben – detailliert oder ‚brief‘.

Bibliografie

Anderson 2011
Anderson, Robert: Fifty Bags that Changed the World, aus der Reihe: The Design Museum Fifty, hg. von Design Museum, London 2011.

Beyer 2008
Beyer, Vera: Treue Begleiter in der Arbeitswelt. Die Funktionstasche für Beruf und Schule, in: Packen. Wühlen. Tragen. Die Tasche – Vom Transportmittel zum Fetischobjekt, Ausst.-Kat. Schauplätze Ratingen und Engelkirchen, hg. von Landschaftsverband Rheinland, Rheinisches Industriemuseum, Oberhausen 2008, S. 33–39.

Blanc 2005
Blanc, Monique: Ceremonial Bags, in: Carried Away. All About Bags, Ausst.-Kat. Musée de la Mode et du Textile Paris, hg. von Farid Chenoune, Paris und New York 2005, S. 206–227.

Bohus 1986
Bohus, Julius: Sportgeschichte. Gesellschaft und Sport von Mykene bis heute, München 1986.

Braun-Ronsdorf 1956
Braun-Ronsdorf, Margarete: Zur Geschichte der Herrentasche, in: Ciba-Rundschau, Nr. 129, Die Tasche, 1956, S. 4–13.

Burman und Fennetaux 2020
Burman, Barbara und Fennetaux, Ariane: The Pocket. A Hidden History of Women's Lives, New Haven und London 2020.

Chatelle 2005 I
Chatelle, Ménéhould du: The Carpetbag: Packing the Essential, in: Carried Away. All About Bags, Ausst.-Kat. Musée de la Mode et du Textile Paris, hg. von Farid Chenoune, Paris und New York 2005, S. 126–134.

Chatelle 2005 II
Chatelle, Ménéhould du: Money Bags, in: Carried Away. All About Bags, Ausst.-Kat. Musée de la Mode et du Textile Paris, hg. von Farid Chenoune, Paris und New York 2005, S. 230–246.

Chatelle und Stoltz 2005
Chatelle, Ménéhould du und Stoltz, Marc: Bag of Professionals, in: Carried Away. All About Bags, Ausst.-Kat. Musée de la Mode et du Textile Paris, hg. von Farid Chenoune, Paris und New York 2005, S. 184–197.

Cremer 2005
Cremer, Wolfgang: Kulturgeschichtliches zum Tabakgenuss, in: Rauch-Zeichen. Kultur- Regionalgeschichtliches zum Tabakgenuss, Ausst.-Kat. Clemens-Sels-Museum, hg. von Christiane Zangs im Auftrag der Stadt Neuss, Neuss 2005, S. 7–90.

Désveaux 2005
Désveaux, Emmanuel: Native American Bags, in: Carried Away. All About Bags, Ausst.-Kat. Musée de la Mode et du Textile Paris, hg. von Farid Chenoune, Paris und New York 2005, S. 292–299.

Dimt und Dimt 1980
Dimt, Gunter und Dimt, Heidelinde: Führer durch die Ausstellung und Werkkatalog, in: Schnupfen & Rauchen. Tabakgenuß im Wandel der Zeiten, Ausst.-Kat. Linzer Schloßmuseum, OÖ. Landesmuseum, Kat.-Nr. 106, Linz 1980.

Eijk 2004
Eijk, Femke van: Bags, Sacs, Tassen, u. a., Amsterdam 2004.

Florschütz 2022
TSATSAS. Einblick, Rückblick, Ausblick, Ausst.-Kat. Deutsches Ledermuseum, hg. von Inez Florschütz, Deutsches Ledermuseum, Stuttgart 2022.

Foster 1982
Foster, Vanda: Bags and Purses. The Costume Accessories, hg. von Aileen Ribeiro, London 1982.

Gall 1970 I
Gall, Günter: Das Portemonnaie, Sonderdruck des Deutschen Ledermuseum Offenbach/Main mit freundlicher Genehmigung der BASF, in: Die BASF, 20. Jahrgang, Oktober 1970.

Gall 1970 II
Gall, Günter: Die Handtasche. Gedanken zu ihrer Definition und geschichtlichen Entwicklung, Manuskript, einsehbar Bibliothek Deutsches Ledermuseums, Offenbach am Main 1970.

Gall 1974
Gall, Günter: Deutsches Ledermuseum, Katalog, Heft 1: Leder, Bucheinband, Lederschnitt, Handvergoldung, Lederwaren, Taschen, Offenbach am Main 1974.

Goubitz 2009
Goubitz, Olaf: Purses in Pieces. Archaeological Finds of Late Medieval and 16th-Century Leather Purses, Pouches, Bags and Cases in the Netherlands, Zwolle 2009.

Gouédo 2005
Gouédo, Catherine: Bags: the Archaeological Evidence, in: Carried Away. All About Bags, Ausst.-Kat. Musée de la Mode et du Textile Paris, hg. von Farid Chenoune, Paris und New York, S. 178–181.

Gottfried 2008
Gottfried, Claudia: Reisetaschen und Gepäck. Leicht und stabil, in: Packen. Wühlen. Tragen. Die Tasche – Vom Transportmittel zum Fetischobjekt, Ausst.-Kat. Schauplätze Ratingen und Engelkirchen, hg. von Landschaftsverband Rheinland, Rheinisches Industriemuseum, Oberhausen 2008, S. 15–21.

Großmann 2010
Reisebegleiter – mehr als nur Gepäck, Ausst.-Kat. Germanisches Nationalmuseum, hg. von G. Ulrich Großmann, Germanisches Nationalmuseum, Nürnberg 2010.

Handbuch der Leder-Industrie 1937
Handbuch der Leder-Industrie, Band IV: Lederwarenfabriken, Berlin 1937.

Heil 2008 I
Heil, Jasmin: Einkaufstüten. Helfer im Konsumzeitalter, in: Packen. Wühlen. Tragen. Die Tasche – Vom Transportmittel zum Fetischobjekt, Ausst.-Kat. Schauplätze Ratingen und Engelkirchen, hg. von Landschaftsverband Rheinland, Rheinisches Industriemuseum, Oberhausen 2008, S. 9–13.

Heil 2008 II
Heil, Jasmin: Die Handtasche. Accessoire der modernen Frau, in: Packen. Wühlen. Tragen. Die Tasche – Vom Transportmittel zum Fetischobjekt, Ausst.-Kat. Schauplätze Ratingen und Engelkirchen, hg. von Landschaftsverband Rheinland, Rheinisches Industriemuseum, Oberhausen 2008, S. 45–51.

Holzach 2008
Galante Begleiter. Vom Metalltäschlein bis zur Garnkugel. Accessoires vom 19. Jahrhundert bis in die 1920er Jahre, Ausst.-Kat. Schmuckmuseum Pforzheim, hg. von Cornelie Holzach, Schmuckmuseum Pforzheim, Schorndorf 2008.

Jäger 1992
Jäger, Wolfgang: Vom Handwerk zur Industrie. Die Entstehung und Entwicklung des Ledergewerbes in Offenbach am Main, Festschrift zum 75jährigen Bestehen des Deutschen Ledermuseums mit dem angeschlossenen Deutschen Schuhmuseum, am 13. März 1992, Offenbach am Main 1992.

Joannis 2019
Joannis, Claudette (Hg.): C'est dans la poche! L'histoire du porte-monnaie, Ausst.-Kat. Monnaie de Paris, Dijon 2019.

Kregeloh 2010 I
Kregeloh, Anja: Vom Felleisen zum Trekkingrucksack – Gepäck für Fußreisen, in: Reisebegleiter – mehr als nur Gepäck, Ausst.-Kat. Germanisches Nationalmuseum, hg. von G. Ulrich Großmann, Germanisches Nationalmuseum, Nürnberg 2010, S. 61–68.

Kregeloh 2010 II
Kregeloh, Anja: Reisetaschen im Handgepäck, in: Reisebegleiter – mehr als nur Gepäck, Ausst.-Kat. Germanisches Nationalmuseum, hg. von G. Ulrich Großmann, Germanisches Nationalmuseum, Nürnberg 2010, S. 69–77.

Lang und Thomson 2021
Lang, Frank und Thomson, Christina: Tüten aus Plastik. Eine deutsche Alltags- und Konsumgeschichte, München 2021.

Lang 2021 I
Lang, Frank: Plastiktüten in großen Auflagen, in: Lang, Frank und Thomson, Christina: Tüten aus Plastik. Eine deutsche Alltags- und Konsumgeschichte, München 2021, S. 20–27.

Lang 2021 II
Lang, Frank: Plastiktüten und Umwelt, in: Lang, Frank und Thomson, Christina: Tüten aus Plastik. Eine deutsche Alltags- und Konsumgeschichte, München 2021, S. 70–73.

Lange 2008 I
Lange, Maja: Gepäck für die Walz, die Wallfahrt und das Wandern, in: Packen. Wühlen. Tragen. Die Tasche – Vom Transportmittel zum Fetischobjekt, Ausst.-Kat. Schauplätze Ratingen und Engelkirchen, hg. von Landschaftsverband Rheinland, Rheinisches Industriemuseum, Oberhausen 2008, S. 23–27.

Lange 2008 II
Lange, Maja: Für Freiluft- oder Hallensport. Die optimale Tasche für jede Sportart, in: Packen. Wühlen. Tragen. Die Tasche – Vom Transportmittel zum Fetischobjekt, Ausst.-Kat. Schauplätze Ratingen und Engelkirchen, hg. von Landschaftsverband Rheinland, Rheinisches Industriemuseum, Oberhausen 2008, S. 29–31.

Laverrière 2005
Laverrière, Stéphane: Sewing Bags, in: Carried Away. All About Bags, Ausst.-Kat. Musée de la Mode et du Textile Paris, hg. von Farid Chenoune, Paris und New York 2005, S. 154–163.

Loschek 1993
Loschek, Ingrid: Accessoires. Symbolik und Geschichte, München 1993.

Loschek 2011
Loschek, Ingrid: Reclams Mode- und Kostümlexikon, Stuttgart 2011.

Marciniec 2008
Marciniec, Claudia: Diva der Wirtschaftswunderjahre. Taschen aus Acryl, in: Packen. Wühlen. Tragen. Die Tasche – Vom Transportmittel zum Fetischobjekt, Ausst.-Kat. Schauplätze Ratingen und Engelkirchen, hg. von Landschaftsverband Rheinland, Rheinisches Industriemuseum, Oberhausen 2008, S. 53–55.

Massé 2019
Massé, Marie-Madeleine: Les brevets d'invention des fermoirs de porte-monnaie, in: C'est dans la poche! L'histoire du porte-monnaie, Ausst.-Kat. Monnaie de Paris, hg. von Claudette Joannis, Dijon 2019, S. 48–58.

Müller 2008
Müller, Tobias U.: Wie das Geld zur Katze kam! Eine kleine Geschichte von Beuteln, Strümpfen und anderen Geldtaschen, in: Packen. Wühlen. Tragen. Die Tasche – Vom Transportmittel zum Fetischobjekt, Ausst.-Kat. Schauplätze Ratingen und Engelkirchen, hg. von Landschaftsverband Rheinland, Rheinisches Industriemuseum, Oberhausen 2008, S. 41–43.

Pietsch 2013
Pietsch, Johannes: Taschen. Eine europäische Kulturgeschichte 1500–1930. Der Bestand des Bayerischen Nationalmuseums, Ausst.-Kat. Bayerisches Nationalmuseum, hg. von Renate Eikelmann, München 2013.

Plötz 1987 I
Plötz, Robert: Der blaue Dunst. Vom Rauchen, Schmauchen und Tabaksaufen, in: Der blaue Dunst. Eine Kulturgeschichte des Rauchens, Ausst.-Kat. Niederrheinisches Museum für Volkskunst und Kulturgeschichte Kevelaer, hg. von Kreis Kleve, Kevelaer 1987, S. 5–8.

Plötz 1987 II
Plötz, Robert: Die Pfeife, in: Der blaue Dunst. Eine Kulturgeschichte des Rauchens, Ausst.-Kat. Niederrheinisches Museum für Volkskunst und Kulturgeschichte Kevelaer, hg. von Kreis Kleve, Kevelaer 1987, S. 12–15.

Plötz 1987 III
Plötz, Robert: Dosen und Töpfe: Partner des Tabakgenusses, in: Der blaue Dunst. Eine Kulturgeschichte des Rauchens, Ausst.-Kat. Niederrheinisches Museum für Volkskunst und Kulturgeschichte Kevelaer, hg. von Kreis Kleve, Kevelaer 1987, S. 15–17.

Rien 1985
Rien, Mark W.: Das neue Tabagobuch, hg. von Reemtsma Cigarettenfabriken GmbH, Public Affairs Hamburg, Hamburg 1985.

Savi 2020
Savi, Lucia: Bags: Inside Out, Ausst.-Kat. Victoria and Albert Museum, London 2020.

Schmidt-Bachem 2001
Schmidt-Bachem, Heinz: Tüten, Beutel, Tragetaschen: Zur Geschichte der Papier, Pappe und Folien verarbeitenden Industrie in Deutschland, Münster 2001.

Stradal und Brommer 1990
Stradal, Marianne und Brommer, Ulrike: Mit Nadel und Faden. Kulturgeschichte der klassischen Handarbeiten, Heidenheim 1990.

Wang 1990
Wang, Loretta H.: Chinesische Schmucktäschchen, Hanau 1990.

Wilcox 1998
Wilcox, Claire: Handtaschen. Moden und Designs im 20. Jahrhundert, Niedernhausen 1998.

Wilcox 2017
Wilcox, Claire mit Currie, Elizabeth: Bags, in der Reihe: Accessories, hg. von Victoria and Albert Museum, London 2017.

Will 1978
Will, Christoph: Die Korbflechterei. Schönheit und Reichtum eines alten Handwerks. Material, Technik, Anwendung, München 1978.

Onlinequellen, Abrufdatum 15. Januar 2025

BJ 2014 I
BJ, Gewerbemuseum Winterthur: Kunstleder aus weichem PVC, 2014.
https://materialarchiv.ch/de/ma:material_125?type=all&n=Anhang

BJ 2014 II
BJ, Gewerbemuseum Winterthur: Kunstleder aus Polyurethan, 2014.
https://materialarchiv.ch/de/ma:material_1577?type=all&n=Anhang

BMUV 2023
Bundesministerium für Umwelt, Naturschutz, nukleare Sicherheit und Verbraucherschutz:
Welche Alternativen zur Plastiktüte sind sinnvoll, welche nicht?, 2. August 2023.
https://www.bmuv.de/faq/welche-alternativen-zur-plastiktuete-sind-sinnvoll-welche-nicht/

Corvinus 1715
Corvinus, Gottlieb Siegmund: Nutzbares, galantes und curiöses Frauenzimmer-Lexicon, Leipzig 1715.
https://www.digitale-sammlungen.de/de/view/bsb10401131?page=1014,1015

Eberhardt 1982
Eberhardt, Hugo: Krumm, Heinrich, in: Neue Deutsche Biographie, Band 13, Berlin 1982.
https://daten.digitale-sammlungen.de/0001/bsb00016330/images/index.html?seite=137

Goel 2024
Goel, Shubhangi: Bei Dior kostet die Tasche 2600 Euro – so viel kostet sie in der Produktion
wirklich, 11. Juli 2024.
https://www.businessinsider.de/wirtschaft/international-business/dior-so-viel-kostet-eine-
2600-euro-tasche-in-der-produktion-wirklich/

Hager 1905
Hager, Ludwig: Die Lederwaren-Industrie in Offenbach am Main und Umgebung, Karlsruhe 1905.
https://archive.org/details/dielederwarenin00hagegoog/page/n23/mode/2up

Heinze 2018
Heinze, Daniela: Geldbeutel, in: RDK Labor, 2018.
https://www.rdklabor.de/w/?oldid=100838

Hornstein 1828
Hornstein, Anton: Der Tabak in historischer, finanzieller und diätetischer Beziehung, mit einer
Blumenlese als ein Taschenbuch für Freunde und Verehrer desselben, Brünn 1828.
https://books.google.de/books?id=enJYAAAcAAJ&printsec=frontcover&hl=de#v=onepage&
q&f=false

Jacobsson 1781
Jacobsson, Johann Karl Gottfried: Technologisches Wörterbuch oder alphabetische Erklärung aller
nützlichen mechanischen Künste, Manufakturen, Fabriken und Handwerker, Band 1, hg. von Otto
Ludwig Hartwig, Berlin und Stettin 1781.
https://books.google.de/books?id=eywVAAAAQAAJ&printsec=frontcover&hl=de&source=gbs_ge_
summary_r&cad=0#v=onepage&q&f=false

Krünitz 1788, Bd. 44
Krünitz, Johann Georg: Korb, Band 44: Kopf – Korn=Consumtion (454), in: Krünitz, Johann Georg:
Oeconomische Encyclopaedie, oder allgemeines System der Staats-, Stadt-, Haus-, und Landwirth-
schaft in alphabetischer Ordnung, 242 Bände, Berlin 1773–1858. https://www.kruenitz.uni-trier.de/
xxx/k/kk05331.htm

Krünitz 1840, Bd. 175
Krünitz, Johann Georg: Strickbeutel, Band 175: Strafe – Strieme (952).
https://www.kruenitz.uni-trier.de/xxx/s/ks36295.htm

Krünitz 1842, Bd. 179
Krünitz, Johann Georg: Tabaksbeutel, Band 179: T – Tanz (814).
https://www.kruenitz.uni-trier.de/xxx/t/kt00068.htm

Krünitz 1842, Bd. 180
Krünitz, Johann Georg: Tasche, Tasche (Reise-), Band 180: Tanz und Tanzkunst – Taube (470).
https://www.kruenitz.uni-trier.de/xxx/t/kt01402.htm; https://www.kruenitz.uni-trier.de/xxx/t/
kt01422.htm

Krünitz 1845, Bd. 186
Krünitz, Johann Georg: Tragekorb, Band 186: Tonreihe – Transponiren (795).
https://www.kruenitz.uni-trier.de/xxx/t/kt07372.htm

Kuchenbecker und Rezmer 2023
Kuchenbecker, Tanja und Rezmer, Anke: Luxustaschen von Gucci, Hermès und Co. bieten hohe Renditen, 11. September 2023.
https://www.handelsblatt.com/finanzen/anlagestrategie/trends/wertanlage-luxustaschen-von-gucci-hermes-und-co-bieten-hohe-renditen-/29376504.html

Lust auf besser leben o. J.
Lust auf besser leben: Taschen-Tausch-Station Frankfurt | #ReUseMe | Bag Sharing Station, o. J.
https://www.lustaufbesserleben.de/taschen-tausch-station-reuse-me/

McIlvenny 2024
McIlvenny, Lorraine: Ausbeutung „Made in Italy": Der wahre Preis edler Designer-Taschen, 14. Juli 2024.
https://www.zdf.de/nachrichten/wirtschaft/designer-taschen-luxusmarken-ausbeutung-100.html

NABU o. J.
NABU: Plastiktüten-Verbot greift zu kurz. Auch Papier-Einwegtüten müssen reduziert werden, o. J.
https://www.nabu.de/umwelt-und-ressourcen/ressourcenschonung/kunststoffe-und-bioplastik/plastiktueten.html

Nürnberger 2018
Nürnberger, Dieter: Stoffbeutel sind nicht besonders öko, 12. April 2018.
https://www.deutschlandfunk.de/nachhaltigkeit-stoffbeutel-sind-nicht-besonders-oeko-100.html

Redkar 2024
Redkar, Surabhi: Celebrating Icons: Luxury Handbags Named After Famous Women, 7. März 2024.
https://www.prestigeonline.com/hk/style/fashion/luxury-handbags-named-after-celebrities/

Rooijen 2024
Rooijen, Jeroen van: Männer tragen wieder Handtaschen. Damit emanzipieren sie sich auch von den Frauen, 27. September 2024.
https://www.nzz.ch/feuilleton/von-talahons-bis-travis-kelce-das-comeback-der-herrenhandtasche-ld.1849994

Schäfer 1849
Schäfer, Ernst: Handels-Lexicon oder Encyclopädie der Gesammten Handelswissenschaften für Kaufleute und Fabrikanten, Band 5, hg. von einem Vereine Gelehrter und praktischer Kaufleute, Leipzig, 1849.
https://www.google.de/books/edition/Handels_lexicon/cUM7AAAAcAAJ?hl=de&gbpv=1&dq=Sch%C3%A4fer,+Ernst:+Handels-Lexicon+oder+Encyclop%C3%A4die+der+gesammten+Handelswissenschaften+f%C3%BCr+Kaufleute+und+Fabrikanten,&pg=PP7&printsec=frontcover

Schallenberger 2022
Schallenberger, Luca: 2600 Euro Gewinn in drei Jahren: Diese Expertin verrät, warum Designerhand-taschen eine bessere Wertanlage als Gold sein können, 15. Februar 2022.
https://www.businessinsider.de/wirtschaft/finanzen/2-600-euro-gewinn-in-drei-jahren-diese-33-jaehrige-expertin-verraet-wie-ihr-euer-geld-in-handtaschen-investiert-e/

Schiebe 2020
Schiebe und Collegen: Royale Lederwaren in der Krise: Handtaschenhersteller Comtesse stellt Insolvenzantrag, 27. März 2020.
https://schiebe.de/royale-lederwaren-in-der-krise-handtaschenhersteller-comtesse-stellt-insolvenzantrag/

Sommer 2023
Sommer, Frank: Manufaktur in Offenbach auf Erfolgskurs: „Offenbacher Know-how nutzen", 3. Juli 2023.
https://www.op-online.de/offenbach/lederwarenhersteller-braun-bueffel-offenbacher-know-how-nutzen-92374646.html

Verbraucherzentrale 2024
Verbraucherzentrale: Plastiktüten-Verbot: Das ändert sich für Sie, 27. September 2024.
https://www.verbraucherzentrale.de/wissen/umwelt-haushalt/abfall/plastiktuetenverbot-das-aendert-sich-fuer-sie-12822

Wentzel 1934
Wentzel, Hans: Almosentasche, in: RDK Labor, 1934.
https://www.rdklabor.de/wiki/Almosentasche

Wessel 2024
Wessel, Leonie: Ausbeutung in der Modebranche. Wer den Preis für den Luxus zahlt, 22. August 2024.
https://www.monopol-magazin.de/dior-lieferkette-ausbeutung-mode-wer-den-preis-fuer-den-luxus-zahlt

Dank

Mein herzlichster Dank gilt den mit uns verbundenen Stiftungen, ohne deren Engagement und Unterstützung Ausstellung und Publikation nicht möglich gewesen wären. Dafür bin ich der Dr. Marschner Stiftung, die seit vielen Jahren das Deutsche Ledermuseum immer wieder großzügig fördert, insbesondere dem für die Stadt Offenbach am Main zuständigen Stiftungsvorstand Hansjörg Koroschetz, sehr dankbar. Ebenso danke ich der Hessischen Kulturstiftung und seiner Geschäftsführerin Eva Claudia Scholtz wie dem Förderkreis des Deutschen Ledermuseums, hier insbesondere Hans-Joachim Jungbluth, sehr herzlich.

Die Umsetzung der umfangreichen Publikation zur Ausstellung verlief dank der routinierten Zusammenarbeit mit arnoldsche Art Publishers, allem voran dem Verleger Dirk Allgaier und der Projektkoordinatorin Julia Hohrein-Wilson wie immer äußerst angenehm. Dafür danke ich sehr. Ein herzliches Dankeschön geht an Antonia Henschel. Sie hat wieder einmal auf kreative und verantwortungsvolle Weise die Gestaltung der Publikation wie auch der Kommunikationsmedien, insbesondere unseres Key Visuals, übernommen. Die Neuaufnahmen unserer Taschen sind dem Fotografen Martin Url zu verdanken; die Ausstellungsansichten Laura Brichta. Dafür allerbesten Dank.
 Ebenfalls geht mein Dank an alle Personen, die das Projekt mit Schenkungen oder Leihgaben unterstützt haben. Hier möchte ich nennen: Lisa Frisch und Katharina Pfaff von frisch Beutel, Frankfurt am Main; Brigitte Frommeyer von GEPA – The Fair Trade Company, Wuppertal; Prof. Madeleine Häse, Offenbach am Main/Pforzheim; Hans-Christian Hammann von F. Hammann Fabrik feiner Lederwaren, Offenbach am Main; Walter Kreis von Majunke-Leder GmbH, Seligenstadt; Zulma Lavado von Moda Natura, Frankfurt am Main; Georg Picard von PICARD Lederwaren, Obertshausen; Günter Blum von Friedr. Wilh. Schwemann GmbH, Offenbach am Main; Esther und Dimitrios Tsatsas von TSATSAS, Frankfurt/Offenbach am Main; Renato Avril und Ann-Katrin Lang von TOD'S Deutschland GmbH, Frankfurt am Main/München; Lili Radu und Patrick Löwe sowie Antonia Saurma von Vee Collective, Berlin.
 Einen großen Dank richte ich an Prof. Madeleine Häse, Katharina Daunhawer sowie den Studierenden des Studiengangs Accessoire Design an der Hochschule Pforzheim: Samuel Bemmer, Melissa Falkenstein, Inna Hofsäss, Mohammad Jarad, Emely Lambrecht, Lucy Mundahl, Ida Opel, Valentin Pfab, Alexander Sauther, Rosalie Schele und Ann-Katrin Stetter. Von ihnen allen sind innovative Taschenentwürfe in Ausstellung und Publikation zu sehen.
 Ferner danke ich herzlich folgenden Personen für Rat und Hilfe, die damit wesentlich zur Umsetzung der Ausstellung beigetragen haben: Mario Lorenz, der uns wieder einmal in architektonischen Fragen auf unkomplizierte Weise mit seiner Fachkompetenz unterstützte. Dr. Jeremy Gaines für die Übersetzungen der Ausstellungstexte. Für die Bereitstellung der Videos für die Ausstellung Volkan Yilmaz alias Tanner Leatherstein. Ebenfalls Dr. Angela Schmitt-Gläser, die diese Videos ins Deutsche übersetzt und untertitelt hat. Für die verlässliche Zusammenarbeit bei der Szenografie der Ausstellung danke ich: Markus Berger von satis&fy AG; Ralf Jung von Grafix GmbH; Andreas Schimmel und Tobias Krausert von K 3 Kunststoff- Vertriebscenter und Service GmbH; Lothar Schreiber und Uwe Busch von Messegrafik & Messebau Schreiber e.K. sowie Heiko Wüstefeld von ERCO GmbH.

Eine Publikation wie eine Ausstellung können nur realisiert werden, wenn jede und jeder Aufgaben übernimmt und sich diese zu einem großen Ganzen zusammenfügen. Hierfür steht der engagierte Einsatz des Teams des Deutschen Ledermuseums. Insbesondere sind zu nennen: Leonie Wiegand, Co-Kuratorin der Ausstellung und der Publikation, die mit Sachverstand und Engagement das Projekt umsetzte. Herzlichen Dank! Des Weiteren geht mein Dank an Natalie Ungar, die neben der Presse- und Öffentlichkeitsarbeit auch die Bildredaktion verantwortungsvoll übernahm. Ebenso danke ich Vincent Brod für die grafische Unterstützung im Haus sehr. Sarah Vogel, die mit Tatkraft das Vermittlungsprogramm zur Ausstellung realisiert hat. Ihr wie auch an alle Vermittlungskräfte ein Dankeschön. Die konservatorische wie restauratorische Aufbereitung wie auch den Aufbau der Ausstellungsobjekte hatten Karina Länger und Vanessa Schauer in den Händen. Dafür geht mein herzlicher Dank an beide. Ebenso danke ich Nora Henneck vielmals, die sorgfältig alle Taschen-Objekte in unserer Datenbank bereitstellte wie für das Korrekturlesen aller Texte für Ausstellung und Publikation. Die gute Durchführung der Ausstellungsarchitektur wie des Aufbaus und der Ausstellungstechnik übernahm Ralph Müller. Hierfür danke ich vielmals. Ferner danke ich Agnes Stutz, die hinter den Kulissen die Bearbeitung aller administrativen wie finanziellen Aufgaben erledigt hat. Susanne Caponi, die uns dankenswerterweise in der Endphase der Publikation beim Korrekturlesen unterstützt hat. Last but not least, danke ich herzlich Yvonne Scholz, meiner Direktionsassistenz, die unterstützend für das Projekt tätig war und mich in der gesamten Vorbereitungsphase entlastet hat. Ihnen allen gilt mein besonders herzlicher Dank!

Dr. Inez Florschütz
Direktorin des Deutschen Ledermuseums

Dr. Marschner Stiftung

hessische kultur stiftung

FÖRDERKREIS DLM e.V.

Diese Publikation erscheint anlässlich der Ausstellung
immer dabei: DIE TASCHE

Deutsches Ledermuseum in Offenbach am Main
12. Oktober 2024 bis 10. August 2025

PUBLIKATION

Herausgegeben von
Inez Florschütz
in Zusammenarbeit mit
Leonie Wiegand

Redaktion und Koordination
Inez Florschütz,
Leonie Wiegand

Bildredaktion
Natalie Ungar

Texte
Leonie Wiegand

Korrektorat
Susanne Caponi,
Nora Henneck

arnoldsche Projektkoordination
Julia Hohrein-Wilson

Grafische Gestaltung
Antonia Henschel,
SIGN Kommunikation

Objektfotografie
Martin Url,
Fotostudio Url

Ausstellungsansichten
Laura Brichta,
Fotografie Laura Brichta

Druck
Schleunungdruck,
Marktheidenfeld

Papier
Magno Natural 140 g/qm

Buchbinder
Schaumann, Darmstadt

www.arnoldsche.com
www.ledermuseum.de

Bibliografische Information der Deutschen Nationalbibliothek
Die Deutsche Nationalbibliothek verzeichnet diese Publikation in der Deutschen Nationalbibliografie; detaillierte bibliografische Daten sind über www.dnb.de abrufbar.

ISBN 978-3-89790-739-3
Made in Europe, 2025

AUSSTELLUNG

Idee, Konzept und kuratorische Gesamtleitung
Inez Florschütz

Co-Kuratorin und Projektkoordination
Leonie Wiegand

Bildung und Vermittlung
Sarah Vogel (Leitung),
Sophie Böttner, Maja Sarah
Dabir Zadeh, Verena
Freyschmidt, Melisa Kiris,
Lea Pistorius, Jutta Saas,
Maxine Schulmeyer, Mariel
Schwindt, Emma Wolff

Presse-, Öffentlichkeitsarbeit und Marketing
Natalie Ungar

Kommunikationsgrafik
Antonia Henschel,
SIGN Kommunikation

Ralf Jung, Grafix GmbH

Ausstellungsgrafik
Vincent Brod, Natalie Ungar

Lothar Schreiber, Uwe Busch,
Messegrafik & Messebau
Schreiber e.K.

Sammlungsmanagement und Digitalisierung
Nora Henneck

Konservatorische Betreuung und Ausstellungsaufbau
Karina Länger,
Vanessa Schauer

Ausstellungsbau und -technik
Ralph Müller

Architektonische Beratung
Mario Lorenz, DESERVE
Raum und Medien Design

Bild-, Ton- und Projektionstechnik
Markus Berger, satis&fy AG

Videos
Tanner Leatherstein

Übersetzung und Untertitel
Angela Schmitt-Gläser,
filme und mehr GmbH

Übersetzung
Jeremy Gaines,
Text/Translations

Sekretariat
Yvonne Scholz

Finanzen und Verwaltung
Agnes Stutz

Assistenz
Susanne Caponi

Kasse
Angelika Hertel, Linda Mohr,
Loretta Schatz, Maya Scheich

Reinigung
Despo Rotsia, Nejla Tello

Leihgaben
GEPA – The Fair Trade
Company; F. Hammann,
Fabrik feiner Lederwaren;
Madeleine Häse; PICARD
Lederwaren GmbH & Co. KG;
TOD'S Deutschland GmbH;
Volkan Yilmaz alias Tanner
Leatherstein

Studierende der
Hochschule Pforzheim:
Samuel Bemmer,
Melissa Falkenstein,
Inna Hofsäss,
Mohammad Jarad,
Emely Lambrecht,
Lucy Mundahl,
Ida Opel,
Valentin Pfab,
Alexander Sauther,
Rosalie Schele,
Ann-Katrin Stetter

Impressum

Bildnachweis

Umschlagabbildung
© Gestaltung: Antonia Henschel
(Adobe Stock 131066113/dreamer82)

© Deutsches Ledermuseum, L. Brichta
14–15, 22, 46, 76, 139, 146–147, 166, 182–183, 207, 218, 222, 227–233

© Deutsches Ledermuseum, C. Perl-Appl
154–155 (Nr. 131–Nr. 132), 216 (Nr. 192)

© Deutsches Ledermuseum, M. Url
7 (Nr. 1), 10 (Nr. 2), 20–21 (Nr. 3–Nr. 5), 23–31 (Nr. 6–Nr. 16), 36–41 (Nr. 17–Nr. 24), 47–61 (Nr. 25–Nr. 39), 66–73 (Nr. 40–Nr. 48), 79–81 (Nr. 49–Nr. 52), 86–99 (Nr. 53–Nr. 76), 104–138 (Nr. 77–Nr. 125), 144–145 (Nr. 126–Nr. 128), 152–153 (Nr. 129–Nr. 130), 156–161 (Nr. 133–Nr. 141), 167–177 (Nr. 143–Nr. 157), 184–199 (Nr. 158–Nr. 180), 208–216 (Nr. 181–Nr. 191), 217 (Nr. 193), 219–221 (Nr. 194–Nr. 197), 223–224 (Nr. 198–Nr. 200)

© Deutsches Ledermuseum
13, 44, 77 u., 83 o., 83 u., 85, 143, 205

akg Images
84 © akg-images / Archie Miles Collection, 103 u. © akg-images / picture-alliance / dpa, 149 © akg-images / brandstaetter images, 151 © akg-images / Mondadori Portfolio, 179 © akg-images, 181 © akg / Mario De Biasi per Mondadori Portfolio

alamy
180 © Trinity Mirror / Mirrorpix / Alamy Stock Foto

bpk-Bildagentur
203 © bpk / Hanns Hubmann

© gemeinfrei
43, 64, 75, 141

© gemeinfrei, Kunstmuseum Basel
19 (Sammlung Online, Zugriff vom 16.01.2025)

© gemeinfrei, Musée des Beaux-Arts de Valenciennes
63

© gemeinfrei, Rijksmuseum Amsterdam
33, 45, 77 o., 101, 102

© gemeinfrei, Schloss Falkenlust Brühl
17

Getty Images
9 © Max Mumby/Indigo/via Getty Images, 11 © Daniele Venturelli/via Getty Images, 103 o. © Photo by Reginald Gray/WWD/Penske Media via Getty Images, 164 © Bettmann/via Getty Images, 165 © Antony Jones/via Getty Images, 204 © The Asahi Shimbun/via Getty Images

© Lust auf besser leben gGmbH
35 (www.taschenstation.de, Foto: A. Henschel)

© TSATSAS
225 (Nr. 201)

Alle Rechte bei den Künstlerinnen und Künstlern/Urheberinnen und Urhebern. Die Redaktion hat sich bemüht die Urheberschaft zu recherchieren und die Bildrechte einzuholen. Für nicht verzeichnete Quellen bitten wir, sich an das Deutsche Ledermuseum zu wenden.